主编 鲁 虹　　　　　艺术主持 石 冲

中国当代美术图鉴

1979—1999

油画分册

湖 北 教 育 出 版 社

序 鲁 虹

鲁 虹 1954年生、祖籍江西。1981年毕业于湖北美术学院。现为国家二级美术师、中国美术家协会会员、任职于深圳美术馆研究部。其美术作品曾5次参加全国美展，多次参加省市美展。出版著作有《鲁虹美术文集》、《现代水墨二十年》。曾参与《美术思潮》、《美术文献》及《画廊》的编辑工作。有约50万字的文章发表在各种图书及刊物上。近年来，参加了多次学术活动的策划及组织工作。

改革开放的20年，是美术创作大转型的20年，也是美术创作空前繁荣的20年，在此期间，一些艺术家创作的优秀作品已经构成了现代艺术传统中的重要组成部分。关于这一点，学术界早已达成了共识。为了系统介绍改革开放20年来中国美术创作取得的巨大成就，湖北教育出版社在慎重研究了我的建议后，决定投资出版系列画册《中国当代美术图鉴1979-1999》，因为这与该社"弘扬学术、传播新知、服务教育"的出版方针正好吻合。《中国当代美术图鉴1979-1999》共分水墨、油画、版画、雕塑、水彩、观念艺术6个分册。每个分册分别辑录了不同艺术种类的重要艺术家从1979至1999年20年间的重要作品。可以说，这套大型画册不仅是学术性、资料性、文献性、直观性很强的美术图录史，也是广大艺术爱好者了解美术创作情况、提高艺术修养、增强审美感知能力的良师益友。在"读图时代"，本图鉴的确不失为一种适应各方面人士精神需求的高品位的美术读物。

当然，出版一套反映改革开放20年来中国美术成就的大型画册是有着相当难度的，其一是它离我们太近，使我们很难站在合适的高度上，冷静客观地把握它；其二是由于改革开放形成了多元化的创作局面，我们不可能像"文革"时期，按单一的艺术标准挑选艺术家与作品。因此，在编辑本画册的过程中，我们一方面努力把作品的选择与特定的文化背景结合起来，即在注重各种不同的价值追求与创作倾向时，更注重作品对艺术新发

展方向的影响、在同类作品中的独创性以及在艺术文化的一般潮流中的代表性——正是从这样的角度出发，那些虽然在运用传统标准上惟妙惟肖，但由于未能与当代文化构成对位关系，且缺乏新意的作品不在我们的挑选范围内。另一方面，我们比较注重"效果历史"的原则，即尽可能地挑选那些在美术界已经产生广泛学术影响的画家与作品。如同迦达默尔所说，"效果历史"的原则已经预先规定了那些值得我们关注和研究的学术问题，它比按照空洞的美学、哲学问题去挑选艺术家与作品要有意义得多。我们认为：只要以艺术史及当代文化提供的线索为依据，认真研究"效果历史"暗含的艺术问题，我们就有可能较好地把握那些真正具有艺术史意义的艺术家及作品。遗憾的是，尊重"效果历史"的原则是一回事，如何具体掌握真正具有艺术史意义的艺术家与作品又是一回事。因为编者的视角、水平及掌握的资料都有限，难免会挂一漏万，特敬请广大读者谅解。

在这里，还要作出几点说明：

第一，由于20世纪90年代的美术创作成就远比20世纪80年代的美术创作成就高，故每个分册在20世纪90年代的分量上难免会重一些。

第二，为了便于大家清楚地了解艺术家的创作意图及作品的意义所在，我们在大量作品的图片下都配上了一定的文字说明，文字力求通俗而不失学术水准。但因篇幅有限，不可能作深入细致的解说，如果有读者希望深入了解某位艺术家与某件作品，还需查阅相关资料。

第三，按照我们的初衷，每一作品的出场时间段应依照艺术家的艺术活动与突出表现来考虑，这样可以使艺术作品构成历史的顺序，进而为建立艺术的谱系学和编年史作一点积累的工作。事实上本画册中的大部分作品也是按这一原则编排的，但由于一些资料很难收集，另外也由于部分作者的要求，我对一些作品的出场时间作了调整。比如在《水墨》分册中，"新文人画"作为对"85美术新潮"过分西化倾向的反拨，其作品本应出现在20世纪80年代末与90年代初，但因个别作者更愿意发表近作，加上他们的创作思路、价值追求与艺术风格并没有太大的变化，所以我们认可了他们的要求。这种情况也可以见于其他分册。

第四，由于少数作品的图片是从画册与刊物上翻拍下来的，所以会出现印刷质量较差及没有标明创作时间或作品尺寸的问题。

第五，本分册共收了100位艺术家的179幅作品，每位艺术家分别录入作品一至三件。

第六，作品都是按创作年代来排序的，同一年创作的作品则按艺术家的姓氏笔画为序。

第七，艺术家简介按姓氏笔画排列。

最后，谨向所有提供资料及作品照片的艺术家、批评家以及湖北教育出版社的领导与编辑们表示谢意，因为没有他们的大力支持，是不可能顺利出版此画册的。

2000年11月 于深圳东湖

主持人语

石 冲

需要说明的是：我们之所以收录了这百余位艺术家的作品在这部油画分卷里，是因为我们自始至终没有以所谓"主流"或"非主流"的概念来选择他们，而是建立在作品所呈现出独特或相对独特的艺术品质上。当然，油画界的繁荣其广义很大，从这方面来看，收录在案的作品是 20 年艺术成就中的一部分。还因为不同原因，有些曾在不同时期产生过较大影响的作品没能收集在列，特别是八五前后的优秀作品，这无疑是油画分卷的遗憾。在与朋友交谈中我也丝毫不回避分卷的"孤陋"，真所谓"沧海一粟"，不过，我们的编辑意识中却认同这"一粟"已经是中国艺术 20 年中值得珍爱的一部分。铭感 20 年来中国油画的发展，虽说是长河中的一段，我们却清晰地看到，也亲身体会到她是那么有力地沿着注定的方向流淌，在湍急与平静之间完成的不仅属于自己的回忆，也是历史的。

石　冲于武昌华中村

中国油画20年述略

祝 斌

1979-1999年

祝 斌 中国油画学会常务理事，长期从事美术理论研究。为湖北省美术家协会副主席、二级美术师。2000年5月不幸因飞机失事遇难，时年49岁。

油画传入中国已有百年之久，兴衰变迁尽在其中。

20世纪20年代，油画这一外来画种还仅为国人小识。30、40年代，深得徐悲鸿、林风眠、刘海粟等前辈的嫡传身教，使油画初兴以来流派纷呈。50、60年代，油画成为一种主要的教学手段，大致已初步形成社会主义现实主义的创作体例：其间，吕斯百、吴作人、罗工柳、董希文各持所长，又经艾中信、靳尚谊、李天祥、詹建俊、朱乃正、闻立鹏等上承下传，把革命历史画与生活情节性题材的创作推向了时代的高度，并依此作为中国油画创作的主脉。而另一路如颜文梁、关良、吴冠中、吴大羽更看重艺术形式，建立了不同于上述主张的另一脉画风。由此，油画南北有殊。直到70年代初，才逐渐被"文革"时期推崇的"三突出"创作原则和"红、光、亮"的极端形式所取代。

"文革"之后，最近20年，恐怕是油画家不拘一隅充分展示艺术才能的20年。

70年代末四川美院的一批年轻的油画家，以程丛林、罗中立、何多苓等为代表，率先在艺术选材上不顾"十年禁锢"时代的种种束缚，他们从反思"文革"的角度和亲身体验的"知青"生活为题材，从"批判现实主义"的创作入手，由此带动中国油画创作从"主题的概念性"向"现实生活"的转移。从此，油画由单纯从属为政治服务的工具向批判现实和反映生活转移。但真正开启"平凡生活"的写实绘画，回归艺术的自律性，应归功于陈丹青。

进入80年代，曾经以油画《泪水洒满丰收田》在1977年的一次全国性美展中一鸣惊人的陈丹青，又以他的研究生毕业创作《西藏组画》（1980年）赢得了美术界的强烈关注。这些作品不仅取材平凡，而且借用了北欧古典绘画手法，一改占据中国长达30年之久的俄罗斯绘画情结。他以含而不露的直率技法，表达了他那朴素的主观感受，在那些看似平凡的生活中再现了非凡的艺术感染力。难怪他的绘画总是那么亲切，那么感人，那么有魅力。陈丹青的绘画得宜于他敏锐的艺术感受与良好的艺术气质，得宜于他对绘画自身的关注。一时间，陈丹青成为许多青年画家崇拜的偶像。油画风气由此一变。

与此同时，一批中青年画家也开始迅速崛起，如吴小昌、尚扬、王怀庆、妥木斯、曹达力、葛鹏仁、孙景波、王沂东、曹立伟、俞晓夫等。他们在色彩、造型和绘画语言上开拓了新的思路，在艺术风格上各有成就，构成一个互补的斑斓世界。他们创作态度严谨，思想成熟，富有极强的历史感与责任心，而且善于揉和一些新的表现手法，为中国油画语汇的拓展建立了不朽功勋，使许多青年画家获益匪浅。这一阶段是中国油画的中兴时期。稍后，在《西藏组画》受到艺术界极大关注的同时，"西藏风情"、"四川风情"、"云贵风情"、"甘陕风情"、"湖南风情"在艺术创作中持续不断，一时成为风尚，在全国范围内几乎一直延续到1986年。

继四川"伤痕绘画"之后，1980年《星星美展》在中国美术馆再度展出时，立即引起社会上的强烈反响。它以干预生活和浓烈的自我表现，给观众留下了深刻的印象。在作品的表现形式上，他们借鉴以致模仿了西方表现主义绘画手法，透过主观躁动的情感流露，表达了作者强烈的社会使命感与浓烈的哲学意味。虽然这些作品的气质与面貌各不相同，但在"拿来主义"的具体运用中所呈现出来的真实情感却有许多相同之处。主要表现在：直面社会，批判现实。正如他们的展览宣言："柯勒惠支是我们的旗帜，毕加索是我们的先驱"。如果说这些文字向人们宣告了作者的创作意图，那么，他们的作品却把对过去政治

的批判和对民族的反思，形象地传达给了观众。"星星美展"引起的波澜，极大地刺激了新一代艺术家。有人把它称作"新潮美术"的前奏，我同意这个判断。

80年代中期，以各地区青年画家为集群的艺术群体开始在社会上如雨后春笋般涌现，如"'85新空间"、"新具象"、"北方艺术群体"、"池社"、"红色·旅"、"新野性"等等。与此呼应的是地方自办的各类画展，支持这些青年画家的刊物也相继问世……。这一连锁反应无疑推波助澜地促成了"新潮美术"。不能说这场"运动"是由哪一个人掀起的，倒好像是开放时期历史情境的使然。它预示了油画艺术的变迁。

很难用简短的结论描述"新潮美术"众多的艺术群体，尽管他们的艺术见解各持一端，有一点可以肯定，他们决不会回到1985年以前，而是以更加激进的方式提取曾被长年禁锢的西方艺术风格，诸如表现主义、野兽派、立体主义、象征主义和抽象绘画，以及波普和达达艺术等，宣扬他们的艺术观念。我们以前曾经都不敢想的事情终于可以在这一时期进行大胆地尝试了。画风画路由此一变。

90年代初，继1989年"中国现代艺术（回顾）展"以后，有些新潮油画家已经获得比较稳定的地位，像王广义、张培力、吴山专、丁方等，以及稍后的余友涵、李山。他们不拘形式，只重观念：不求技法，只重效果，建立了不同于传统油画语汇的图式系统和艺术样式。因此，在他们中间后来有些人转向了行为、装置、影像艺术是不足为怪的。此后，一批更年轻的新潮油画家如方力钧、刘炜、王劲松等在玩世与泼皮、恢谐与调侃的状态中，在国内画坛上把现代艺术潮流一直持续到1996年。

实际上在90年代初，在中国画坛上还活跃着另一支主流队伍，他们有些曾经是新潮艺术的参与者，如周春牙、张晓刚等；有些较少"新潮美术"的情结，如刘小东、朝戈、石冲、毛焰、孟绿丁、夏小万等。他们思想开放，眼界开阔，既受到良好的艺术训练，又有着扎实的绘画技巧，逐渐形成了各有特色的艺术个性。在他们看来，油画艺术不是简单的重复，而应该向深度挖掘。因此，这些油画家的艺术特点是在不与传统断裂的基础上，向象征、寓意、心理描述等方向扩展，既不失去观念的当代性，也不丢掉时代的特征，从而在艺术质量上达到了较高的艺术水准，成为这一时期现代中国油画的典范。"'85美术思潮"之

后，或者说"'89后"现象的一个重要特征是：作为"艺术群体"活动的方式不再成为时尚，艺术家以单独个体的身份思考艺术的延续与拓展被视为当然之事。丁乙、周长江、管策等在抽象与表现的领域日渐炉火纯青，注入了更多的个人意识与个人样式。在整个90年代，是他们这一代人把油画艺术推向了一个新的更加广阔的领域。

90年代后期，如申玲、王玉平、郭伟、段正渠、马保中、孙伟光等也以他们的实力和个性特征跃入画坛，得到美术界的关注。与此同时，一批60年代末70年代初出生的油画家也开始崭露头角。他们没有太多的思想顾虑和历史包袱，也没有强烈的使命感与哲理的沉思，因此反而可以轻松地对待艺术，毫无顾忌地发挥油画的性能，体现了这一代人潇洒自如的纯真品质。

以上的述略因文字有限，庞大的油画艺术领域中难免挂一漏万。实际上油画的发展与变迁难以预料，但我深信，它必将有一个更加灿烂的未来。对此，我们将翘首以待。

目　录

中国当代美术图鉴
1979-1999
油画分册

鲁　虹　　序言

石　冲　　主持人语

祝　斌　　中国油画20年述略

1	广廷渤	《钢水·汗水》
2	陈钧德	《上海苏州河》
3	张红年	《那时我们正年轻》
4	程丛林	《1968年×月×日雪》
5	王怀庆	《伯乐像》
6	汲成	《少女肖像》
7	吴冠中	《渔船》
8	吴冠中	《江南春》
9	罗中立	《父亲》
10	程丛林	《1978年·夏夜》
11	何多苓	《春风已经苏醒》
12	尚扬	《黄河船夫》
13	艾轩	《若尔盖的季节风》
14	李正天	《黑洞》
15	李山	《扩延》
16	陈丹青	《母与子》
17	李全武	《苦难的年代——凌辱、掠夺、反抗》
18	何多苓	《青春》
19	俞晓夫	《我轻轻地敲门》
20	王广义	《凝固的北方极地》
21	王向明 金莉莉	《渴望和平》
22	韦启美	《讲座》
23	任戬	《十字架夭折，业的相映》
24	周长江	《白色台布》
25	周春芽	《若尔盖的春天》
26	曹丹	《没有门的房间》
27	毛旭辉	《自囚》
28	张培力	《今晚没有爵士》
29	陈文骥	《墙上的"墙"》
30	韦尔申	《吉祥蒙古》
31	袁运生	《寂寞》
32	徐芒耀	《我的梦》
33	曹丹	《88·病群AE·E房》
34	叶永青	《逃逸者》
35	刘小东	《父与子》
36	周长江	《互补系列No120》
37	徐虹	《喜马拉雅的风》
38	夏小万	《无题》2号
39	朝戈	《红光》
40	喻红	《怀旧的肖像》
41	王广义	《大批判——可口可乐》
42	王玉平	《协和医院》
43	方力钧	《1990系列之三》
44	朝戈	《敏感者》
45	魏光庆	《红色框架》
46	丁乙	《十示-91-3》
47	王怀庆	《大明风度》
48	任戬	《集邮》
49	宋永红	《清静环境》
50	尚扬	《大风景》
51	段正渠	《走西口》
52	潘德海	《掰开的包米——后山》
53	丁方	《大地之歌系列之三》
54	于振立	《生日手记——1992.49号》
55	毛焰	《小山的肖像》
56	李路明	《今日种植计划》
57	李邦耀	《产品托拉斯》
58	陈文骥	《红色的领巾》
59	宋永红	《蓝格床单》
60	夏小万	《弥合的隔膜》
61	舒群	《同一性语态·宗教话语秩序》
62	曾梵志	《协和三联画》
63	魏光庆	《红墙——家门和顺》
64	丁方	《大地之歌系列之四》
65	方力钧	《1993No·6》
66	石冲	《行走的人》
67	王易罡	《作品1993.17号》
68	李天元	《梅花书屋》
69	杨飞云	《静静的时光》
70	杨国辛	《向日葵》
71	冷军	《新文物——新产品设计》
72	沈晓彤	《乐土》之一
73	沈晓彤	《乐土》之二

74	周向林	《红色机器》
75	周春芽	《石头系列》
76	杨克勤	《水龙头系列》
77	段建伟	《做饭》
78	邓箭今	《来访者》
79	许 江	《翻手复手弈之二》
80	李 山	《胭脂》
81	尚 扬	《诊断1》
82	岳敏君	《漂亮的女人》
83	俞晓夫	《画室系列——钢琴之一》
84	段正渠	《北方》
85	贾涤非	《将军游春图》
86	景柯文	《一九四九，大华照像》
87	郭 晋	《飘过的上帝》
88	蔡 锦	《美人蕉——48》
89	管 策	《蝶影花冠》
90	马保中	《戈拉尔代》
91	方少华	《防潮——回声》
92	方少华	《防潮——关》
93	毛 焰	《记忆或者舞蹈的黑玫瑰》
94	石 磊	《传达意念的身体》
95	岂梦光	《牛·公社·鲜花》
96	金 锋	《纪德的质地之一》
97	金 锋	《纪德的质地之二》
98	郭正善	《静物》
99	唐 晖	《时空一击·续》
100	王华祥	《朱门红颜》
101	石 冲	《外科大夫》
102	石 磊	《美丽的家园》
103	申 玲	《美好的生活》
104	刘小东	《违章》
105	许 江	《世纪之弈，时光隧道》
106	孙 良	《谜一样》
107	何 森	《堆积系列》
108	余友涵	《数风流人物还看今朝》
109	张晓刚	《大家庭No.2》
110	管 策	《薄纱》
111	丁 乙	《十示97－12》
112	韦尔申	《温柔之乡》
113	毛 焰	《我的诗人》
114	申伟光	《97作品1#》
115	奉家丽	《花枕头》
116	周春芽	《绿色的黑根No.3》
117	钟 飚	《公元1997》
118	唐 晖	《雪》
119	袁晓舫	《鹰——飞行计划》
120	王广义	《大批判－555》
121	方力钧	《980810》
122	毛旭辉	《倒立的黑灰色剪刀》
123	叶永青	《沉默之城》
124	叶永青	《她喜欢他？》
125	刘大鸿	《杨浦大桥》（又名《心灵之约》）
126	刘大鸿	《百老汇之夜》
127	岂梦光	《侵略者闯入我家园》
128	许 江	《世纪之弈·石碑之一》
129	李天元	《脸的力量》
130	李路明	《中国手姿》
131	季大纯	《甘农花》
132	张 弓	《勇敢的汤姆》
133	张晓刚	《大家庭No.16》
134	徐晓燕	《大地的肌肤之二》
135	郭 伟	《室内，蚊子与飞蛾5》
136	郭 晋	《我想做一个有机会选择的孩子》!!!
137	曾 浩	《八月二十九日》
138	喻 红	《家谱》
139	傅 泓	《复数面孔》
140	马保中	《内幕》
141	王玉平	《面子》
142	王衍如	《糕·之三》
143	王华祥	《人类5号》
144	韦尔申	《家园》
145	邓箭今	《有关目击者的梦游记录》
146	石 冲	《某年某月某日的肖像》
147	申 玲	《爱人·情人》

148 刘小东 《猪》

149 刘曼文 《平淡人生系列12》

150 刘曼文 《平淡人生系列17》

151 孙 良 《翼》

152 李邦耀 《词与物No.3》

153 杨国辛 《女子·果子》

154 杨少斌 《No.3》

155 杨少斌 《No.17》

156 吴国权 《被文化诱奸的人们》

157 忻东旺 《远亲》

158 何 森 《少女与玩具鸭》

159 冷 军 《五角星》

160 陈丹青 《王蒙双页》

161 陈文骥 《复述遗言》

162 陈淑霞 《流失的记忆》

163 奉家丽 《女浴室》

164 季大纯 《丘处机发功来》

165 岳敏君 《东风吹》

166 张 弓 《勇敢的奥迷君》

167 张小涛 《放大的道具之一》

168 张晓刚 《女孩No.1》

169 袁晓舫 《绿色一派》

170 贾涤非 《尴尬图——桑拿房里的纹身男人》

171 郭 伟 《室内、蚊子与飞蛾》

172 郭润文 《沉浮》

173 景柯文 《春》

174 曾梵志 《面目》

175 曾 浩 《下午5点45分》

176 谢南星 《无题之五》

177 谢南星 《无题之四》

178 蔡 锦 《美人蕉155》

179 魏光庆 《英雄·美人》

中国当代美术图鉴 1979—1999 油画分册

20世纪20年代

油画这一外来画种还仅为国人小识

50、60年代

油画成为一种主要的教学手段

大致已初步形成社会主义现实主义的创作体例

"文革"之后，最近20年

恐怕是油画家不拘一隅充分展示艺术才能的20年

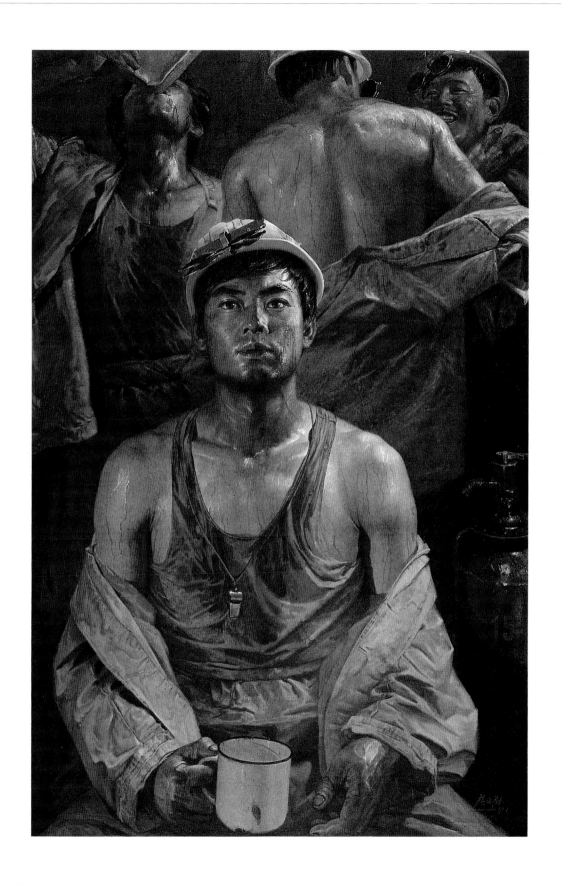

　　这幅作品采用大尺寸的超写实主义的画法，从四个炼钢工人汗流浃背，举杯痛饮的情景中，体现了他们火热的生活和豪迈的主人翁情怀。画面制作精细，先用砂纸打平，丙烯色打单色稿，画出质感，然后用透明油色层层罩染，调整大调子、整体关系和细节，完成整个作品。

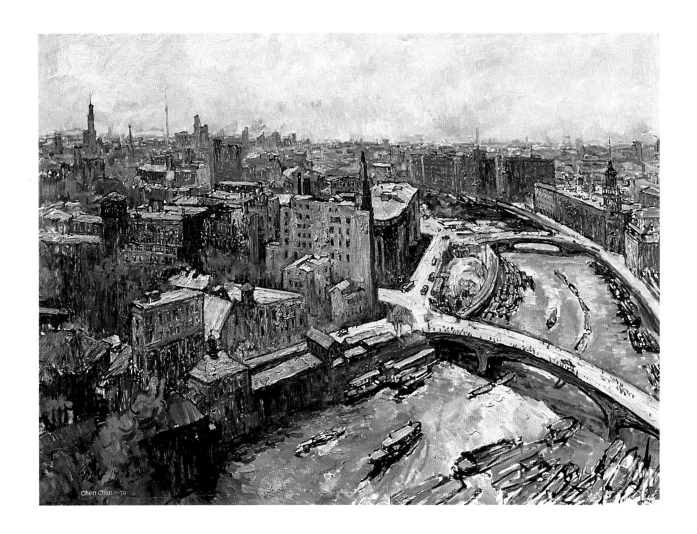

　　陈钧德先生的画作恣意洒脱、信手拈来，在色彩和线条之间常常高潮迭起、犹如音乐的韵律、淋漓尽致……

　　其实在陈先生作品的背后，他倾注了大量的汗水与心血。《上海苏州河》就是陈先生70年代参加"上海12人画展"中的一张。当时陈先生背着沉重的画箱、画架，在上海的大街小巷认真写生，日洒雨淋，废寝忘食是常事，甚至忘了自己还在高烧发热，为此他感到高兴与充实。从《上海苏州河》可以看出他较早地领悟到东方线条与西方色彩之间的奥妙，并且对油画中的线条与色彩作了全新的诠释。应该指出当时对艺术本体，形式美的探讨还是禁区，他从写生着手，从观察、体验再深入描绘对象的内在，既有印象主义色彩的艳丽与和谐，又有后期印象主义塞尚的严谨与秩序。可以说《上海苏州河》是激情与细腻兼具，厚重与轻盈同在……

　　陈先生是一位充满激情，富有诗意的画家，我们从这张70年代的《上海苏州河》可以感受到从画后流溢出来的画家的强烈生命意识……（邦　雄）

那时我们正年轻　　布面油画　75×202　1979年　　　　　　　　　张红年

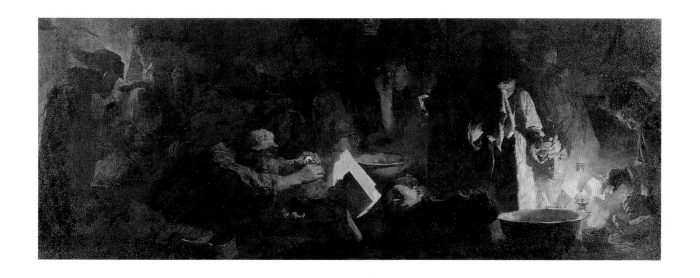

　　作品表现的是文革时期知青的生活，作者用写实的手法将一群神态、动作各异的知青放置在同一个时空里，有的人在读家信，有的人在打鸡蛋，有的人在洗脸……画家运用长卷的尺寸来表现这个场景，增强了画面的叙事性，表现了那个特定年代里迷惘的一代人的精神面貌。

1968年×月×日雪　　布面油画　202×300cm　1979年　　　　　程丛林

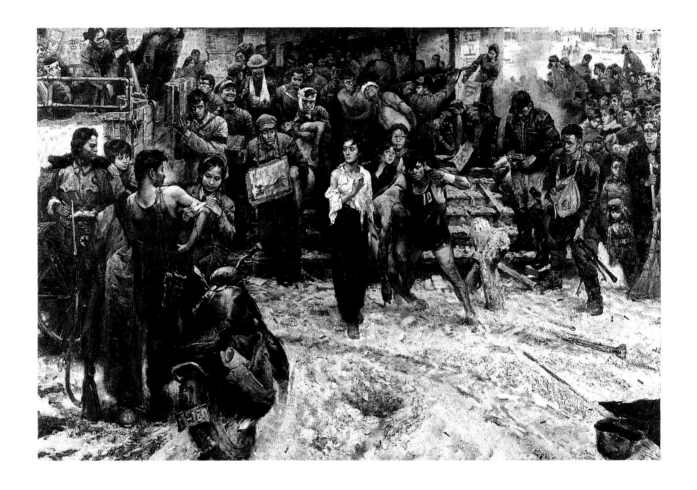

　　《雪》是我在大学二年级时用暑假完成的。当时，文化大革命运动已经进入被清理的初期，我周围不少同学也在画中对文革进行反思。取材与形式虽各式各样，批判的眼光却比较一致。

　　文革期间，成都武斗很凶，真刀真枪对着干。一场战斗之后，会有许多辆解放牌大卡车，放下车厢挡板，牺牲者平放在上面。花圈、红旗、哀乐和口号环绕，车队沿街抬尸游行，在自己的地盘内激发哀思和斗志。之后，又有新一轮对抗会发生。

　　苍白血青的死者面孔仰面朝天。身着崭新的绿军装，盖着艳红的旗帜，死去的人被尊为烈士。那时，我10岁出头，爱往人堆里拱。见到的情景印象深刻。"遍地英雄下夕烟"是那种场合见得最多的一幅挽词。

　　后来，人们有一共识：死于文革的青年是无辜牺牲品。也有很少的人反对这个共识，认为它隐含苟且的庆幸和对自我反省的逃避。就我而言，画《雪》时，心有矛盾：回想武斗中死去的青年男女，除了难受，还有敬佩的心情。我一直觉得他们身上有一种东西在闪光，具体是什么，我至今还说不清楚。我是在含混和复杂的心态中进行创作的。

　　《雪》的表现手法，一方面借鉴俄罗斯绘画，另一方面依靠对实物和真人的写生。在形式的提炼与油画语言的表达上面，我只能说，自识浅薄，算是尽力了。

伯乐像　　布面油画　160×200　1980年　　　　　　　　　　王怀庆

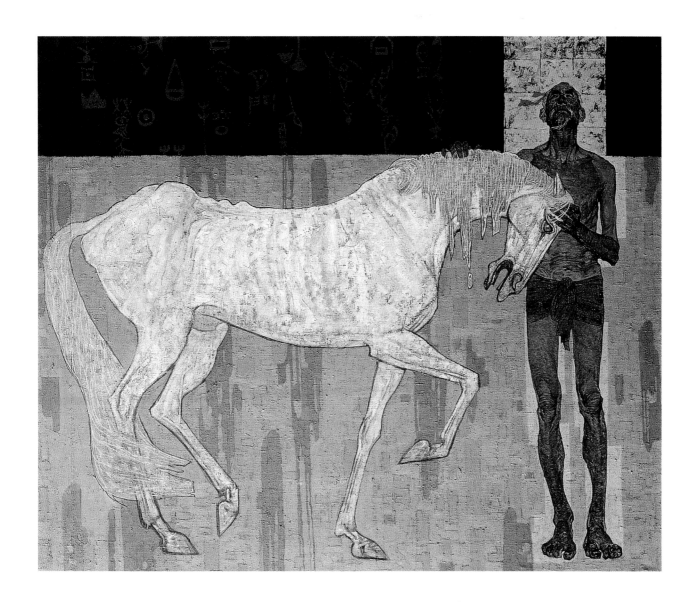

　　作品借用中国古代"伯乐相马"的传说来说明一个中国至今也没有解决好的古老问题：人才问题。画家借鉴中国传统绘画的技法，将其运用到形的塑造和线的处理上，使油画具有了水墨画的意味。

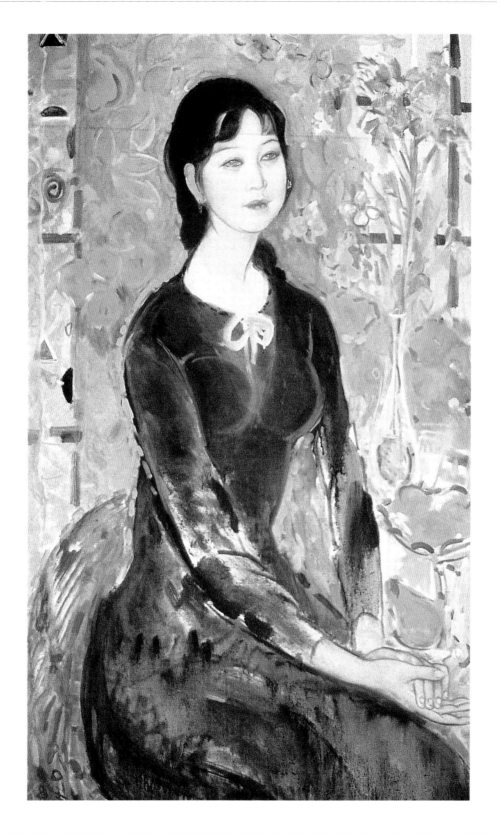

　　记得早在70年代末改革开放的初期，在风行画坛的"伤痕美术"刚刚冲破"红、光、亮"的文革模式，但仍固守于"主题"创作的时候，汲成先生就已进行突破性的尝试了。80年代初，在"北京油画研究会"举办的多次画展中，汲成的画一直非常突出。由于他功底扎实，对许多西方现代艺术及现代艺术大师的技法深有研究，同时，还注重西方油画与东方水墨、民间艺术、舞蹈、音乐等多种因素的融合，因此，他的画艳而不俗；甜而不媚；多变而不流于浮泛；新奇而有法度。他的画不但很受人们喜爱而且既不同于以往人们概念中的"创作"，也不同于简单的习作，而是独具审美意义，注重纯视觉美感的摸索和尝试，很显然，这反映了汲成先生在艺术上的极高的悟性。（郭雅希）

渔船　　布面油画　45×60cm　1980年　　　　　　　　　　　　　　　吴冠中

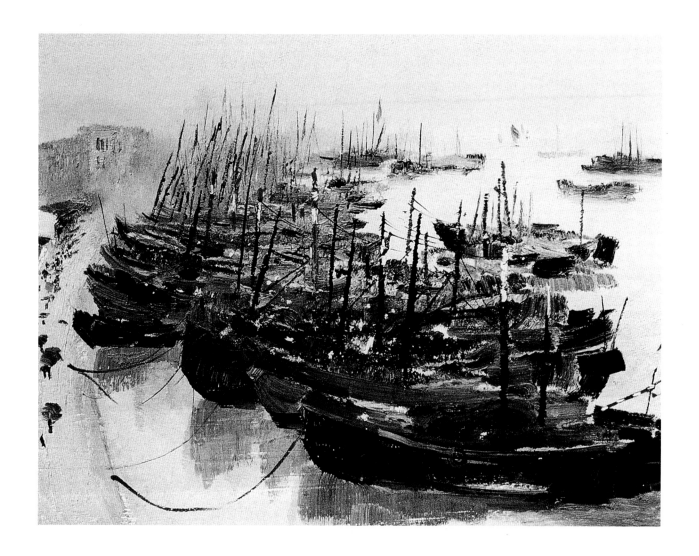

　　"在水墨中寻求现代化，于油画中探索民族化。"好多年来吴冠中一直以其独特的视域从事着他融合东西方写意艺术的学术课题。如果说，吴冠中在水墨的实验中是借用西方近现代绘画中的某些观念和感觉方式更新了古老的中国水墨，那么，在他的油画中，则是借更新了的中国传统绘画特别是写意文人画的某些观念和感觉方式来改造外来的油画。而这种观念即是中国写意绘画中强调的意象造型方式－主张画家从主观上把握对象的造型，突出画家个人的情兴。以《渔船》为例，画家并未着意描画每条船只的形态和色彩，而是从整体入手，抓住这排渔船的整体组形象，通过涂、抹、刮、擦等多种艺术手法潇洒自如地表现了自己对物象的即时感受。在构图上、渔船安排参差有度，而于灰色的层次上也富于节奏的变化，类似于水墨画中"墨韵"效果。（王子聘）

江南春　　布画油画　44.5×58.5　1980年　　　　　　　　　　　　　　　　吴冠中

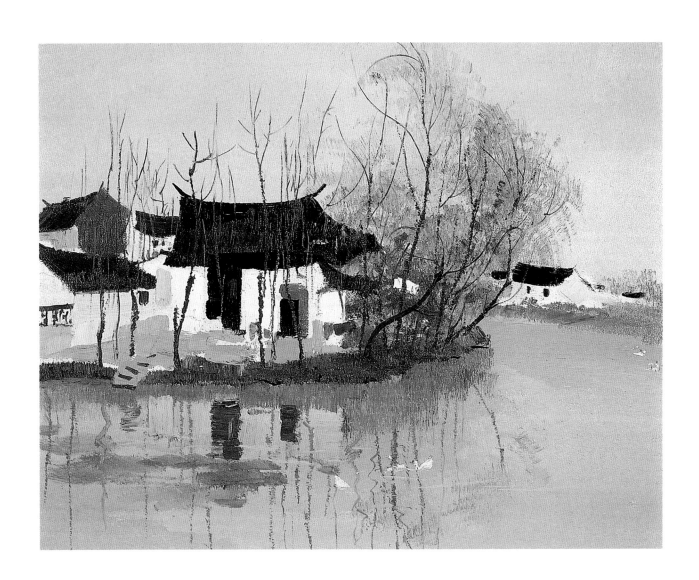

　　吴冠中的风景画至今被行家称道、群众认可的是形式感强而又极具中国画意韵的民族风格特色。这幅画便是其典型的作品之一。画家在苏州写生时，有意识地组织了构图和色彩调子、排斥阳光的阴影、强调白墙重瓦的对比及水中倒影虚实相间的水墨画韵味，体现了他处理客体对象的独特审美观。

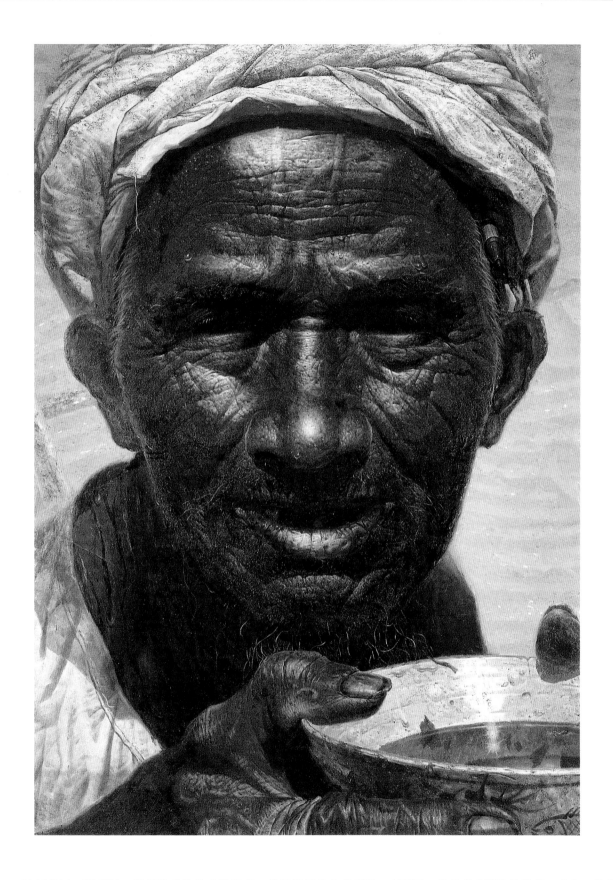

　　80年代初，画家以一幅领袖像的尺寸及形式，借用超写实主义手法，刻画了一位具有典型性的勤劳、善良、朴实而贫穷的中国农民形象，恢复了人民是主人的真实面貌。通过对老农面部细节的刻画，形象地叙述了一部农民的近代史，具有发人深省的力量，成为"乡土美术"思潮的代表画家。

1978年·夏夜　　布面油画　400×180cm　1980年　　　　　　　　　　　　　　　程丛林

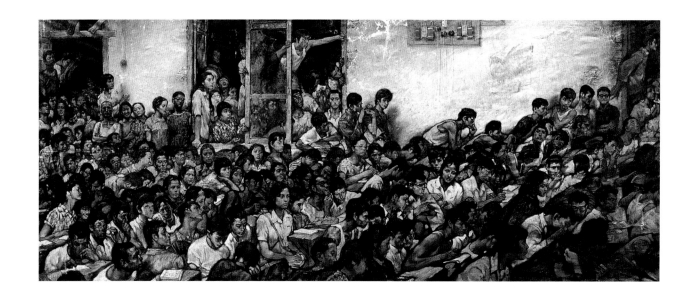

　　文革结束后恢复高考，因为搞运动学业荒废，夜晚听课当时是不收费的，要早一点去才能占到座位。讲的内容其实比现在的高考内容要容易得多，但绝大多数人仍然听不懂。教室内外挤满年龄相差十至十五岁的年轻人，大部分人神态茫然而亢奋。与眼下的复习班正相反，现在的考生，表情中更多的是精明实际和无可奈何。当年的实习班有一种整体的动势，一浪一浪的。那个时期另一个突出的特点是没有中心人物，大家都在各奔前程。这幅画是1980年创作，记得当时比较明确的想法是能直接写生记忆，并且力图表现浪潮的感觉。

春风已经苏醒　　布面油画　95×129cm　1981年　　　　　　　　　　何多苓

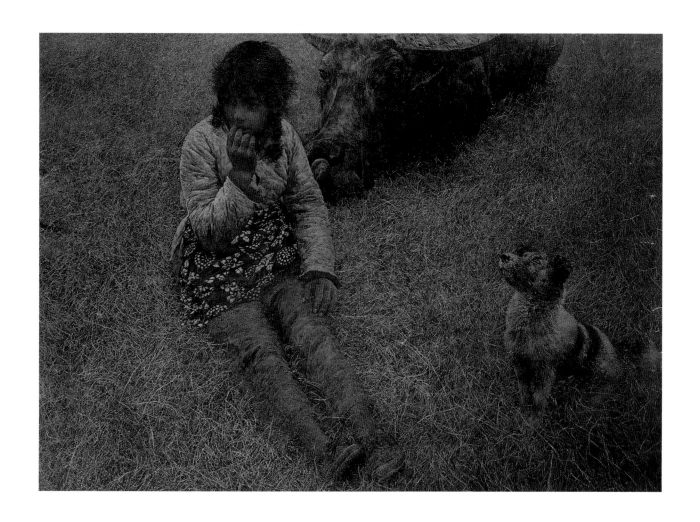

　　尽管画面非常精细，这幅画的基调仍是抒情的，并且没有后来作品中的那些神秘的暗示。在形式上，它仍然具有"现实主义"的某些特征，即通过精心设定的典型形象来唤起一种文学性的联想，即使这种联想是含混的。在这幅画中，女孩，牛、狗和枯草力图表现对于"春"的渴望，这种渴望在那个时期是具有广泛社会含义的。

黄河船夫　　**布面油画　140×385cm　1981年**　　　　　　　　　　　　　　　　　　尚　扬

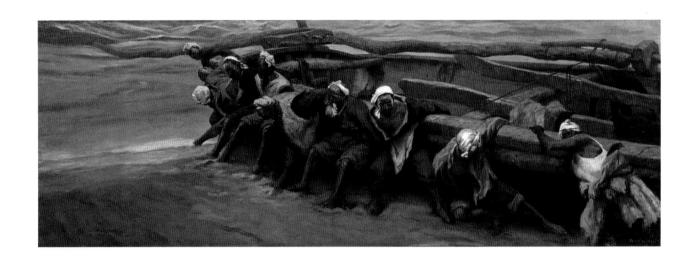

　　油画《黄河船夫》作为尚扬的研究生毕业创作，可谓是一幅现实主义的力作，但其中已透露尚扬对于中国写实绘画变革的思考。一方面，他以朴实的手法及凝重的色彩展示了黄河船夫宽厚坚强的身姿和铁铸般的双腿；另一方面，他以象征性的语言，从这些船夫身上反映出中华民族顽强不屈的生存意志，而不是对某一事件或故事的刻划。这使得他的作品完全不同于俄罗斯巡回展览画派著名画家列宾的《伏尔加纤夫》，在一个更为宽广的历史空间中，藉着黄河船夫的整体形象，尚扬鲜明的表达了中华民族的生存韧力和创造力。

　　80年代初，以《黄河船夫》为端，尚扬创作了一组以陕北人、黄土地为题材的西部绘画，《黄土高原母亲》、《峪里》、《赵家沟》、《老艄》、《爷爷的河》等作品，奠定了尚扬与黄土高原和黄河文化割不断的血肉联系。在这批作品中，天空、大地与人物都已融为一体，在平面化的结构组织中凸现出一种极不沉稳的色层肌理，其中蕴含着画家对历史的思考。

（殷双喜）

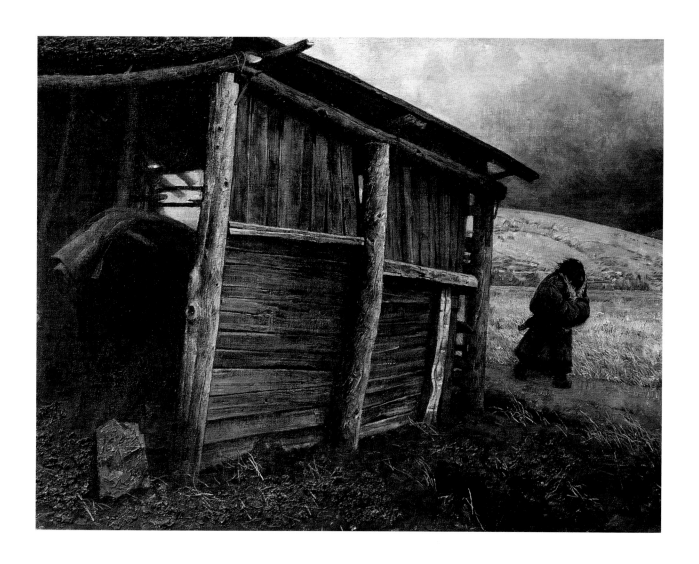

当若尔盖地区的季节性风暴撼动着歪歪斜斜的马棚，横七竖八的木板发出吱吱的和声时，从屋后闪过一个朔风的行者，他拥有飞速飘动的乱发，被风暴封闭住的双眼，前驱而倦缩的身态，荒野中的落魄者使我的心为之震撼。

黑洞　　　布面油画　　150×150cm　　1982年　　　　　　　　　　　　　　　　　　　　李正天

　　在中国，李正天是一位兼哲学家、美学家和美术家于一身的特殊人物。早在文革期间，就倡导民主与法制；80年代初，他又提出自己的哲学体系广义本体论，作为该体系的一个支命题，他研究了哲学本体论的艺术观、教育观、社会观，曾奔走全国各地，应邀讲学，倡言通往艺术本体的道路是无限的，并借以拓展其艺术观念和表现手法。伴随着"广州·105"画室在全国各地的巡回展览，由他起草并由很多人参与签署了"105宣言"：在宏观、微观和宇观，你可以实写，我可以虚写、意写、漫写……艺术，既可以表现我们眼中的世界，还可以表现我们心灵的世界……科学希望将一切未知变为已知，而艺术连未知的神秘世界本身也可以成为表现对象。作品《黑洞》就是在这样的背景下产生的。

　　作品展出时，围观、思考、争辩和议论的人很多。有人说它像一个巨大的瞳孔，有人说它像一个正在孕育着的生命，也有人说它表现了一种未知的却具有巨大震慑力的神秘。一位研究天体物理的教授则以黑洞解释此画。油画原名《作品109号》，后来，则以《黑洞》这个名字流传于世。

　　该作品发表于《现代美术史》等多本著作和报刊，现已为海外收藏家李雪庐先生收藏。（功　化）

扩延　布面油画　75×59.5cm　1984年　　　　　　　　　　　　　　　　　　李　山

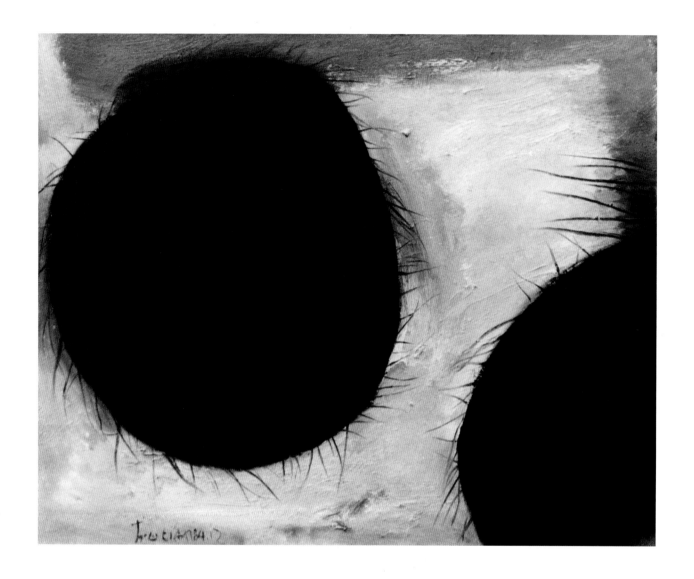

　　在较早的《初始》系列中，原始初民与自然合一的画面，似乎表明了他们心灵中的这种意识，即世界是由生命组成的，而一切生命都和自己一样是有知有灵的，人和非人是无界限差别的，是不可分离的。在其中的一幅中，我们已见到后来多次出现在他作品中的那种符号性的毛茸茸的"圆"的雏型，其中的神来之笔是所勾的线。《扩延》系列是李山在80年代中期最具代表性的作品，在这里，他突出了简括的"生命符号"——悬浮在一个未知空间中的毛茸茸的"圆"（见图）。这个符号的成功之处在于它既是对生命缘起，同时又是一种宏观的抽象，孕育的躁动、发展的基因、文化的起点似乎都包容、潜藏在这静穆、神秘而不可捉摸的团块之中了。它使人想起有无相生，周而复始的东方观念。人类自身的存在，在原始初民那里，在现代文明中，都是一个永远的课题。李山的指向则是生命存在的状态，这个最隐秘，最深不可测的领域。这不是生命哲学的思辩，而是对未知的生命起源、存在状态的符号性暗示……（高名潞）

母与子　布面油画　54×79cm　1980年　　　　　　　　　　　陈丹青

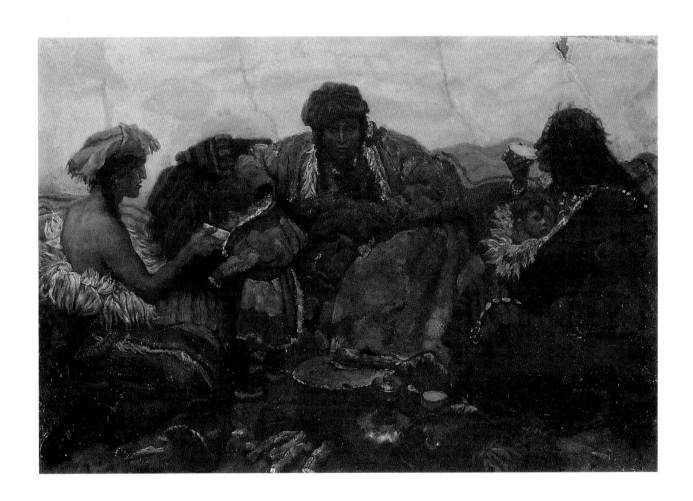

　　母与子是西藏地区风情画之一。作者用写实手法表现了三位母亲及其孩子，画面罩着一层浓浓的母爱。尽管三位母亲的动作和表情各异，但母子亲情却是一致的。作者那敏锐的思维和较强的造型能力赋于画面一种稳定和深沉的力量。

苦难的年代——凌辱、掠夺、反抗　　**布面油画　75×150cm　1984年**　　　　　　　李全武

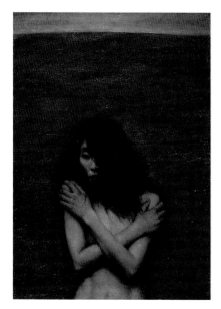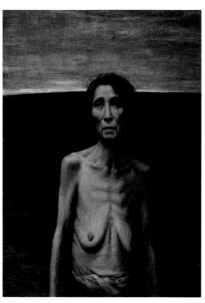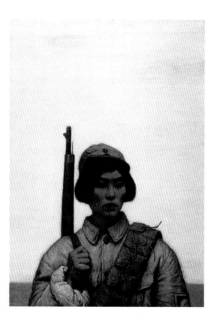

　　命名为《苦难年代:1937-1945》的三联作，成于1984年。这分别定名为"凌辱"、"掠夺"和"反抗"的中号油画，分述了中日战争中我国妇女的三种不同的命运。李君说，他希望这些人，令观众联想起自己的母亲和姊妹。这造型生动、用色单纯的绘画，透露着强烈的使命感。"掠夺"描写了一位蜡黄的老妇，立于黑色的原野前。她干涸了的双乳，无力地垂于胸前。她瘦削的脸上的眼睛，满是莫可奈何的神情。"凌辱"描写了一位孤立赤原的少女，她的衣裳已被剥去，她紧抓自己两肩的手，仍甩不开惊惧，她藏在散发后的眼，只有茫然，没有控诉。"反抗"描写了一位直发齐耳、扛着步枪的女兵，她的脸上，流露了卫国的英气——李君过人的编剧力，和他大胆的表现法——在画风保守的大陆，他便采用裸呈的人类弱者——妇女，来发抒他对中日战争的尖锐观感——藉着三幅画，让观众一览无遗了。(曹志漪)

青春　　布面油画　150×187cm　1984年　　　　　　　　　　　　　　何多苓

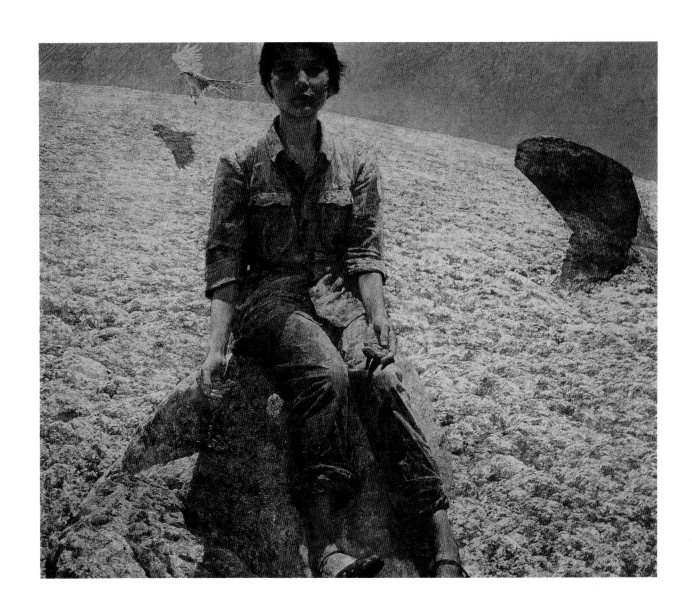

　　这幅画强烈地(甚至是野蛮地)表现了我所属的那一代人的自豪感和对悲剧的嗜好。当时我决定把知青情结来一个里程碑式的了断。这幅画塑造了一个过去时代的形象,但不是人文主义的,它以温情脉脉的手法表现了被摧残的青春这一主题。她是一座在阳光下裸露的废墟,与风格化的土地、倾斜的地平线、翱翔的鹰一起构成一个既稳定又暗含危机的象征,这个象征符合对过去的追忆,又具有更为久远的、超越时代与社会的非人化的泛神意识。

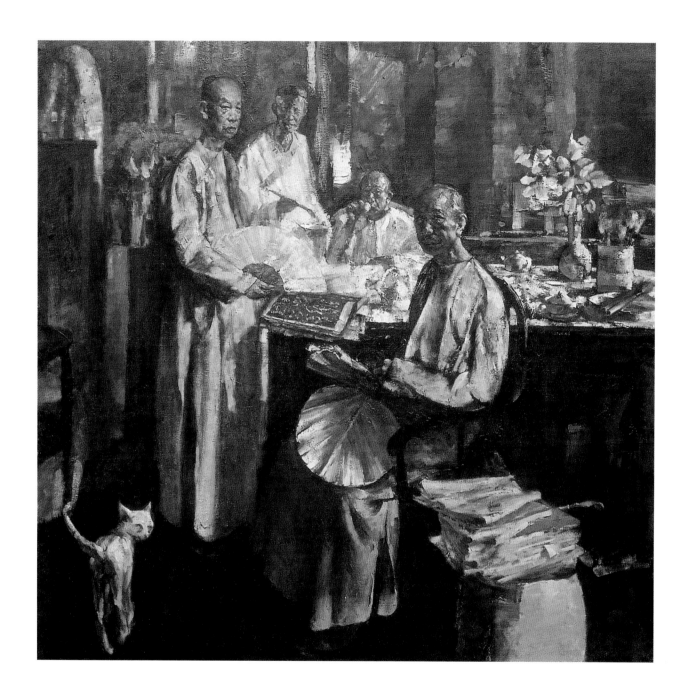

　　作品刻画了本世纪初活跃在上海画坛的四位艺术大师——吴昌硕、任伯年、虚谷、蒲作英，画面用色朴素，人物被放置在迷离怀旧的苍绿色调中，给人一种历史感。画中人物仿佛被敲门声惊扰，转过脸默默地望着来客。画面没出现敲门者，但敲门声无处不在。在左下角那只回头的猫，意味深长，增加了画面的均衡感。作品将文化的历史与现实、继承与反思交织在一起，形成了深邃的境界和丰富的意象，为观者提供了无限的思考空间。

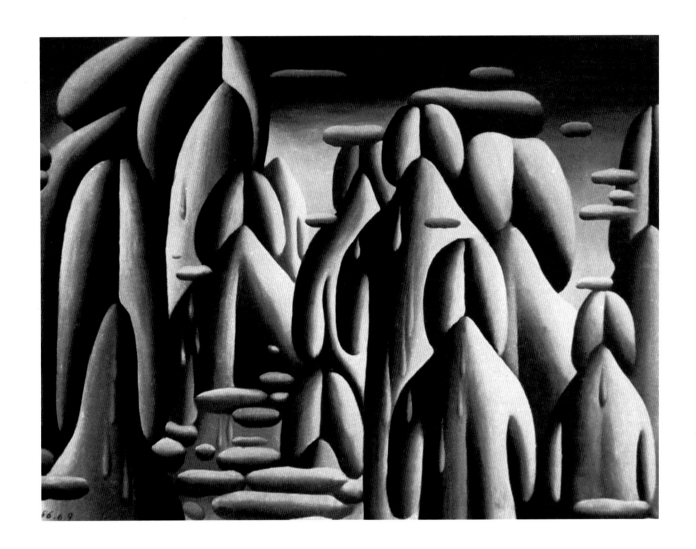

　　1985年前后，王广义创作了《凝固的北方极地》系列油画20余幅，这一组作品中出现了逐步"抽象化"的背向肃立的"人物"形象(先前还有一些细部，如头发的刻划，而后愈益简括)，似云非云的悬浮的团块、空旷的大地、遥远的地平线、静谧而冷寂的氛围，这一切构成了《极地》系列整体的典型特征。在作品中，作者极力摈弃人们生活经验中可感的因素，排斥感觉和情绪中非理智的偶然性成分，以抽象的形和精神表现其主题：某种向上的肃穆而崇高的原则。王广义说，他这组作品力图"表现出一种崇高的理念之美，它包含有人本的永恒的协调和健康的情感"。"在这里创造者和被创造者所感受到的是静穆与庄严，而决非一般意义的赏心悦目"。(王广义语)可以看出这里的"人物"是无个性特征的，甚至是无性别的(两性特征兼备，实际上也就消融了性别)，它们是作为人类"类"的实体来接受"终极原则"的审判(如《凝固的北方极地——最后的审判》)，或是享受最高精神的"理性之宴"(如《凝固的北方极地——最后的晚餐》)。这里的场景和标题使人想起凝冻的北方大地，应当说是与"北方艺术群体"所倡导的"北方文化"起初的地域性特征有关，在这寒冷的"极地"，世界万物在凝固中展示出它的本质，其本质的最伟大之处即是永恒性。(高名潞)

渴望和平　　布面油画　120×100cm　1985年　　　　　　　　　王向明　金莉莉

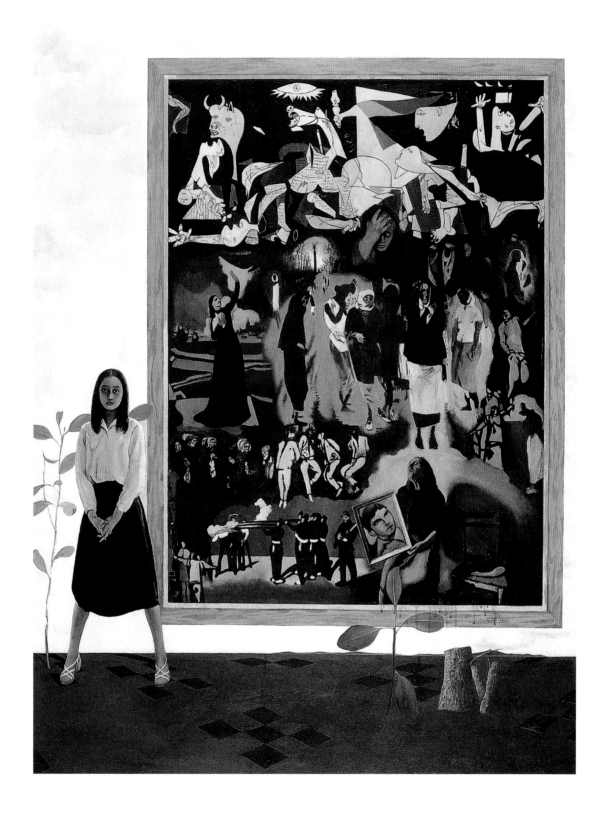

　　这是一幅具有象征意味的主题性绘画。画上的青年代表中国新一代，她在一片象征人类生命永存的正在抽芽生长的绿色植物陪衬下，用一种专注的神情，仿佛在倾听渐渐响遍世界的和平歌声。那个漂浮在空间的画框，用前辈艺术家反对战争、描绘和平的众多画幅穿插分割而融合成新的更具力度的画面，昭示人类争取和平的艰难。画家在绘画中借鉴了西方现代派的某些绘画形式，在一定程度上深化了"主题性"绘画的思想内容。

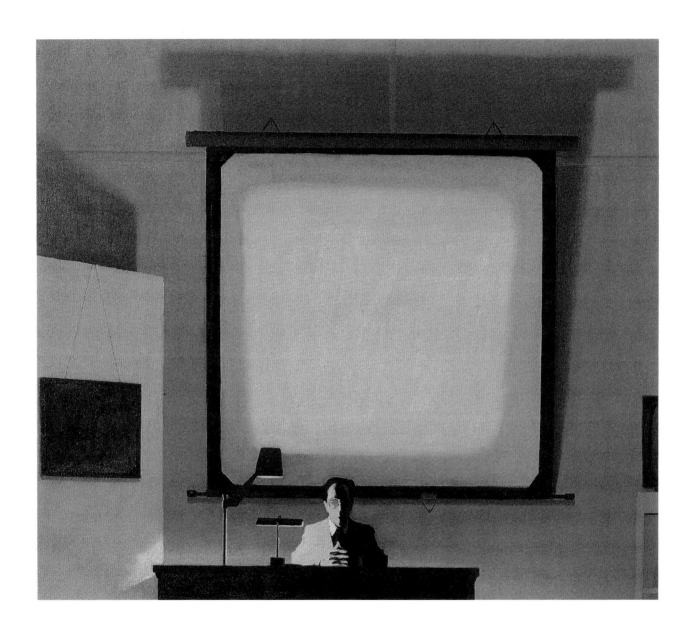

　　这是一幅构图、色彩和造型极具现代艺术趣味的作品。画家意欲从平凡的被绘画所遗忘的事物中发现其造型上的独特美感，并吸引观众在欣赏中参与他的发现。

十字架夭折，业的相映　　　布面油画　90×120cm　1985年　　　　　　　　　　任　戬

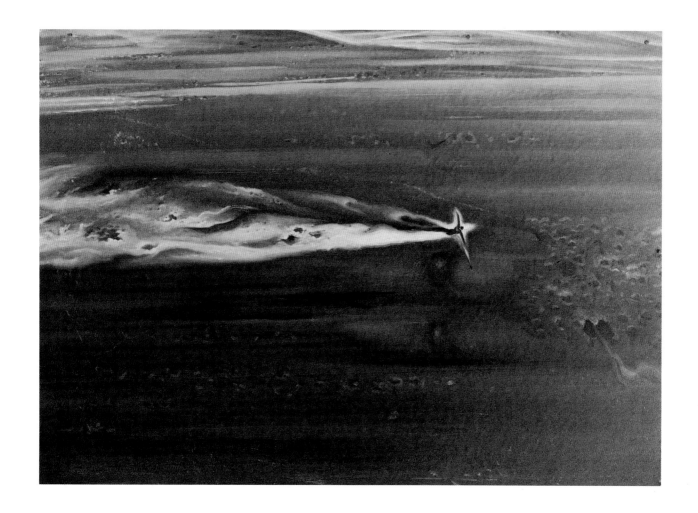

　　两种文化的符号出现在变化的空间中，前者表达即逝的形态，后者表达若隐欲出的形态，采用复合形态作为艺术语言构成这一时期作品。
　　创作此画阶段是东西方文化讨论时期，作者积极参与东西方文化的研究思考，产生了视觉的画面。

白色台布　　**布面油画　185×185cm　1985年**　　　　　　　　　　　　　　　　　　　周长江

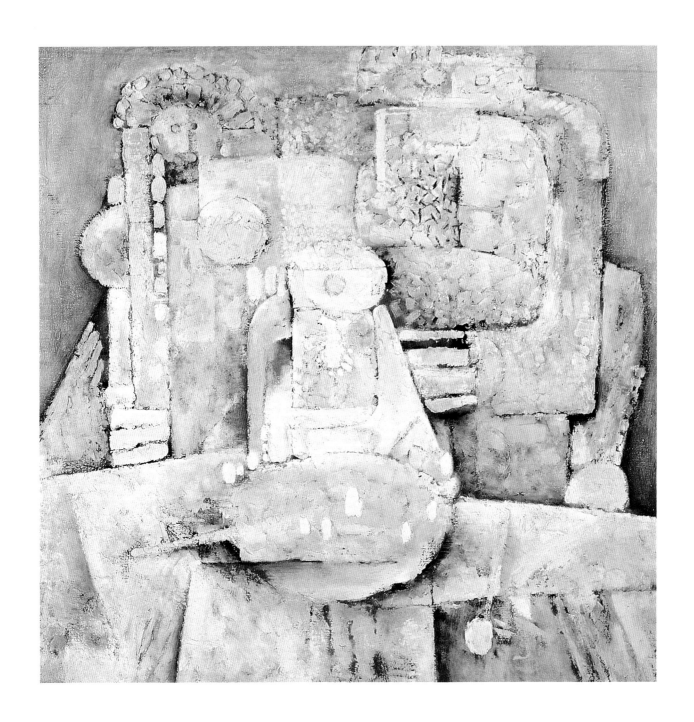

　　在周长江的大量作品中，我们可以观察到一条从写实到抽象构成的线索，在80年代中期以前，周长江的油画基本是以显露的较为易懂的主题为主的；此后，它们开始呈现一种朝古代中国视觉遗产(特别是秦汉的石刻)靠拢的迹象，并逐渐表现出一定程度的抽象性。由于这两者的结合与交错，周长江的后期作品显得浑然、厚重和富有岩面效果，同时也透露出某种精神。（吴　亮）

若尔盖的春天　　布面油画　130×150cm　1985年　　　　　　　　　　　　　周春芽

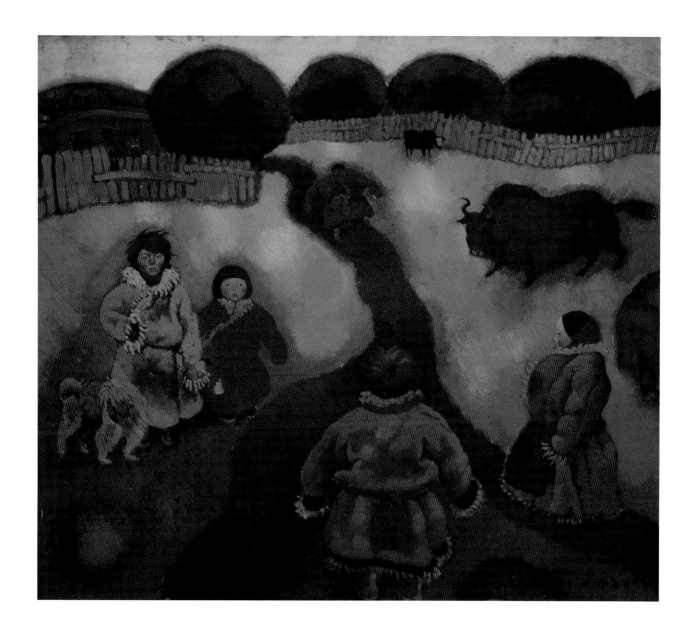

　　这幅画显然是艺术家早在1982年的一幅写生《瓦功牧场》的基础上直接发展而来的。有趣的是，周春芽把写生中的自然空气转化成一种童话般的梦幻。这里，自然美已变得不重要了，画中在一定程度上缺乏呼应的那些儿童、牛以及圆球般的树林使我们感受到的是一种只有梦中才能出现的游戏场面。实际上，那些儿童，牦牛与自然是艺术家去草原曾看见过的真实形象，直接与周春芽特有的作画时的自然状态有着密切的关系，美与梦以一种最不矫揉造作的画面呈现出来，而这个画面是作者内心世界的最为真实的表现之一。（吕　澎）

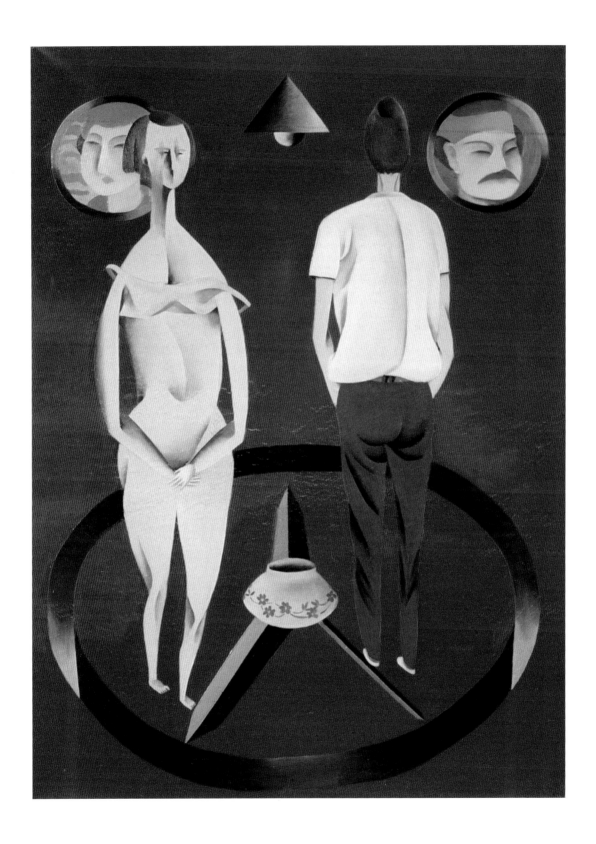

对生存方式的追问和对视觉形态的研究，是画家长期执着于视觉表现的主要触点。求证视觉语素的原创意识，表现激情昂越的生命冲动，是画家多重风格自由移位的基本特征。违于常规的视觉图式，使作品在《没有门的房间》的命题下，沉浸于充满矛盾和哲理的视觉联想之中，图式化的符号和画面的形态关系，不仅使暗喻的生存焦灼凸现于对文化的反思中，而且，一旦这种泛社会文化的思考转化为画家自身的经历时，另一种直观而粗野的风格形态则携带着病态般的歇斯底里，走向对生命的狂啸。

自囚　　木板油画　100×100cm　1987年　　　　　　　　　　　　　　　　　　　毛旭辉

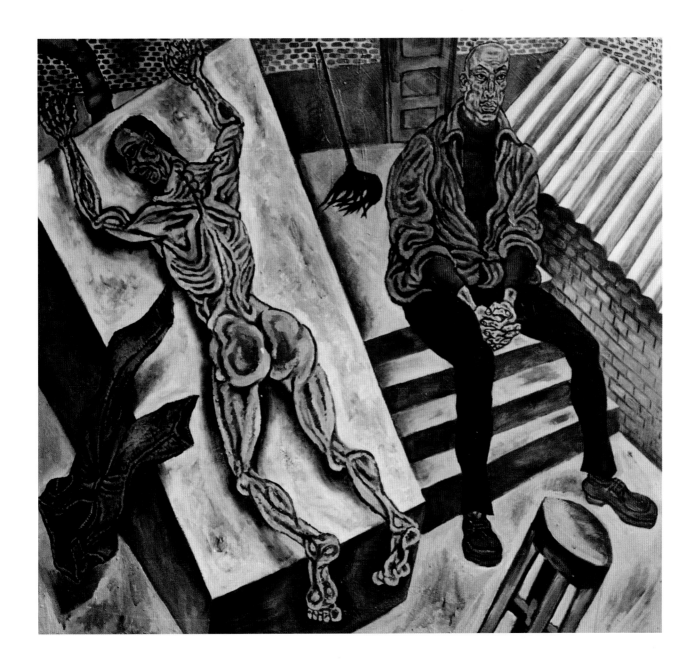

　　毛旭辉参加1988年西南现代艺术展的《自囚》是一件具有典型表现风格的作品。坐在石梯上的男人与脱去牛仔裤赤裸地躺在水泥面上的人并不是两个人，两个形象不过是艺术家物质的肉体和精神的实体的分别展示。这里有一个象征喻意：精神受到的压抑与人在实际生活中受到折磨或伤害的程度是完全一样的。其结果是，精神在无法忍受来自外部的压制力量时，就会发生萎缩，现实生活中的变形和扭曲同样会影响到精神的变形和扭曲。只要对生活中的艺术家非常熟悉就很容易理解：画中的人实际上也就是艺术家自己。艺术生活与现实生活完全重叠起来，艺术品也就成了艺术家精神现实的一面可视的镜子。现实的不稳定和内心的躁动显然是通过僵硬地附下的牛仔裤和倾斜的凳子以及人物衣服的扭曲线条、裸体干瘪的结构表现出来的。虽然艺术家把它视为一个私生活问题，但是，如果我们把他的作品看成是仅仅属于个人的东西就只能证明自己欠缺艺术的敏感性，难道渴望精神的解放和对现实状况的不满仅仅限于艺术家本人吗？艺术家在提示人的存在状况，这种存在状况是令人痛苦的，但压抑和扭曲并不是无病呻吟。（吕　澎　　易　丹）

今晚没有爵士　　布面油画　140×180cm　1987年　　　　　　　　　　　　张培力

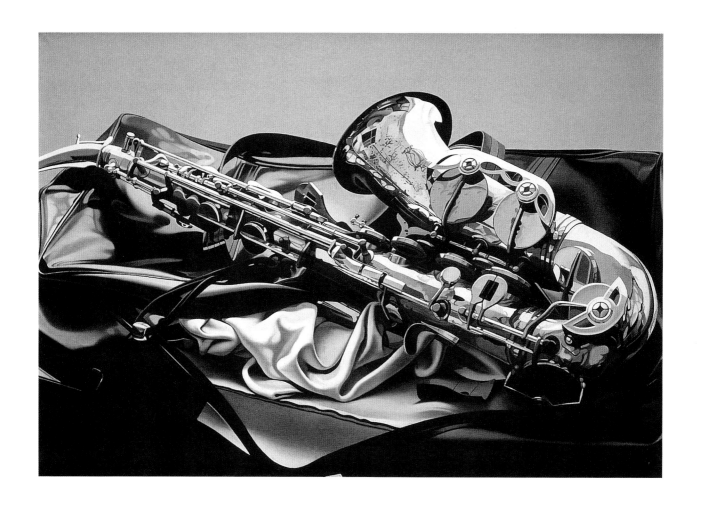

　　这是一幅写实手法绘制的具有象征意味的画。画面是一只静静躺在那里休息的萨克斯管，其颜色、其结构、其线条都显得冷静而客观，表现了作者排斥激情、崇尚理性的创作思想。

墙上的"墙"　　布面油画　97×130cm　1987年　　　　　　　　　陈文骥

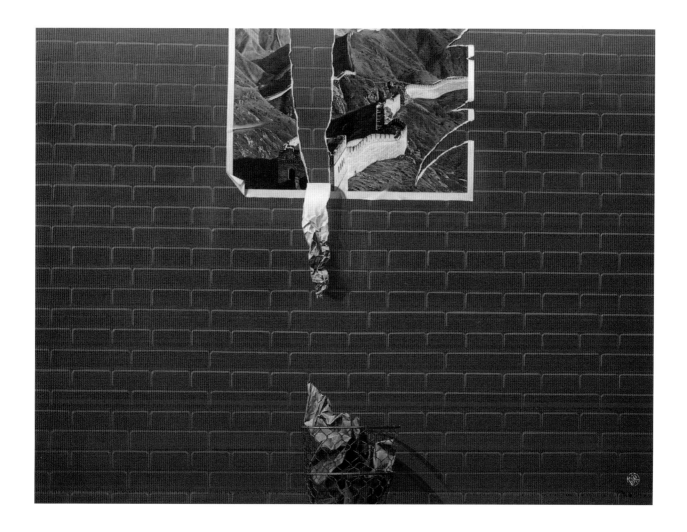

　　陈文骥的作品更多地得益于超现实主义。但比起超现实主义那种只进行局部的写实的作法来，陈文骥的作品几乎保持了一个现实场景。我们知道，超现实主义的荒诞感的造成，是靠一种画面大的构架和支解了现实物象(如达利)，而陈文骥作品的荒诞感，只是略微改变了现实物象的、那种属于生活样式的组合。

　　不合理组合所造成的荒诞感，是一个模糊境界，……陈文骥作品中模糊境界的造成，是由于他在作品中对色彩的"中性感"的塑造……色彩是富于感情的，中性是模棱两可的，色彩的感情性便被这中性的灰剔除了。于是，画面避免了由于明显的色彩倾向所造成的强迫人的、太个人化的表现性，作者的主观色彩也在一种距离感中变成了多义性。

　　陈文骥作品中所昭示的明显的精神意蕴和他强调视觉语言的追求，使得他的画面成为一种对以往模式的静悄悄的革命。(栗宪庭)

吉祥蒙古　　布面油画　180×160cm　1988年　　　　　　　　　　　　　韦尔申

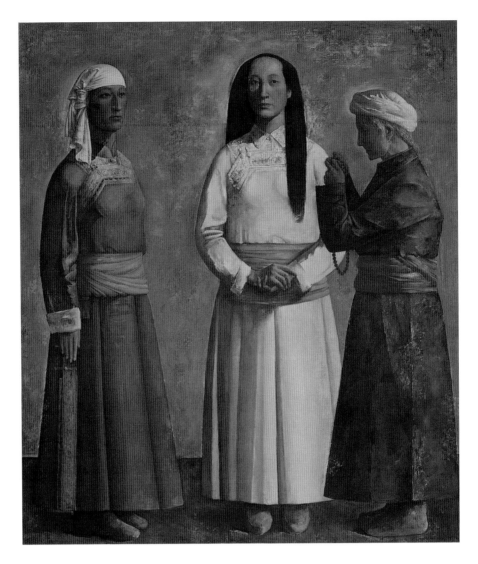

　　韦尔申几乎是在接受拜占庭精神图式的同时，也接受了湿壁画中那种由于历史的沧桑所形成的斑驳的材料感。这些都集中地体现在他的《蒙古系列》作品中。韦尔申出生在北方，在他少年的视觉记忆中，虽然没有"大漠孤烟直"的感受，但却有着"春风不渡玉门关"的塞外体验。在辽阔无垠的松嫩平原，使他感受到人类在自然中的弱小和无助。韦尔申的生存地理空间与蒙古民族的生存环境有着一种天然的地理结构上的亲情性，自然也就使他更容易理解那种极富内敛情感及生命力顽强的蒙古牧民。而这些仅是他选择蒙古题材的一个潜在的心理因素；另一个因素是在他有了一种图式意象之后，要去寻找与之表现相适应的客观载体，蒙古民族的那种深沉、内在的精神气质以及松紧得当、下垂感很好的服饰结构又恰恰暗合了他那种图式形态的转换。在《吉祥蒙古》中，我们可以清晰地看到这一点。在这里他所作的是在画面上建立一种精神图式，把客观对象提供的诸如头饰、衣纹、腰带及头、手、脚等所有能利用的细节归纳在一个新的秩序中，他所着意表现的不再是故事情节、民族特征、个人身份等，而是试图通过客观提供的因素建立和完成他那种精神图式的转换，把一切事物统一在他的主观图式中。这种艺术观改变并影响着他，使他能对形体和色彩表现出与众不同的视觉表象，把对象控制在一个有限的空间中，并逐渐趋于平面化。这更便于展示他对油画材料特殊性的把握，同时更有利于体现由于单纯的形体所形成的具有肃穆感的线性结构。他谈到这幅作品时说："蒙古的主题更适合表达我对绘画艺术本身的认识和理解。我所表达的是我对母题的思考以及我对未来画面的向往。"他从中摆脱了不必要的其它因素，进入一种观念性的视觉逻辑中。这种逻辑实际上是依存他画面的总体氛围。虽然每一条线、每个形及色彩都是在客观感受的基础上形成的，然而一旦落实在画面上就不再具有客观必然性，而是艺术家内在精神的表现了。它在我们的视觉中建立起一种直觉性的符号。在复杂的现象中没有了物质的东西，自然也就加强了形象的精神意味。作者通过画面的暗部色彩把三个人物联系在一起，并有限地使用了色彩的对比因素，使画面形成一种不确定的同时性对比。而明暗因素的自由使用也大大地减弱了画面的真实感，把丰富的客观色彩归纳到一个简洁的形体中。三个站立僵化的形象形成三条垂直的主线，而衣袍上所提供的衣纹线起到了加强这三条主线，丰富空间的作用，体现着一种外扩的张力，同时也有助于形成古罗马巴特农神庙柱式的庄严感。而三个人的头饰及胸前的服饰、腰带和蒙古袍下的边线共同地分割了这三条垂直线，使简单僵化的垂直线变得丰富而有变化。这就更增强了作品的平面节奏感。如果概括韦尔申这个时期的表现语言，也许可以得出这样一个公式：拜占庭的图式＋塞尚的形体秩序＋作者的个人综合处理，这便形成了《吉祥蒙古》的全貌。

　　　　　　　　　　　　　　　　　　　　　　　　　　　　　　　　　　　　　（小　砾）

寂寞　　布面油画　244×173cm　1988年　　　　　　　　　　　　　　　　　　　　　　袁运生

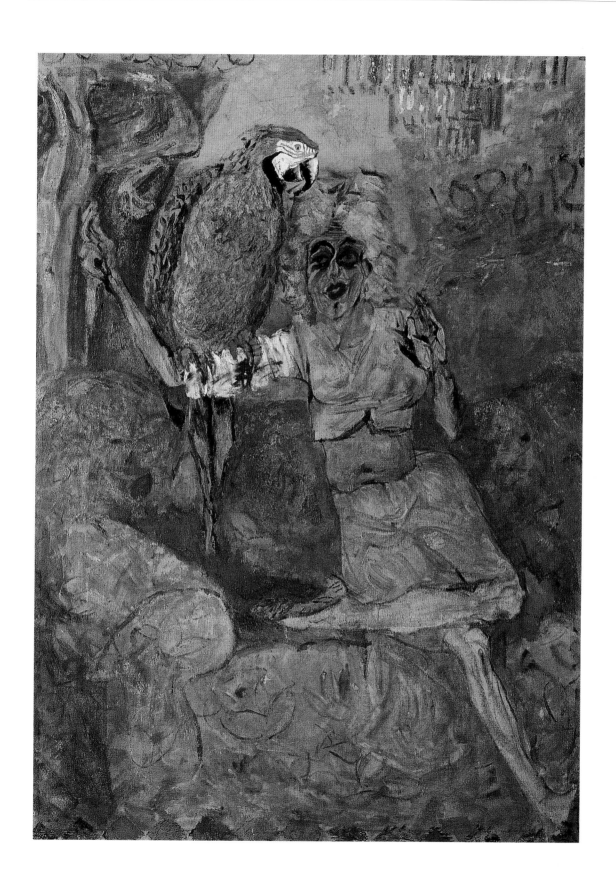

　　作者曾长期旅居美国,对当地老年人寂寞的晚年感触很深。画面中,物质生活丰富而精神极空虚的老女人与她的宠物——一只健壮的鹦鹉形成强烈的对比。而挥洒的笔触、表现性的色彩和变形夸张的造型都深深地寄寓了作者的同情心。

我的梦　　布面油画　180×180cm　1988年　　　　　　　　　　徐芒耀

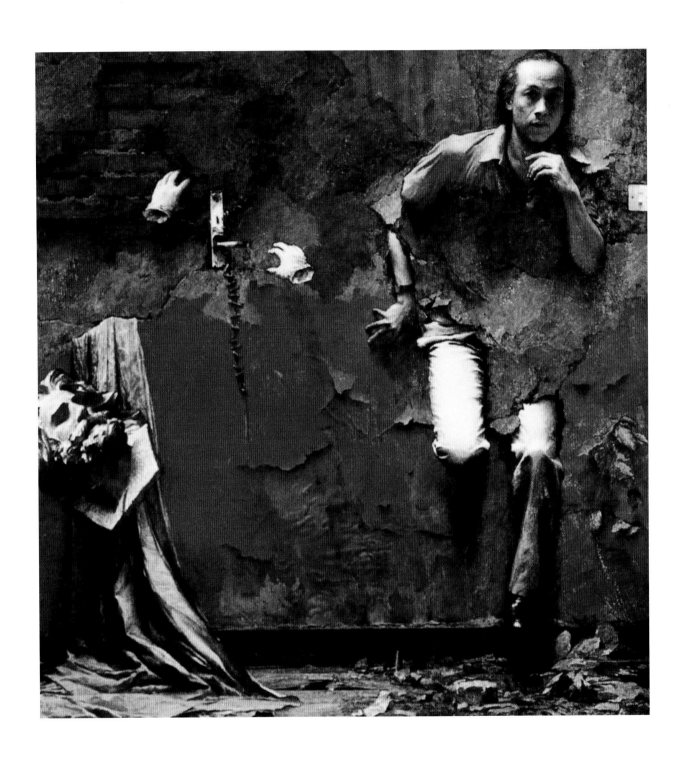

　　创作《我的梦》一画前后，想法始终极其简单，要以写实手法把梦中所遇所为的荒谬一幕表现出来。在梦中，无论真假都会被信以为真，梦醒方觉荒诞无稽，惊恐万状，也会感到神秘莫测，妙不可言。破墙而出，源于本人在梵帝冈西斯廷教学中所见一尊浮雕，粗质石面之上的神女肉背，使我视觉上受到强烈的冲击。从此萌发肉质与石壁交融的创作构思，受我法国巴黎国家高等美术学院导师皮埃尔·伽洪教授的创作思想影响，自80年代末至90年代初，我始终热衷于超现实主义思考，于是我绘制了自己的一个个梦。

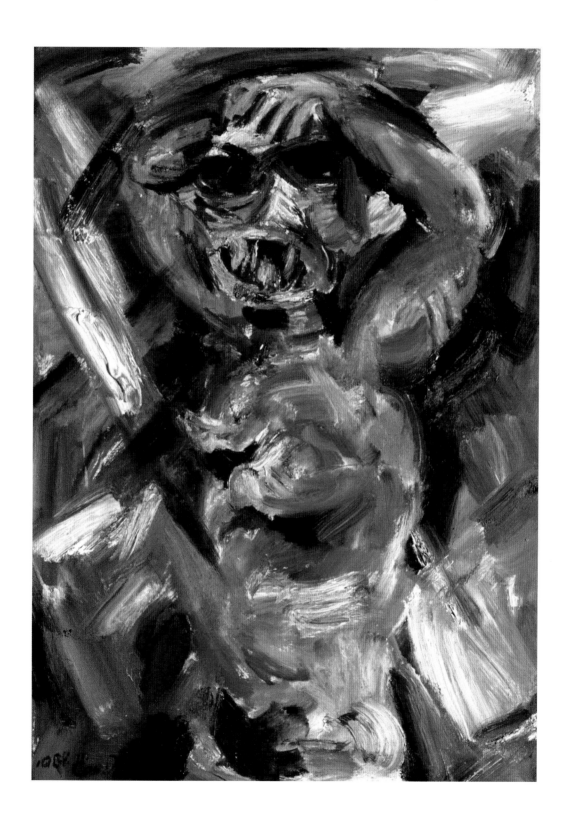

　　80年代后期，画家在运用嫁接、借用、加减、植取各类艺术手法时，大有消解"原创"形态的趋势，因为，画面中的手法是对东西方文化的随意曲解。画家此时诚信，对各类绘画风格的任意嫁接与植取，正是探索视觉语言风格的原创性所在。（曹　丹）

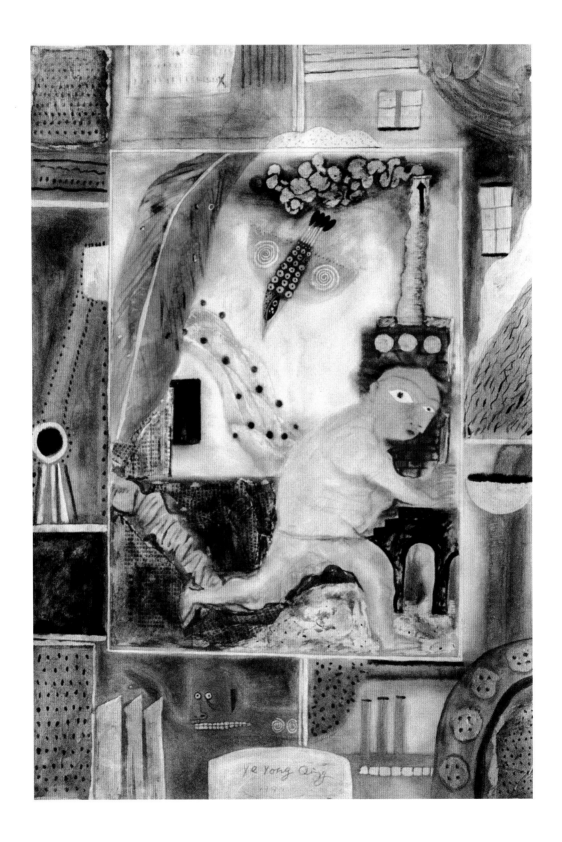

作品中呈现的内容是艺术家潜意识的罗列，它们或怪诞，有趣，或只是些周围日常的简单事物，但它们都聚焦于当代社会，并反映了"深埋于我们意识参照系统中的片段"。叶永青以类似小说式的段落或句子，展示了看得见的与文字等同的话语，给观察家和观众留下填补的空白。这些文字或段落是如此的熟悉，在每个人的生活中都能找到合理性，因而这其中的情感不可估量。（朱莉娅·科尔蔓）

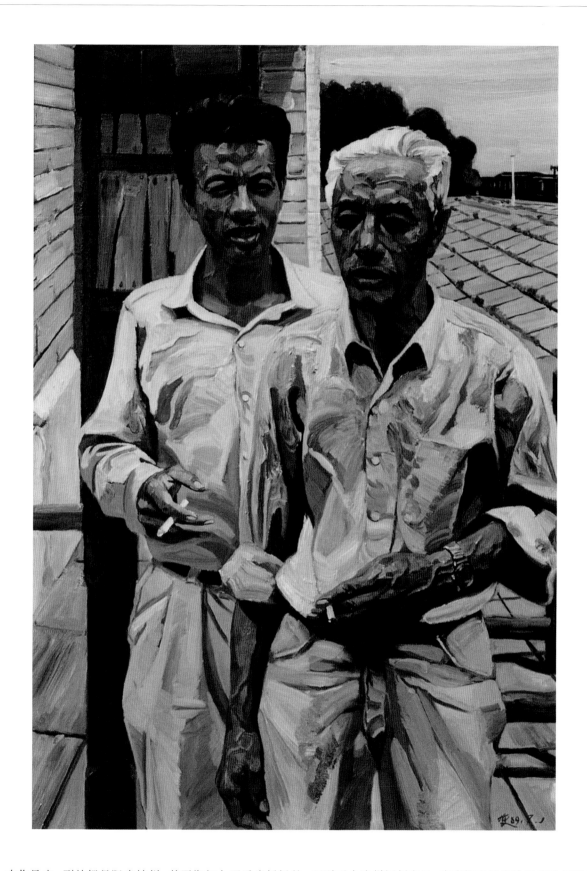

　　在作品中，到处都是阳光灿烂；甚至像加上了反光板似的，否则不会这样闪烁夺目。夸张耀眼的光线强迫地把厚重、现实的形体直推到你眼前。他要你看的不是晨雾水气，不是炊烟，不是艺术家心里的浪漫。他强迫你用画家本人焦灼的眼光，直面着活生生的人。而且，"人"字用不着去大写，充足的阳光和少量阴影勾画出它该占的空间已经足够了。它的份量就是本身实在的份量，用不着靠信息放大的煽情手法增加虚假的份量。（张郎郎）

　　在迄今为止周长江的大量作品中，我们可以观察到一条从写实到抽象构成的线索，在80年代中期之前，周长江的油画基本是以显露的较为易懂的主题为主的；此后，它们开始呈现一种朝古代中国视觉遗产（特别是秦汉的石刻）靠拢的迹象，并逐渐表现出一定程度的抽象性。由于这两者的结合与交错，周长江的后期作品显得浑然、厚重、粘稠和富有岩面效果，同时也透露出某种复古精神。在他以《互补》为总题的一系列作品中，隐隐约约地描绘出两个并列、交叠、互不冲突的人体：男人和女人，他们被削弱了性的意味，成为掰开又合拢的组合体，一个象征物，一个稳定的、均衡的抽象构成。也许，这就是周长江遇到的符号。这适合表达他关于"互补"观念的符号。这种阴阳互补的观念部分地起源于中国的阴阳学派和道家思想，部分来自儒家的中庸之说。周长江对这一命名的入迷也许和80年代中期中国的文化讨论、国故整理以及传统的再认识有关，当然也和他个人的精神特质有关。

　　但是，画家本人的命名并非是我们读解作品的唯一导向，在我看来，周长江这些作品的意味主要是表现为形式的。尽管他多年来不厌其烦地重提一个曾被学问家反复争议过的话题，可是他的作品，却以一种风格化的图式和鲜明的色彩处理抹除了命名中的学术气，或者，把两者的界限弄模糊了。智力因素不再重要，一种沉思的、偶得的和以后又不断予以强化的对画面的娴熟控制，使他的作品成为他精神世界的同质物，它带有砺石特点，有时又意外地出现灵动、轻盈、洒脱的效果。古代中国的厚重性和马蒂斯式的愉悦风格交叉出现，淡化了命名的深奥语义，走向一种单纯的、可视性很强的道路。因此，回过头去看，我们将发觉，周长江仅仅是得益于这样一个对互补的认识，以它为启动进入他的创作；而不是希望我们通过画面去寻找和认同这个关于互补的概念，更无意要我们去讨论这个概念的秘义，以致远离画面本身提供的形式意味。（吴　亮）

喜马拉雅的风　　画布、石子、宣纸、胶、丙烯　180×200cm　1989年　　　　　　徐　虹

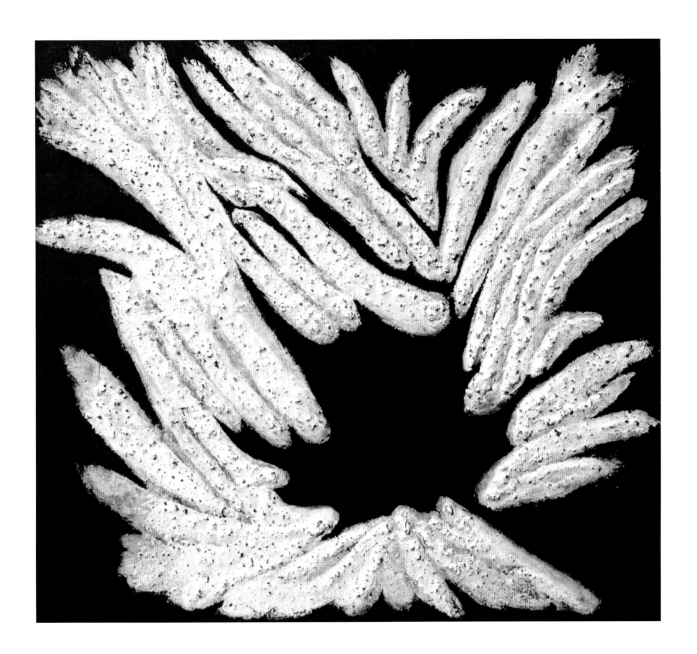

　　在过去的1000多年里，绝大部分中国画家用水墨在宣纸上作画，徐虹保留了宣纸这一基本材料和黑－白两种基本颜色，但她调换了宣纸与水墨在绘画中的角色，在传统绘画中，黑色的笔墨在白色的宣纸上自由运动，而在她的作品中，白色的宣纸变成了主角，它获得了在黑色底子上自由运动的权利。以南方草木为原料，用手工制作的宣纸，覆盖了尖硬的碎石，柔韧的宣纸纤维在女画家手里显示了出人意料的表现性。而由黑白色构成了单纯，典雅的形式，陈述了她对自然和生命的关怀。也使人想起中国古代哲人对阴与阳、动与静、虚与实、昼与夜，生与死的思考。（水天中）

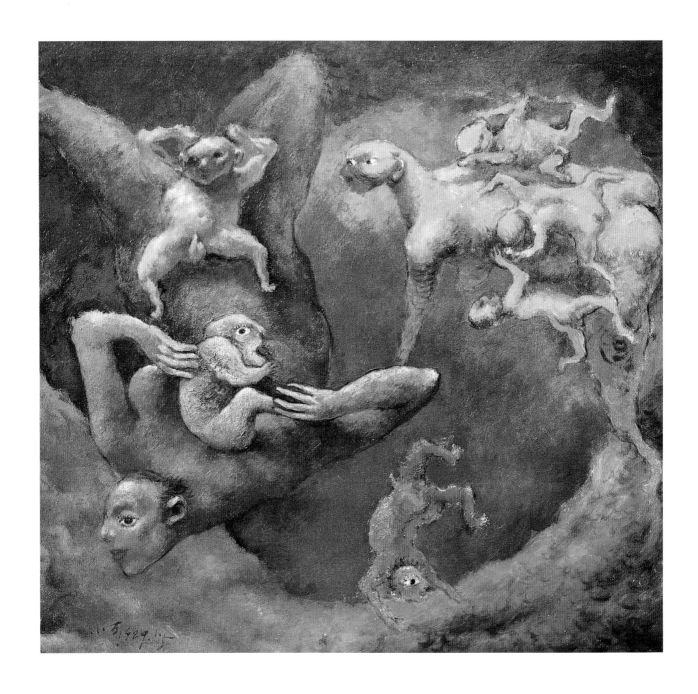

　　画面中怪诞而梦游般的人物形象，是画家浪漫情怀的化身，这些形象大多是一种厚重、凝固的形体，并由千丝万缕的小笔触紧密缠绕出来，这在他诸多的小稿中尤其如此。而形体的编织、锻造和挤压感，恰恰是他语言的最突出的特点。其二，用倒置、狂奔等各种幻想中的异常动作，去表达那种既执着而又被悬置的浪漫感觉。其三，几乎全部使用一种近似古典绘画暖褐色，幽深的背景，和浪漫派热烈的暖色调，使画面在一种对比中又处于热烈的气氛中，而没有现代派的那种撕裂般的不和谐和刺激感。也许他对自己浪漫情怀有着梦幻般的自恋和对希望的丰厚底气，而不是现代主义中的某种精神的破碎感。其四，也许他语言最具魅力的地方是，在幽深的背景中不断出现其明亮的澄黄、淡黄等亮色域，这色域有时是画中的太阳，有时是人体中的某一个部位。（栗宪庭）

红光　布面油画　129×97cm　1989年　　　　　　　　　　　　　　　　　　　　朝　戈

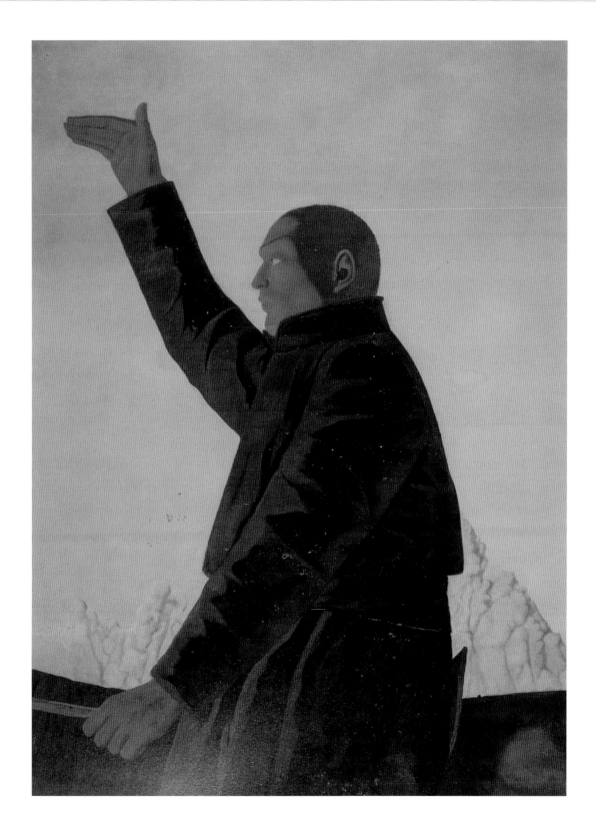

　　如果把朝戈的创作作一个历史的回顾，可以看出一个演变的轨迹，亦即从客观的对象到主观的再造的过程。这其中可能有两个因素在起作用；或者是把对象作为一种表现手段，他有一个逐步认识和掌握的过程，逐步摆脱对象的束缚，使创作成为表达自我意识的工具；或者是他在与人交往和与社会的深入接触中产生和一些有关人的存在本质的意识。在他的内心深处总是存在着个人经历中不可磨灭的精神记忆，人在辽阔的荒原中虽然孤独，却是一种真正的自由。而一旦到现代都市来寻找这种自由的话，却会陷入精神的孤独，被迫成为社会的边缘人。这无疑是他自己的生活与精神的写照。

（易　英）

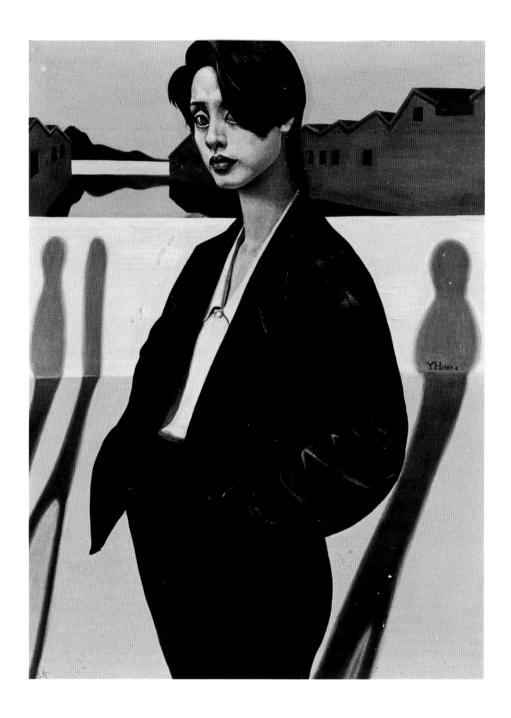

　　喻红的绘画是一种典型的写实风格，没有深奥的哲理和晦涩的题材，似乎无需解读。但喻红的作品是在特写语境下的产物，正是这个语境规定了其意义的生发。也就是说，喻红作品的深层含义超越了画面的内容，如果置换了语境，这种超越就不可能发生。因此释读喻红不是对文本的单纯解读，而是解读文本与语境的关系。

　　我在1991年的一篇文章中曾评论过喻红的作品："喻红在《女画家的世界》画展上展出了一批女性肖像，尽管对象不同，每幅画在形式上也尽量拉开了距离，但实际上是画的她自己。这当然不是指她以自己为模特儿，而是说她把自己内心的追求与渴望偶像化了。这批画在形式与内容上都具有波普艺术的特性，简洁单纯的构图与色彩，风姿卓约的姿态，俏丽而缺乏个性的面容，这很容易使人想起时装杂志中的模特女郎和时装广告的形式。不同的是，喻红没有像波普艺术那样仅以商业文化的标志为归宿，而是在这种风格中寄托了自己单纯而浪漫的幻想，不管她将来会在生活中遇到怎样的挑战，至少人们在目前不会怀疑这个梦的真实性。"（《新学院派：传统的现代的交结点》，1991年第4期《美术研究》。）现在看来，这段评论还没有过时，它反映了90年代初中国现代美术处于一个重要的转折时期，喻红作为新生代画家中的一员所独具的风格与特性。喻红的作品有一种"梦幻般的清纯"，她把单纯的眼睛所看到的现实世界与心灵的幻想融恰在一起，创造出了一个充满遐思的清丽世界。对她来说，这个世界有着两重性：一个是折射出了万千变化的大世界，一个是以她的内心生活和周边生活构成的小世界。（易　英）

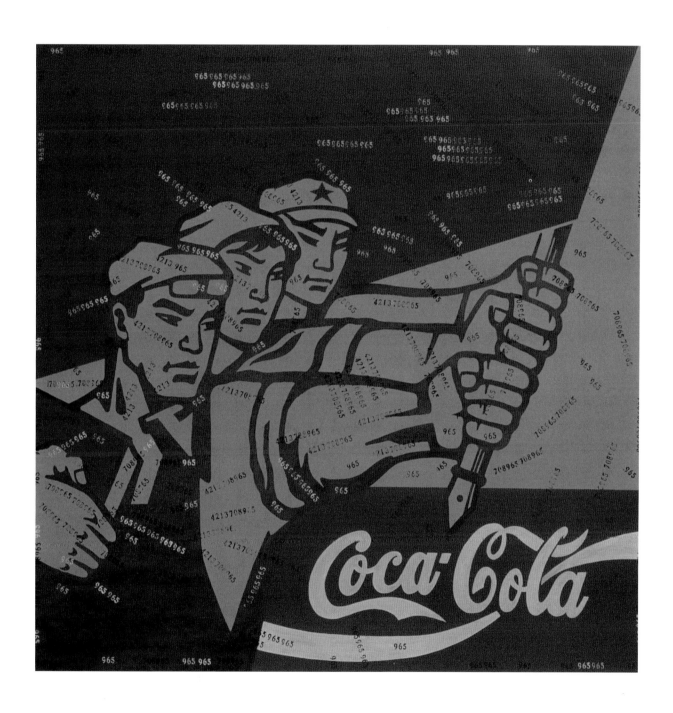

　　从任何意义上来说，王广义都具有这样一种作用。他的一系列《大批判》，率先把文革那种具有浓厚政治倾向的概念加以改造，使之带上波普意味，然后与当代生活中那些引进的、渗透到几乎每个平民生活中去的产品广告相结合，成功地创造了一种特定的当代文化符号。而更重要的是，王广义的转向和创造还导致了新艺术的出现。（杨小彦）

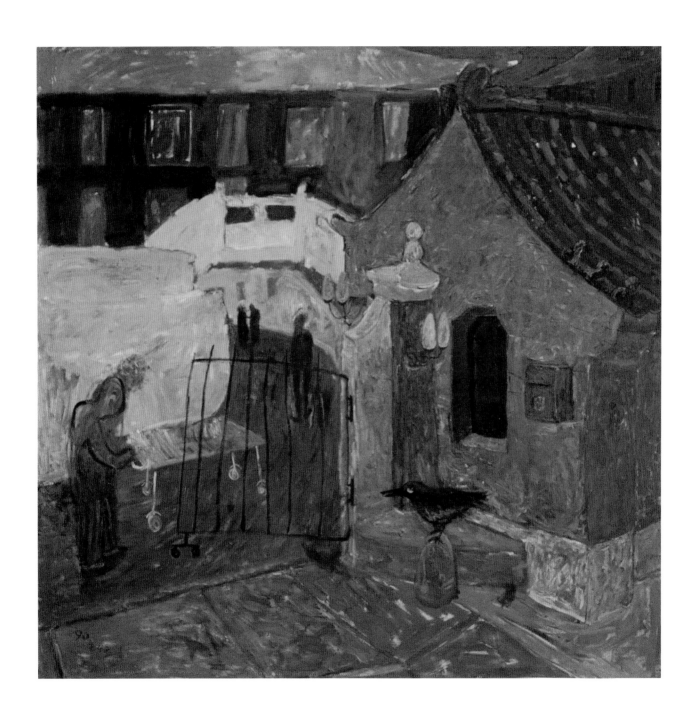

　　王玉平的画，跨度大，色彩伴随着形式和语言，演变着，进展着；颜色又随情绪走，尽管理性的思考贯穿始终，生存的状态依然坦露。有如历程，色彩的历程，心境的历程，生活的历程。让大家能走近画面，走近画家，走入一个个色彩的境界。（高　昊）

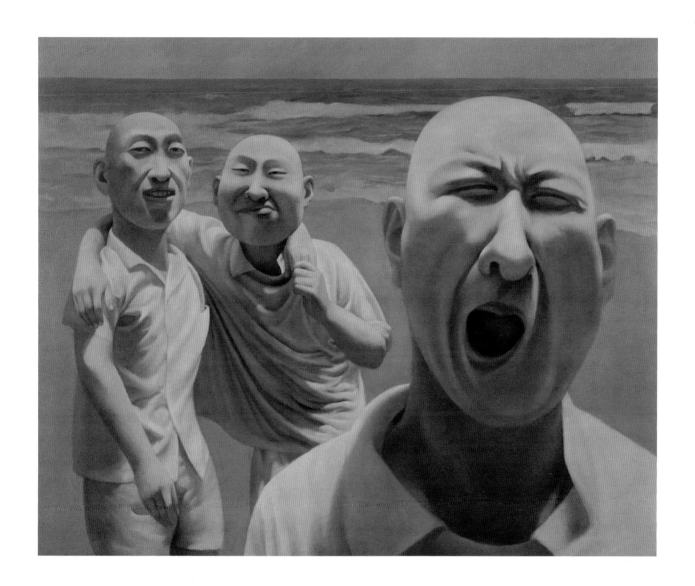

　　我们得学会重新尊重大众，这包括尊重大众所拥有的局限性、拥有弱点的权力，这意味着我们必须在大众有可能付出的时间范围和有可能接受的语言范围中做工作，我们得精炼得再精炼一些，通俗得再通俗一些，就是说，得多讲些人话。

　　人类发展对语言的要求是越来越简单，越来越通俗，现代艺术的语言却越来越繁杂，似乎越重要的作品、越重要的人物就越需要更多的谅解。这会将过去大众以为享受以为体会的美好变成一种负担，大众不得不离开它，那我们究竟是为了什么呢，我们有什么理由存在下去，难道仅仅是作为一种就业手段吗？

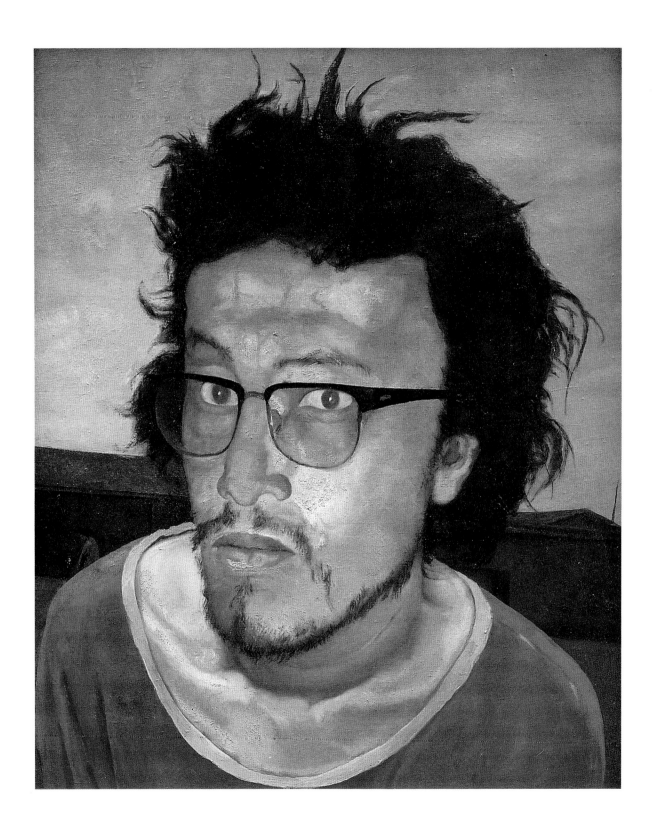

 作者是当代新写实油画的代表画家之一。在他身上所汇聚的执拗的个性气质与深厚的绘画功力，使不善言辞的他在画布上却能随心所欲。《敏感者》的倾斜动荡的特写构图和较为低沉的色彩气氛，传达出强烈的精神震动和心理冲突。画面的黄昏气氛和人物极富表情的头发，加深了作品的悲剧氛围。作品在精神的敏感上，流露出当代生活在人们心灵中造成的影响和巨大压力。

　　在当代艺术中,绘画已经冲破了以往艺术的局限,它在很大程度上体现了艺术的开放性,即不为特定的材料所限制,这为当代艺术家自由选用绘画媒介材料,通过随机性的材料运用提供了多种可能性。而由此带来的画面效果,不仅为当代艺术家提供了新的经验,还为艺术的对象提供了新的审美趣味。作品中材料自由的选择和随机效果的自由运用可以使我们超越以往绘画的功能和局限,也可以使我轻易地从以往的绘画类型及其限制中逃遁出来去触及人们感兴趣的问题和文化热点,从而给当代艺术带来生机。

《十示》系列始于1988年。丁乙使用的一个简约而非具象的"十"图案，来源于他对布料印制过程的认识，在被印刷的布料上，"十"图案充当区域划分作用。丁乙给了自己一个挑战：把"十"图案的简单性与实用性转化为一种既丰实又多彩的题材。

从早期的作品到今天的绘画，《十示》系列在外观、颜色或材料各方面都显示了惊人的变化。从精确的线条原形，丁乙转向了更轻松的构造设计，从而放弃了过去对尺寸的遵从。他的黑白作品中也显见了对正负阴阳交错的探讨。丁乙接着又尝试运用不同的绘画材料，在未经处理的画布上采用粉笔与木炭，取代原来丙烯酸漆带来的平滑效果，其作品在质感方面丰实了起来。

丁乙也意识到厂制布料蕴含着强烈的工业性，激发他再一次接受挑战，将布料图案予以新鲜的艺术涵养。丁乙在画布上所给的线条并非一种绘画艺术的表现。这都是一些简单的手法，是任何熟悉绘画的人都可做到的。正因为如此，丁乙所肩负的挑战是巨大的，他公然反对"技艺一定都是显而易见的"这种传统的看法。（莫尼卡·德玛黛）

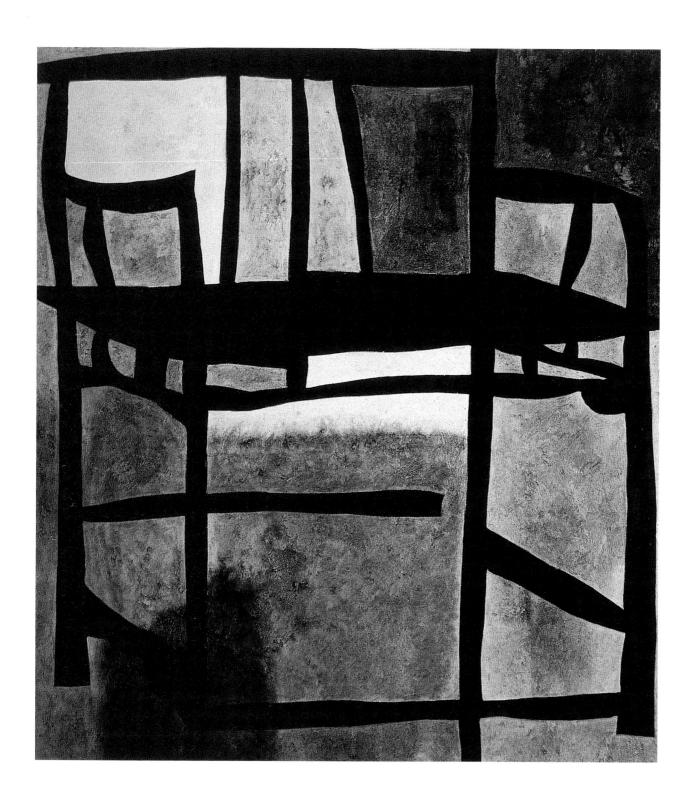

用中国传统文化中较强、较硬、较锐、较大气、较灵性的东西，补充现代人及画家自己心灵中的脆弱、狭隘与荒唐。

制造一批票，我生产我发行我收集我盖戳(批示)

邮票是人们日常交流情感信息的必须媒体。把世界各国旗帜作为邮票标志，是提供世界性交流的视觉意义，为民主和平提供视觉参与的可能性。从国旗本身来说，构成国旗的图形是代表那个国家人民的视觉最简约、公定的图式，意义图腾的视觉最佳选择，也是最抽象的意义符号。由此也对应了康定斯基、蒙德里安、马勒维奇、莱茵哈特的视觉学科本身的工作，这样，意义和图形本身都被消融而化为合一状态，两者不可分离，它既是意义又是图形而不被分离所误解。这就构成了符号，而当把这些符号集中时，预示着多元的汇流与新的整合。

条形码提供视觉的流通感，在流通线中的国旗将被分解。

1234567890是公正的符号，与它相比任何国家文字都不公正。

2000是指待目的地，人们心中的一种期待——世纪末的新可能性意指。

清静环境　　布面油画　100×100cm　1991年　　　　　　　　　　　　　　宋永红

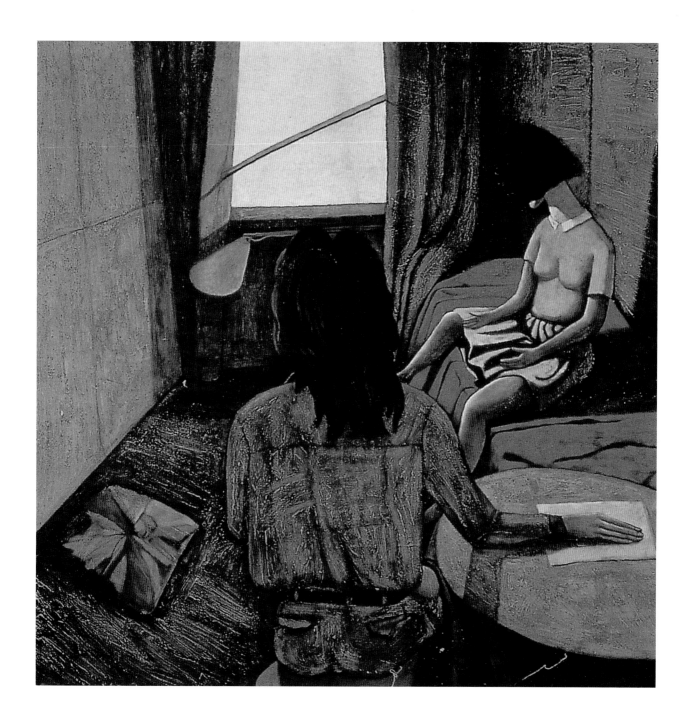

　　我们对这个世界知道得永远不多；对于过去人类生存具体的真实，对于未来将要发展的事情，对于我们正在进行着的现实，每一天、每一刻的变化，以我个人的感受它们永远是陌生的。正是因为这种陌生的感受，我要尽最大的努力表现我所认知的现实，我所感受到的人以及隐藏在这种变化中的深层含义。我感受到一种无意义的巨大呈现，一种宿命的现实游戏。我无时不刻地融入到一个陌生的情境里，关于人的、关于社会的、文化的、哲学的以及关于艺术的。

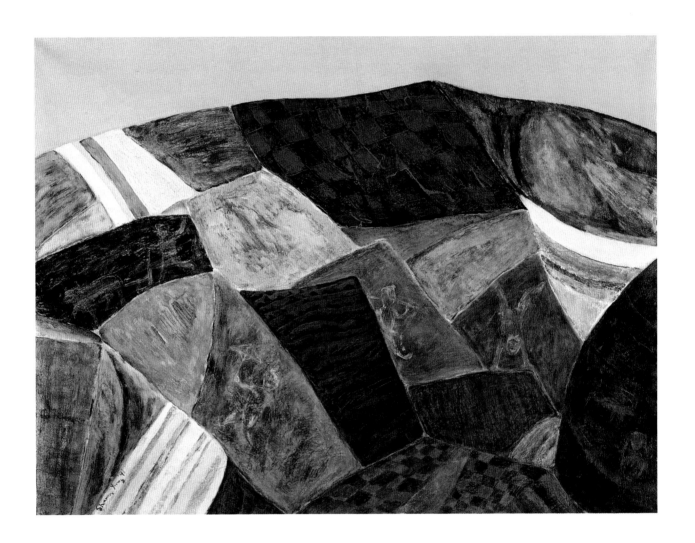

　　进入90年代，尚扬在创作《大风景》时，采取了鸟瞰构图、图像拼贴、民间剪纸相综合的手法，在这里，理性与表现，经验与先验,超现实与造型性，视觉语言与历史沉淀等等现代艺术要素结合在了一起。

　　尚扬的艺术是中国当代艺术发展与文化变化的示波器。在他的作品中，我们可以清晰地发现那强烈的寻根意识，同时还有风格主义、样式主义、抽象与表现的折衷。在中国当代油画史上，尚扬的位置是独特而性格鲜明的。(张　强)

走西口　　**布面油画　125×106cm　1991年**　　　　　　　　　　　　　　　　　段正渠

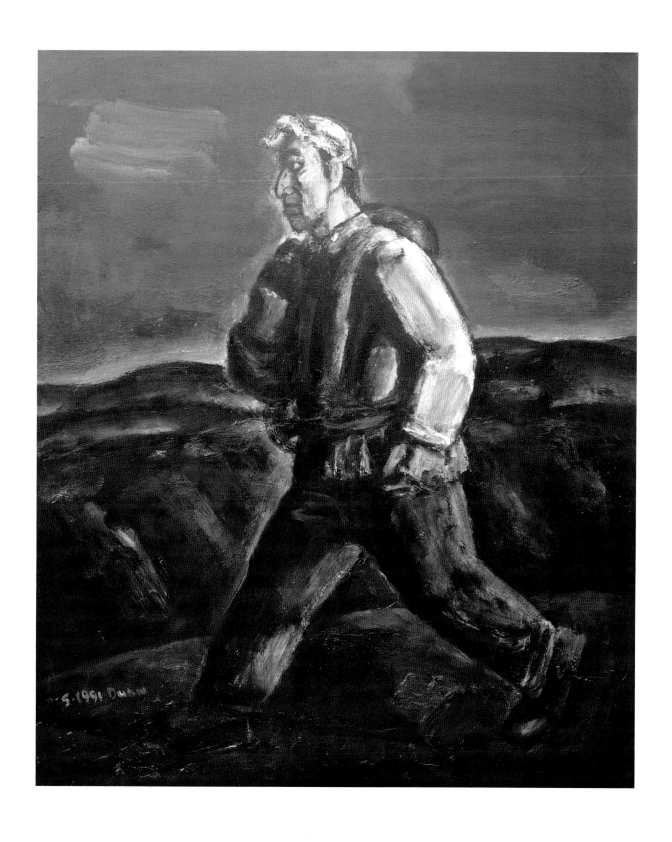

　　作品以简洁的手法画了一个走西口的陕北青年，他迈着有力的步伐，对未来充满幻想。画面以深色调为主，粗犷的用笔，大胆的构图，表现了作者对陕北高原的一腔热情。

掰开的包米——后山　　**布面油画　170×150cm　1991年**　　　　　　　　　　　潘德海

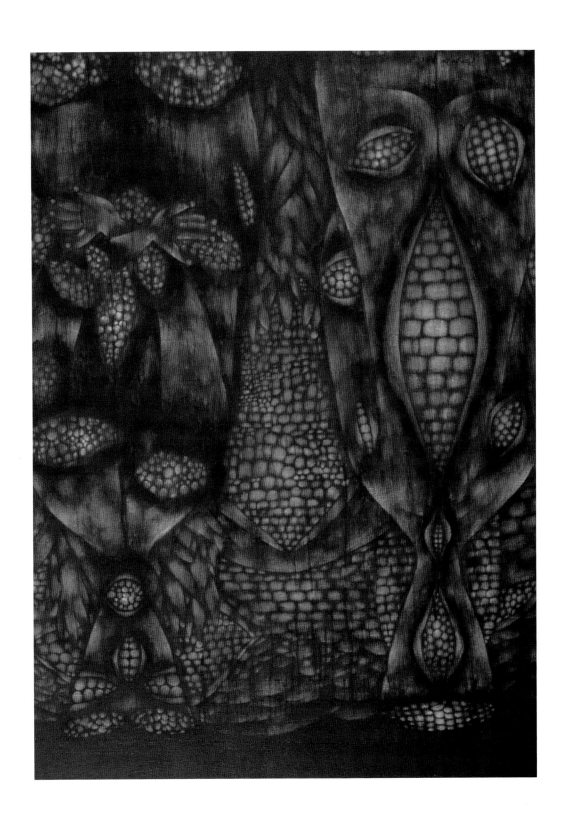

　　艺术家始终都在思索着一个最为根本的问题——生命问题,由于有了艺术家对生命的真诚感思,由于有了艺术家真诚感思之后的想象,使我们获得了一种新的视觉话语,当然不妨说使我们获得了对生命状态的一种真实的了解。

　　在《掰开的包米——后山》里,人物造型与"山"结合在一起,这使人物和土地溶成一片而不可分割。于是一种熟悉的生命物——包米——的那种从大到小,从下到上排列的颗粒造型引起了艺术家关于形式的联想(生命细胞的嬗变),艺术家由此找到了一种更能表现自己内心感受的造型符号。(吕　鹏)

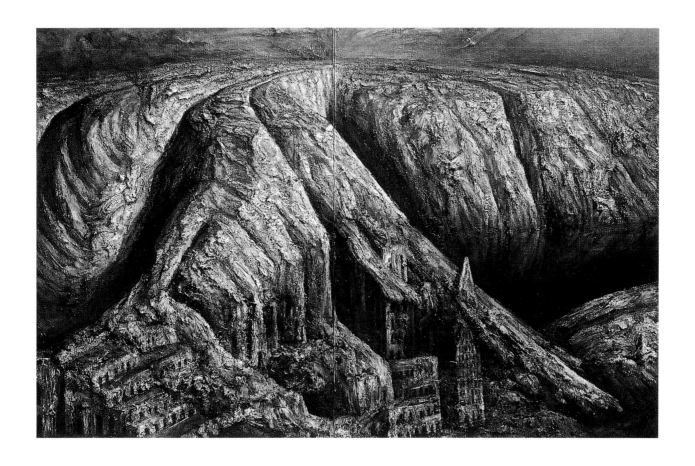

丁方的宗教精神和英雄主义，是他和他的朋友们共同制造的一个悲壮的神话。置身于真与假、善与恶、美与丑二元对峙中的人类是没有彼岸世界的。这个形而上的世界如同《等待多戈》中众人翘首等待的多戈一样，是一位永远不会出场的乌有先生。丁方笔下的彼岸世界只能是与此岸世界对应对立的一个幻影。我之所以关注丁方，不是因为他画面中那一抹没有阴影、没有冷色、没有污秽也没有细节的神圣之光，而是他画面中具有张力的局部效果。丁方艺术的魅力和价值，就大于他的局部感觉。（彭　德）

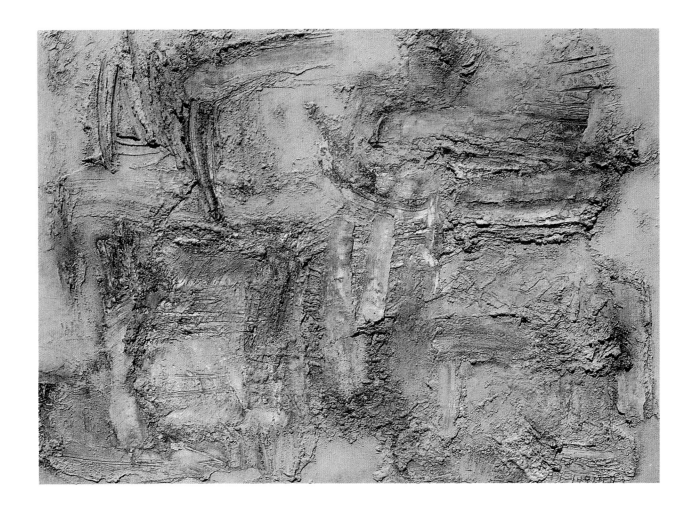

于振立强调作品实体的客观真实性，对"形式"与材料的双重自主观念的感悟程度，在国内抽象油画处于领先地位；他以全人格从艺术本体的深层追寻庄禅精神的现代转化，从而在世界抽象画坛确立了独立的精神指向；他将"独与天地往来"的"气"视为抽象艺术的主要内涵，既是对文人画中某种气衰倾向的超越，又是对表现主义艺术中某种气滞倾向的超越；他探索了自己特有的语言方式和行为方式。（刘骁纯）

小山的肖像　　布面油画　170×100cm　1992年　　　　　　　　　　　　　　　　毛　焰

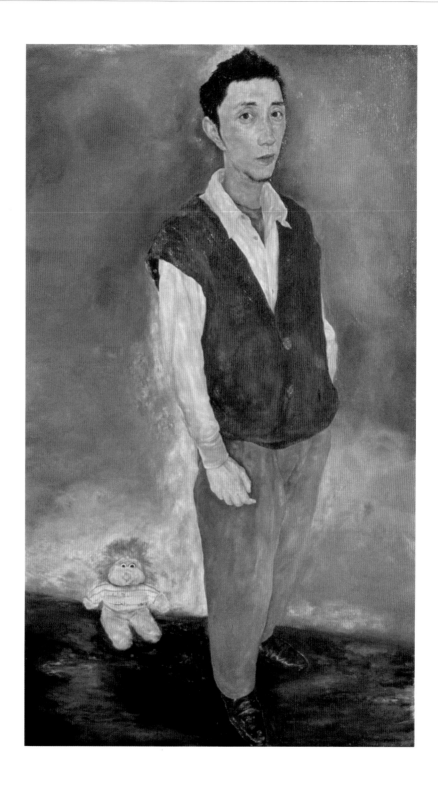

　　毛焰具有良好的先天秉赋。敏感细腻、激情洋溢与善于思辩、爱好理性的两种不同的艺术气质，在他的身上既矛盾，又常能得到统一。所以，他对造型与色彩几乎有着同样强烈的兴趣。在观念上，他认为绘画性是第一位的，造型的地位又高于色彩。而在实践中，色彩又常常能占有得天独厚的位置。在深入研究西方油画传统的同时，他紧紧地取其两头(一头是丢勒、戈雅等大师的古典艺术，另一头是现代新表现主义艺术)而综合之、而创造之。从而建立了他个人独特的语言样式。这种语言样式又非一成不变，仍处在不断的调整中。由《莹莉像》而《小山的肖像》，继而《伫立的青年》，就显示出了他在塑造的深度中追求表现的自我完善过程。这个过程，至今仍在向前延伸……

　　他的人物肖像极重精神内涵，具有鲜明的人文倾向和理性色彩。故能在体现这些"人物"生存的现实性和理想人格的同时，又在一个更为宏观的范围内，展开画家对人性深层本质的思考。毫无疑问，这些肖像将是我们这个时代的一笔珍贵财富，而给我们的后人留下浓浓的回味。(陈孝信)

今日种植计划　布面油画　160×200cm　1992年　　　　　　　　　　　李路明

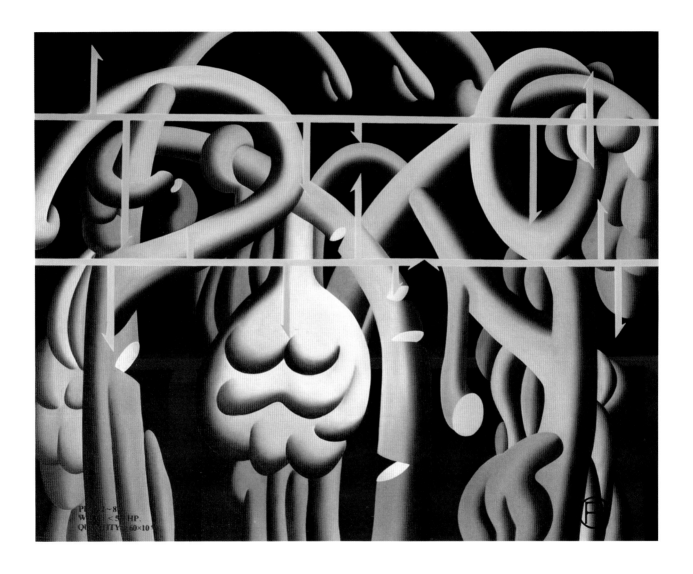

　　在《今日种植计划》中，李路明将内含骚动、充满生命意念的符号，高度修饰、有序地组织在图腾空间中，展示了当代社会中人们的那种具有未来学意义的远古情怀，给人们一种宽阔的历史跨度感。图式和母题具有很强的建设性。

<div align="right">（严善錞）</div>

产品托拉斯　　布面油画　182×238cm　1992年　　　　　　　　　　　　李邦耀

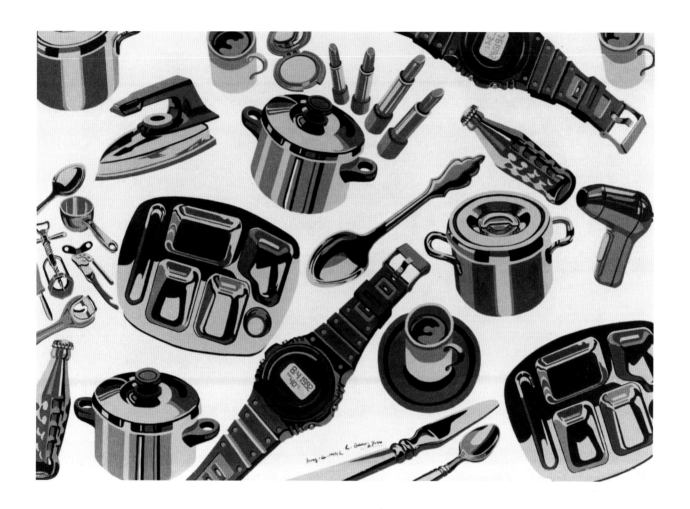

　　作品采用广告性创作方法，通过对日常生活中各种现代电器产品的硬边性造型处理和排列处理，表明了作者对现代文明的一种积极的、批判性的参与态度，是运用波普语言阐释社会问题的较为成熟的作品之一。（黄　专）

　　现代工业消费品被放于一个虚无的灰色空间，失去了其现实性，成为一种供人思考而不是观赏的物象，艺术家通过主题的金属性冷漠和对这些形象的抽象化悬置，来构成一种对工业化消费社会的批判性审视。（易　丹）

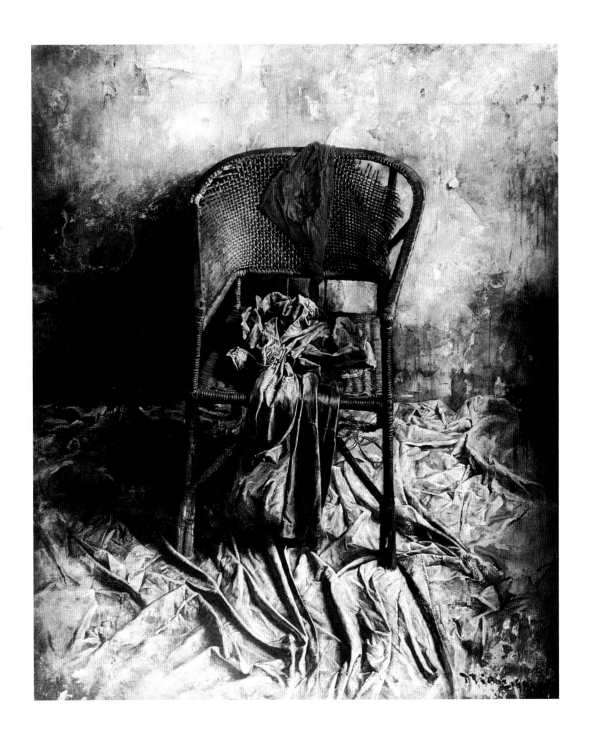

　　表现城市生活中的景观是陈文骥的特点。他采用的具象写实技法，更多得益于超现实主义尤其是马格利特，而不是来自传统的写实主义。但陈文骥并未走得太远，因为在作品中超现实主义肢解现实物象并重新结构组合的方式并未出现。而现实场景仍得到保持，只是略微改变了现实物象的那种属于生活样式的组合，这种低调处理同样获得了一种荒诞感。陈文骥1991年后的创作仍然是这种倾向的延续，只是更强调视觉语言的精到，同时在一些作品中我们还能感受到先前那种"由物象位置的假设"所产生的荒诞感正不断得到淡化，取而代之的是更为冷峻的格调或抒情性。《红色的领巾》是90年代创作中的代表，图中的红领巾、椅子、布都是习见的物象，但异常清晰地展示反而使观众感到一种不动声色的美感。深灰背景的出现，令事物脱尽了所有的生活属性，并造就了一种冷漠的基调。陈文骥对"中性"色彩的强调，无疑模糊了作品的倾向性，但中性色彩的模棱两可又对应于我们的心理，造成了作品释读上的丰富的歧义性。（赵　力）

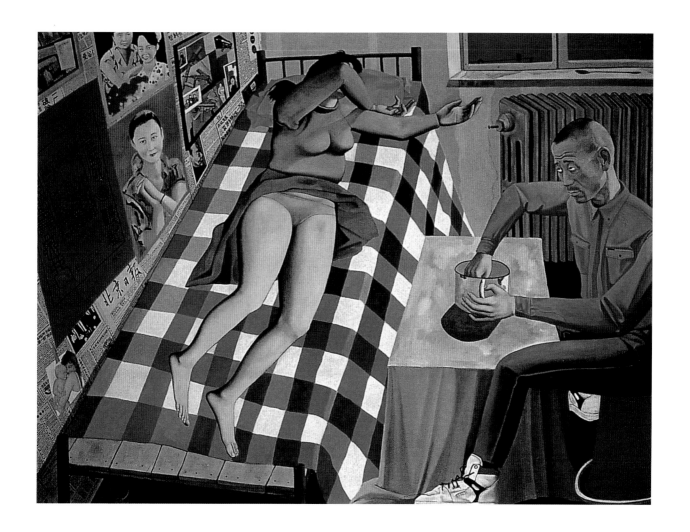

　　我的这些绘画就如同日记一样，仿佛特定的一天、一个环境、一个情节。手法上是在古典与当代之间纠缠不清。我一直不了解什么是今天应该表达的，我不知道绘画应该是什么样就如我不知道艺术是什么。我想大多是在一闪念之间，有时它们被固定下来，有时什么也不是；它们所以成为一件绘画作品，是因为我被这一闪念深深地吸引，有着想要表达的强烈愿望。

弥合的隔膜　布面油画　130×97cm　1992年　　　　　　　　夏小万

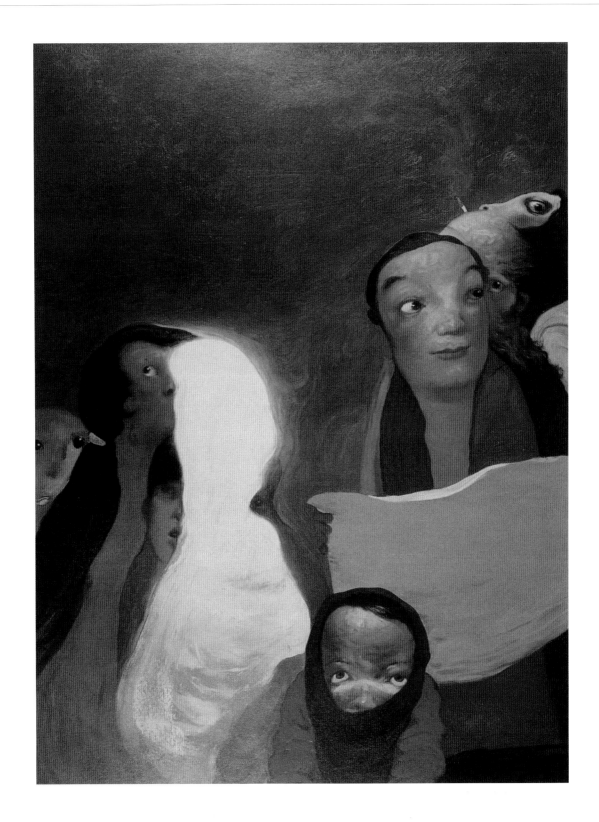

　　画面中怪诞而梦游般的人物形象，是画家浪漫情怀的化身，这些形象大多是一种厚重、凝固的形体，并由千丝万缕的小笔触紧密缠绕出来，这在他诸多的小稿中尤其如此。而形体的编织、锻造和挤压感，恰恰是他语言的最突出的特点。其二，用倒置、狂奔、等各种幻想中的异常动作，去表达那种既执着而又被悬置的浪漫感觉。其三，几乎全部使用一种近似古典绘画暖褐色，幽深的背景，和浪漫派热烈的暖色调，使画面在一种对比中又处于热烈的气氛中，而没有现代派的那种撕裂般的不和谐和刺激感。也许他对自己浪漫情怀有着梦幻般的自恋和对希望的丰厚底气，而不是现代主义中的某种精神的破碎感。其四，也许他语言最具魅力的地方是，在幽深的背景中不断出现其明亮的澄黄、淡黄等亮色域，这色域有时是画中的太阳，有时是人体中的某一个部位。（栗宪庭）

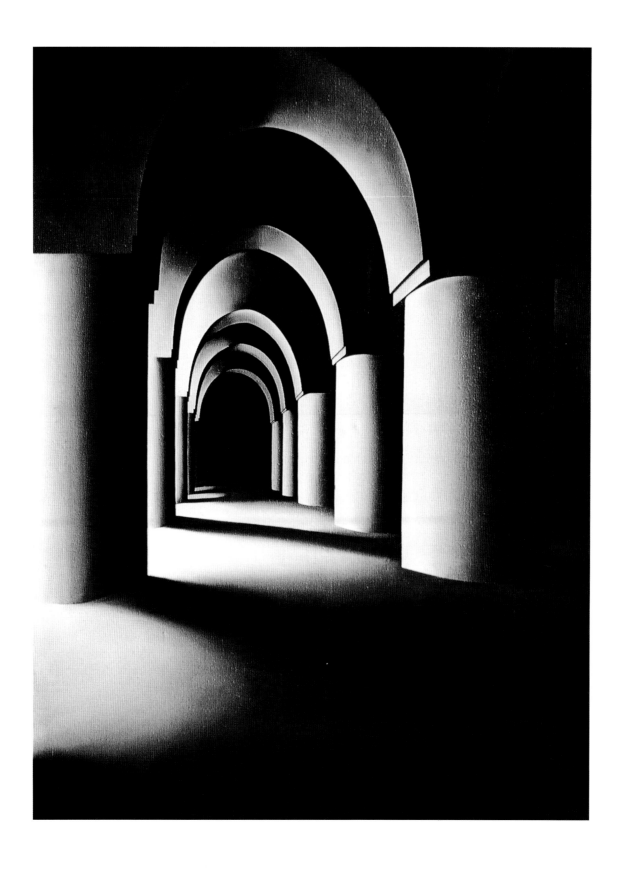

　　1992年，创作油画《同一性语态·宗教话语秩序》时，我经过一个时期的认真研究与思考，对解构主义思潮提出了尖锐的批评，《同一性语态》便是基于这种批判思想推出的思想武器。

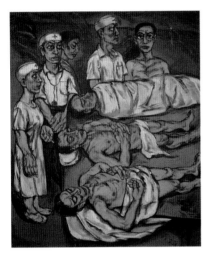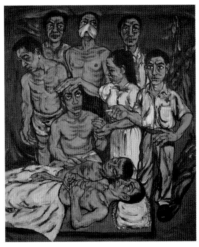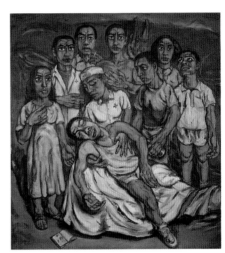

　　作品《协和》以医院为题材，把写实的场景陌生化，并在写实的外框下突出形象的象征与意象。这套画突出了生理的刺激表现。这种刺激感在此后的作品中愈加强烈和突出，血红的肉色在画面的面积中愈占愈大，笔触表现性愈加呈现一种撕裂和神经质状。人物形象、眼睛处理愈加惊恐，尤其加强了手的表现：不合比例的夸大，骨节嶙峋，给人一种神经质的痉挛感。（栗宪庭）

这件明显带有象征与喻意的波普语言的作品，以中国传统木刻读本图式和强烈的色彩以及充分的尺寸，改变了波普语言原初的性质——对意义的消解。它为我们今后一段时期里对西方当代艺术语言在新的情境中的变异的研究，提供了一个有价值的范例，授予"学术奖"正是出于这个目的。（吕　澎）

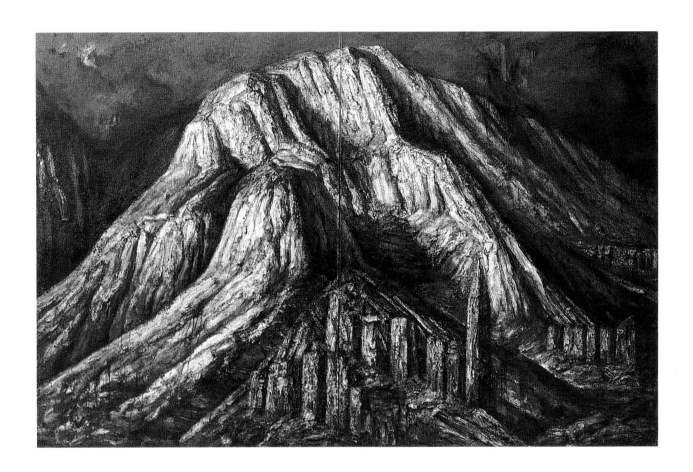

　　丁方的宗教精神和英雄主义，是他和他的朋友们共同制造的一个悲壮的神话。置身于真与假、善与恶、美与丑二元对峙中的人类是没有彼岸世界的。这个形而上的世界如同《等待多戈》中众人翘首等待的多戈一样，是一位永远不会出场的乌有先生。丁方笔下的彼岸世界只能是与此岸世界对应对立的一个幻影。我之所以关注丁方，不是因为他画面中那一抹没有阴影、没有冷色、没有污秽也没有细节的神圣之光，而是他画面中具有张力的局部效果。丁方艺术的魅力和价值，就大于他的局部感觉。（彭　德）

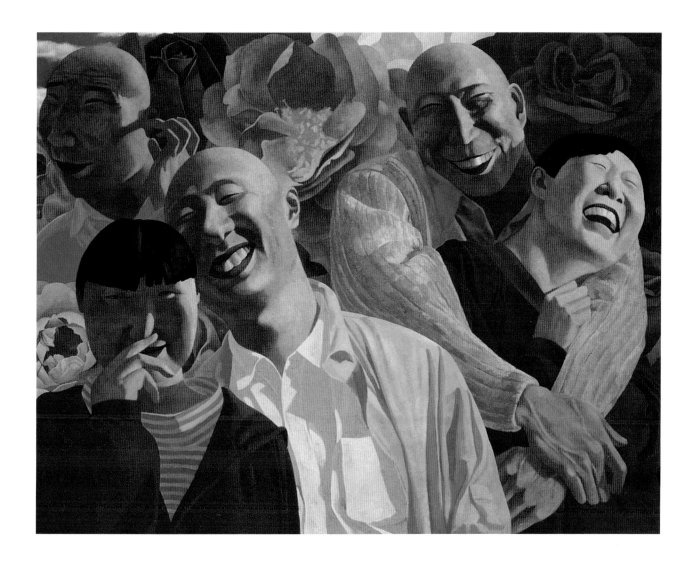

　　艺术存在的理由是什么？从乐观积极的角度看，艺术家越来越不拘泥于琐碎的儿女情长，而是为了给文化史做作品，但是从另外一个角度讲，越来越多的艺术家把艺术当作投机，当作赌注。人太聪明了，人可以根据文化史来下判断，可以根据如何成功下判断，然后决定如何行动和拿出什么样的作品，这比杀人越货或者兢兢业业的制造奔驰汽车合算得多。这种榜样激励后面的人义无反顾的去投机，去判断行情！越来越多的艺术家打出自己的宣言张扬自己的旗帜，这种风气之初也许是真诚的，但是现在就不一定了，为什么？还是因为人太聪明。怎么啦？怕观众在你作品中看出空洞？想借嘈杂转移观众的注意力？　安安静静中，观众在别人的作品中看出你作品中没有的妙处？艺术家抱怨大众对于艺术的关心太少，越来越少了，可是你只同成功、名声、金钱交流，你视人性为无物！人呢？人的存在呢？人是什么东西？人和人怎么了？人心怎么了？人的状态？人性的主体对于我是至高无上的理由，我梦想在深邃高亢的艺术中关注人性。作为艺术家，无视人的存在总是件不落忍的事。

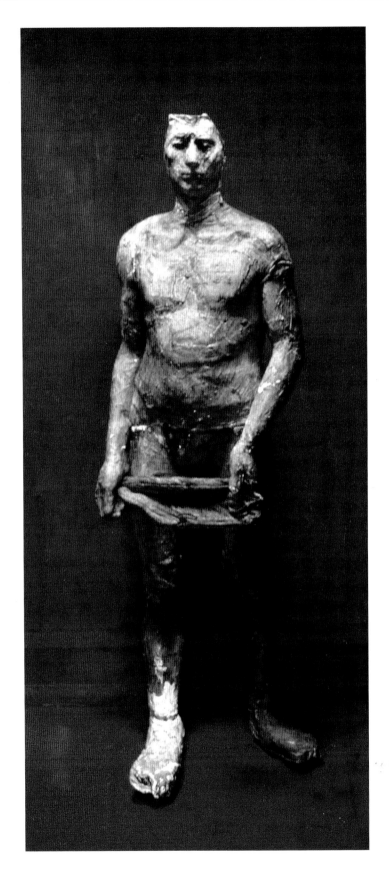

　　截断纵深而平面处理的暗红背景、行走的模具般的石膏人、以及石膏人手中捧着的石冲特有符号——干鱼……这种图式构成正是新潮美术中象征、隐喻的超现实结构的延伸和再造。它或许暗含着对生命的怀疑，或许是一种失去意义的荒诞。与许多新潮画家不同的是，他不是以嬉皮士的态度对待荒诞，而是以完全正襟危坐的方式对待荒诞。（刘骁纯）

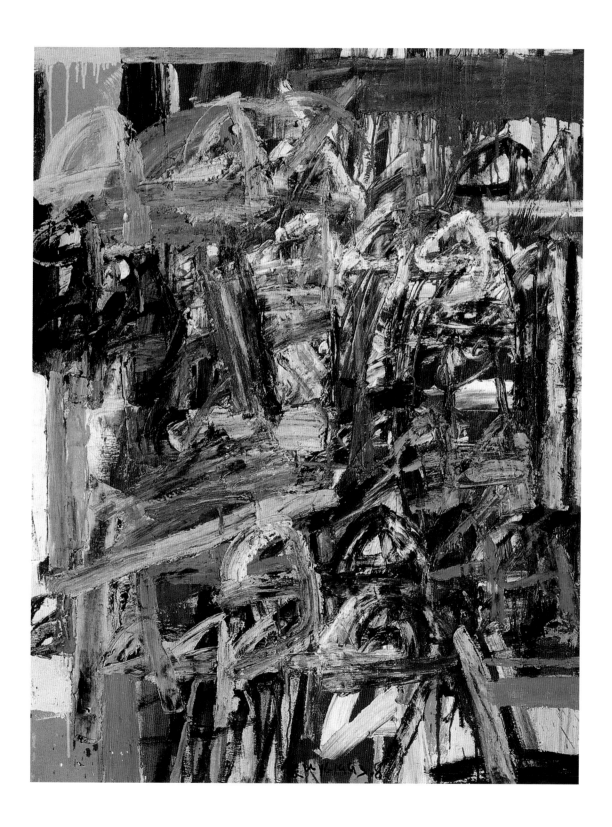

　　我的艺术就如同我的生存记录，高兴就画高兴的画，生气就画生气的画，想用色彩就画色彩的画……每天都真实地记下我的生活心迹，而这种心迹就是作为一个东方人的情感轨迹，一种特有的、带有某种"禅"意的"思悟"；这种"思悟"渗透着东方人的血，而这种东方人的血，也许就是我们存在的价值与意义，它使我们在有限的空间划出一块自己的"新空间"。

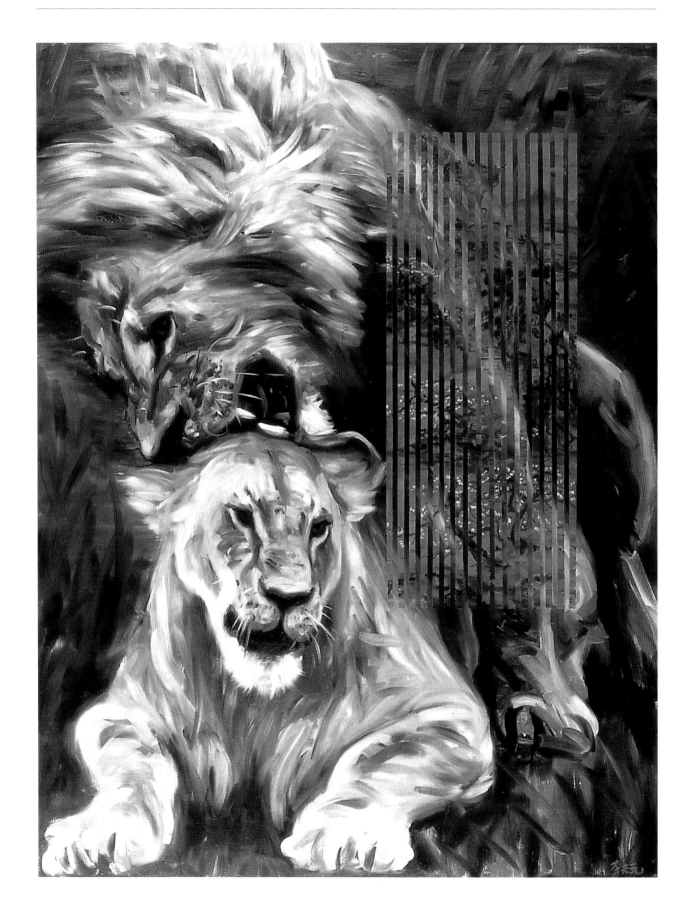

初春的山脚下开满了梅花，几间读书人的书屋，远山已泛起生命的青绿色，还有两只快乐的狮子。

静静的时光　布面油画　130×97cm　1993年　　　　　　　　　　　　杨飞云

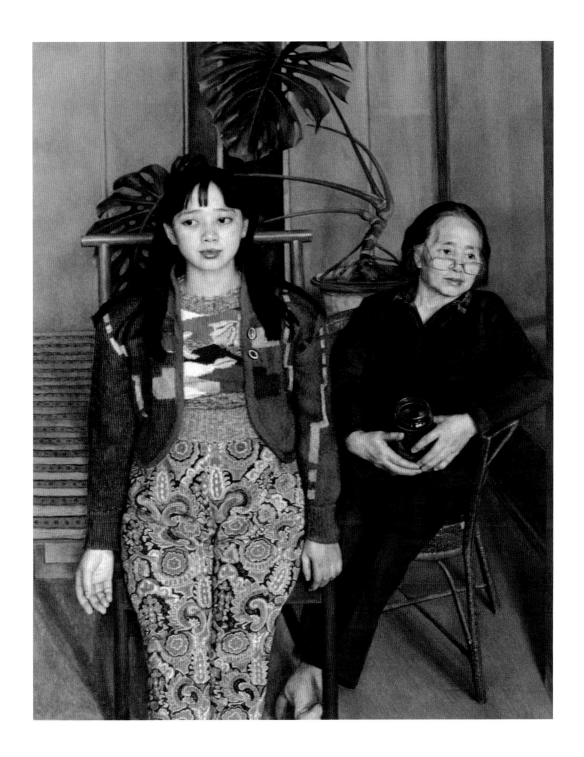

　　杨飞云试图在平凡得难以见出奇特的客观世界捕捉到一种"美"——他理想中的东西。一个眼神、一个手势、一个表情、一个人物与物体的关系、一个造型的感觉，都会成为他的艺术冲动的"理想"所寄，许多作品都是在这种发现中完成的。他的艺术理想在这些细微之间。老子说："微妙玄通"，唯能"致精微"，方可臻广大、达通化，事之道理在此。杨飞云努力于表现的是一种人性的平常心——人类生命的静穆的瞬间。梳头的妻子、抱玩具的妻子、倚椅的妻子、哼歌的妻子都在动态中暗示一种恒定的"不变"性，他期期以求的恰在于"人"的"变"中的"不变"。这需要一种穿透力、观察力。因此说，杨飞云的审美是以对现实的具体而微的透析把握而求取一种精神感应。他的理想化在于他对生存现实的亲近与最终超越。他不是留恋于生活现实的客观给予而陶醉其中，他每一次绘画实践都几乎是一次对现实生命状态的细致体验与精神剥离。他的画，理想不算"高远"，然而，真实而具体，具体而细致，细致而朦胧。我们进去，好像没有什么；我们出来，好像又有什么在那儿。（梅墨生）

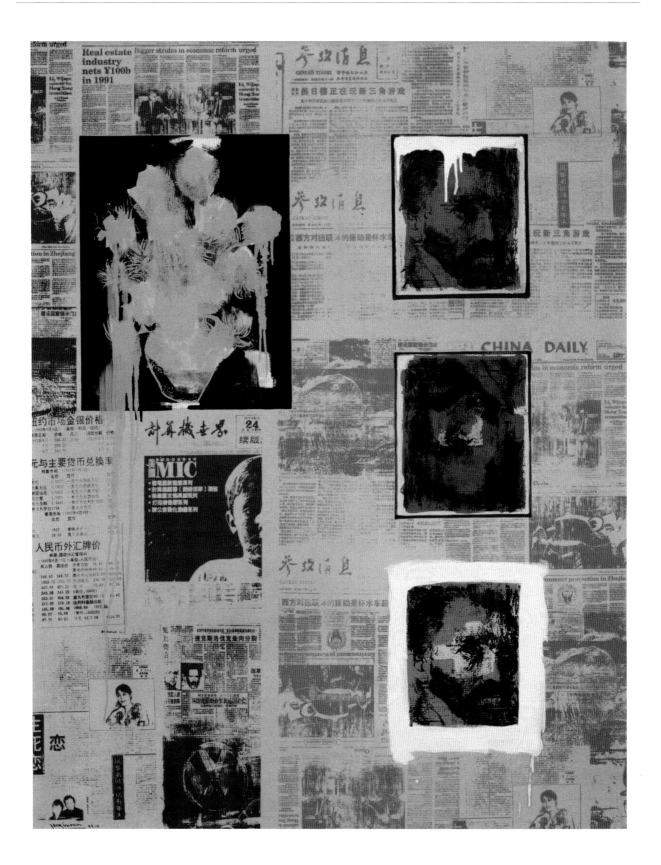

　　杨国辛的《向日葵》不能单纯地看成是纪念梵·高为题材的主题性绘画。历经百年的梵·高神话传说，使他成为现代画家崇拜的偶像。而且，他的作品的价位已居世界之首。基于这样的前提，杨国辛极有针对性的把握梵·高生前十分喜爱黄色和向日葵作为画面主调，并且有意穿插行走的人形和外汇牌价表格，从而暗示了作者对孤独者梵·高的敬意以及现代艺术在商品化影响下的窘境。（祝斌）

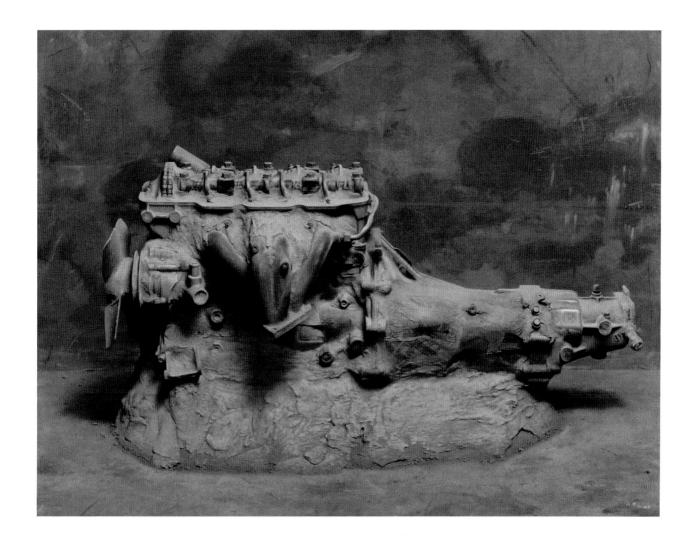

　　画家根据自己的一贯思路和看法，选择相应的物件，进行某种组合，形成一个视象符号，然后对其实体展开近乎自然主义的写真描摹，这就是画家冷军绘画艺术的物质和创作过程。近十年来他已创作了《网──关于网的设计》、《文物──新产品设计》、《世纪风景》系列、《五角星》系列等一批揭示时弊，寓意深长的作品。

　　的确，通过画家极尽真实的描绘，我们看到随着工业化的不断发展，人类在获取许多的同时，其负面的效应也逐日显露，人口聚增、资源枯竭、环境破坏、生态失衡，人们利欲熏心，唯利是图、观念倒置、伦理不再、茫茫的文明之洪流，人们不能自控……这一幕幕触目惊心的图景。既是对我们今天生存状态的真实写照，同时也是对未来明天的警示。

　　画家的表述精确而智慧，通过平常物件，巧妙地设计与组合，结果达到了一种东方文化中所特有的艺术物质。

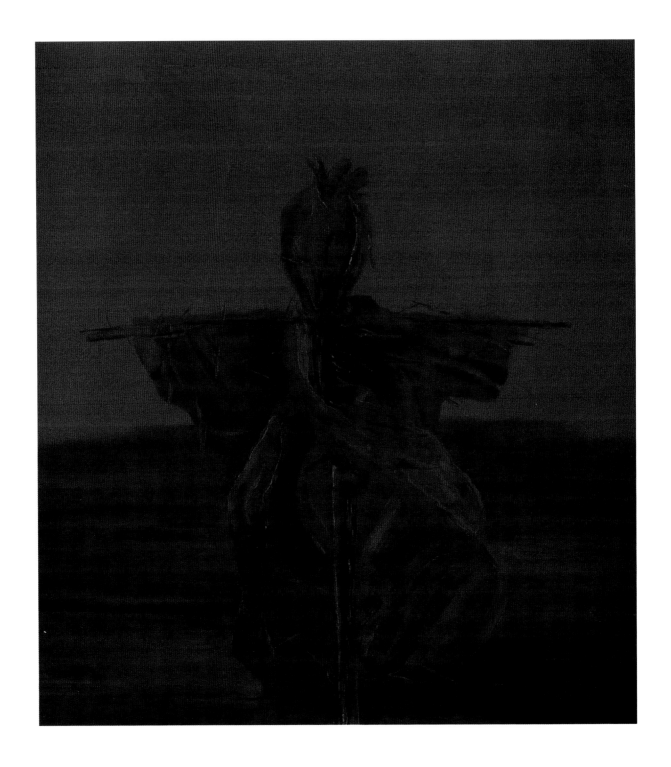

　　我们是社会的人，也无法摆脱自己的文化影响，但我更想将自己对社会和文化的关心以一种"私密"的方式传达出来，简言之，我想做一个有感而发的画家，就是这么简单。

《乐土》之二　　布面油画　200×180cm　1993年　　　　　　　　　　　　沈晓彤

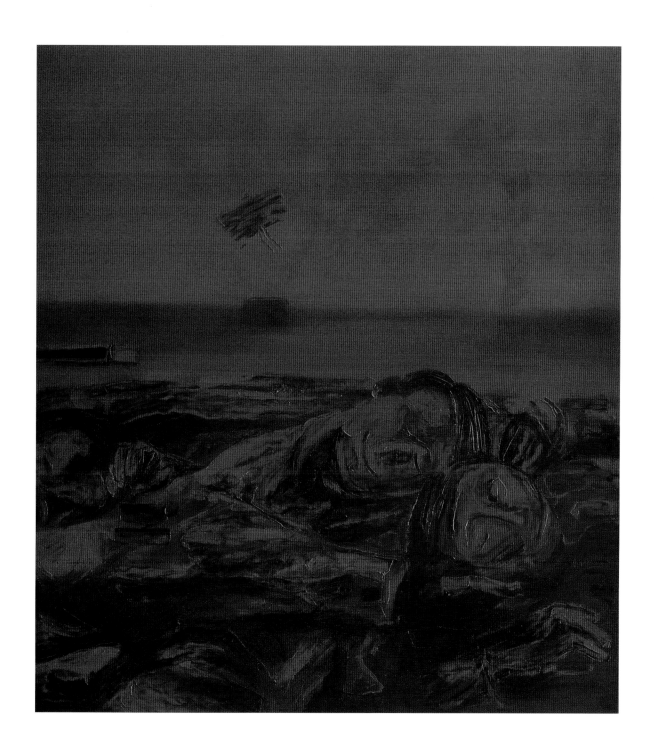

　　中国人一定要看得起自己，并且具备反思、批判自己的能力。当代艺术中很多犬儒性的东西，就与缺乏这种自信有关，中国当代艺术要想真正摆脱它的仪式化和代码化的身份，使自己真正成为一种文化现象而非新闻现象，就必须建立这种自信。

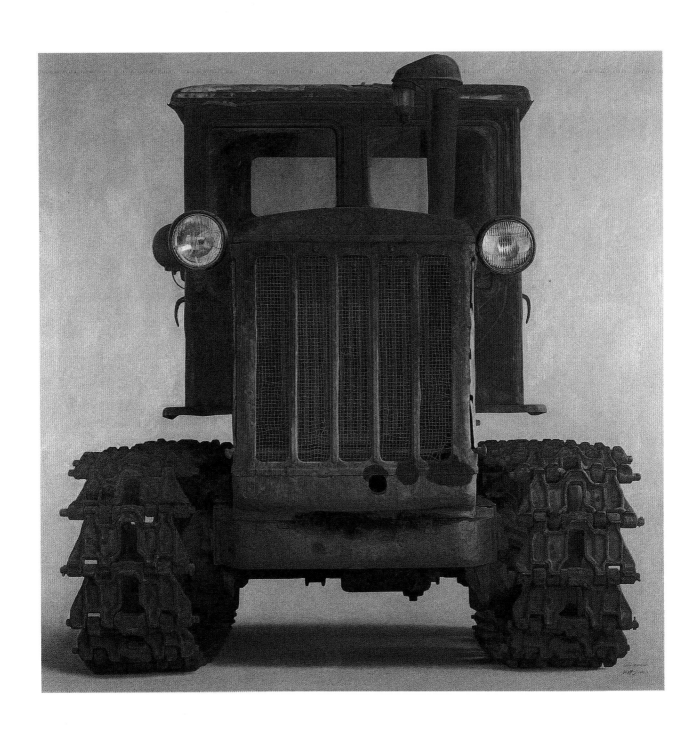

　　周向林的超级写实主义油画《红色机器》，以60年代前后风靡中国的红色拖拉机"东方红"号为描绘对象，用寓意的手法，揭示一个历史时代的终结。东方红号拖拉机在闭关锁国的60年代，曾是中国农业机械化的典范。它凝聚着亿万民众渴求中国走向繁荣昌盛的强烈愿望，也负载着人民公社、大跃进、浮夸风的沉重教训。破旧的红色机器是亿万血肉之躯生死奋斗的缩影，也是一个封闭的现代神话破灭的象征。（彭　德）

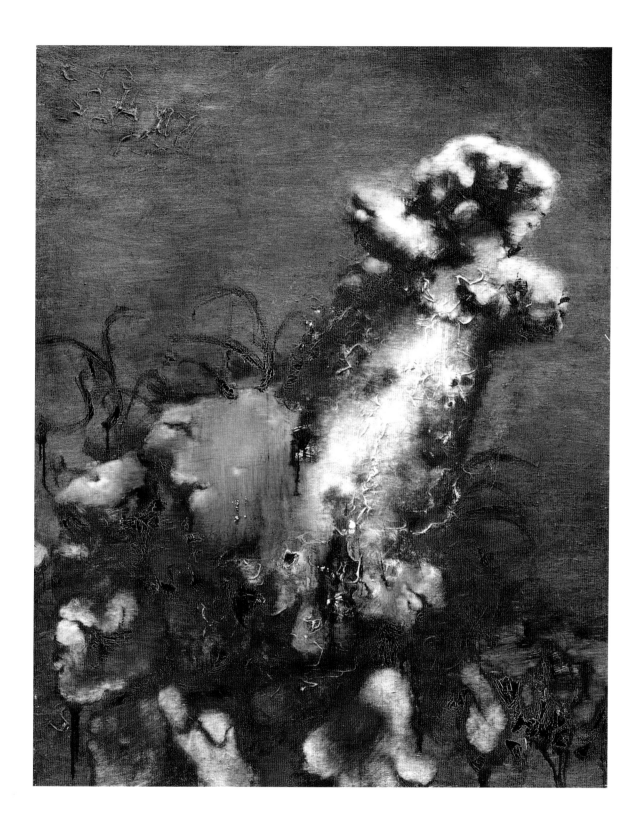

　　画家这段时期的作品，在色彩处理上，有种非现实的感觉，即不是石头真实的色彩和肌理表现，而是包含非现实性。它是一种风景，比如这张画像是水边的石头，但由于你的画法，色彩关系又马上产生一种非真实感。又如，我们坐这个凳子是一个形象，但当我们闭上眼睛想的时候，那个凳子已经不同了，它出现在我的脑子里已不可能那么清晰，起码它的边缘是比较模糊的，它是经过主观的心理化的处理。（王　林）

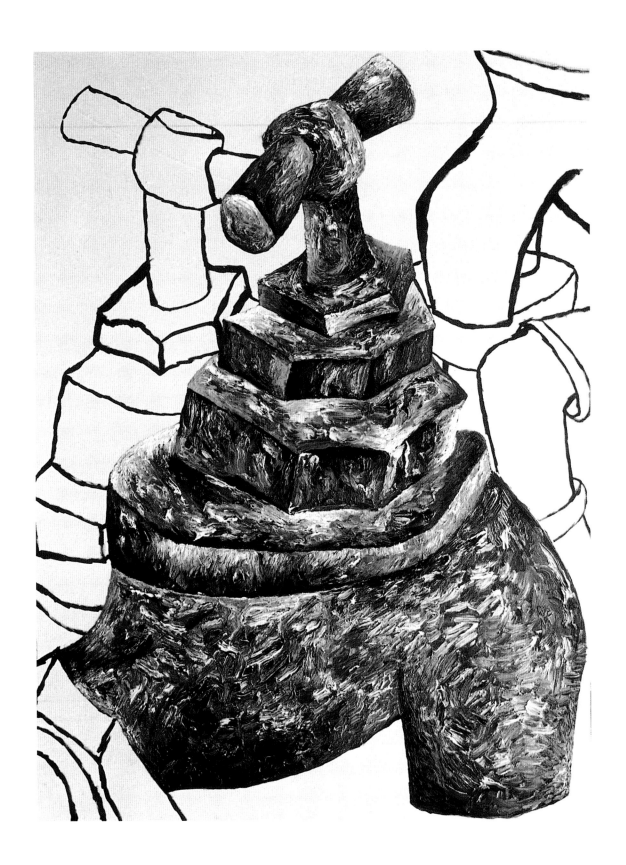

　　有的人从我作品中硕大无比的酒瓶、水龙头等看到性的暗示，有的人从筋胳暴突而抽搐的人体局部看到对"异化"原则的"表现"或抗逆，有的人发现了创作主体的"豪迈"、"粗犷"等类别范畴的性格气质。
　　对我而言，这些作品有一个共同的乳名，它叫孤独。

做饭 布面油画 110×106cm 1993年 段建伟

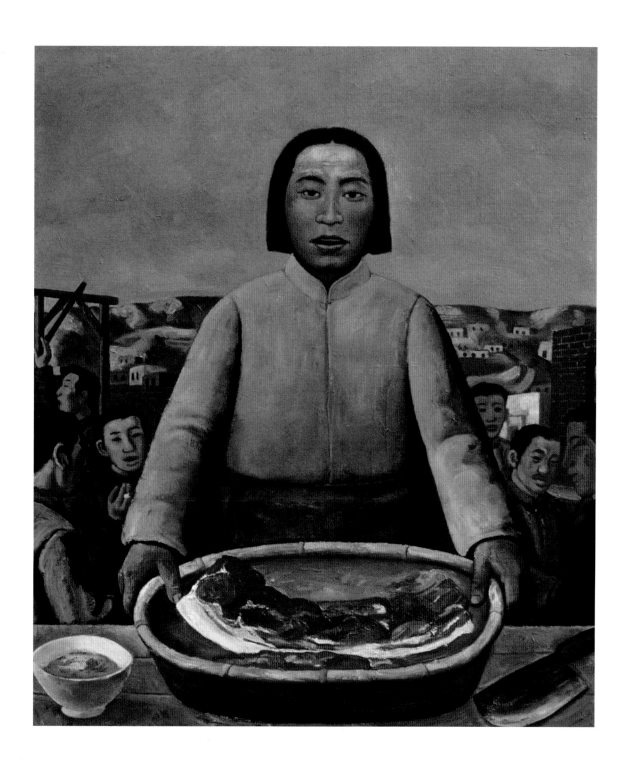

　　段建伟绘画的主题从未远离过中原的土地，他以一种近距离透视的方式潜心猜度自己周围的普通事物，"农民"作为表现的重要对象被引入画面，并以深切的关心把他们和他们的生活环境联系起来加以描写，而这种切近生活的描绘最终引发了观者对自我生存状态的更为实在的认识和反思。对于画面，段建伟追求单纯化的表现，用简练的线条勾画生动的形象，但有用笔着色上注意到色彩调子的微妙变化和笔触在物象表现上的作用。在构图方面，段建伟依据了形式结构的重量分配的原则，同时他又随心所欲地在画面上开辟空间，辽阔的风景构成了人物的背景，它赋予作品以真正的具体时间感和起点感，同时亦使画面更富于戏剧性。（赵　力）

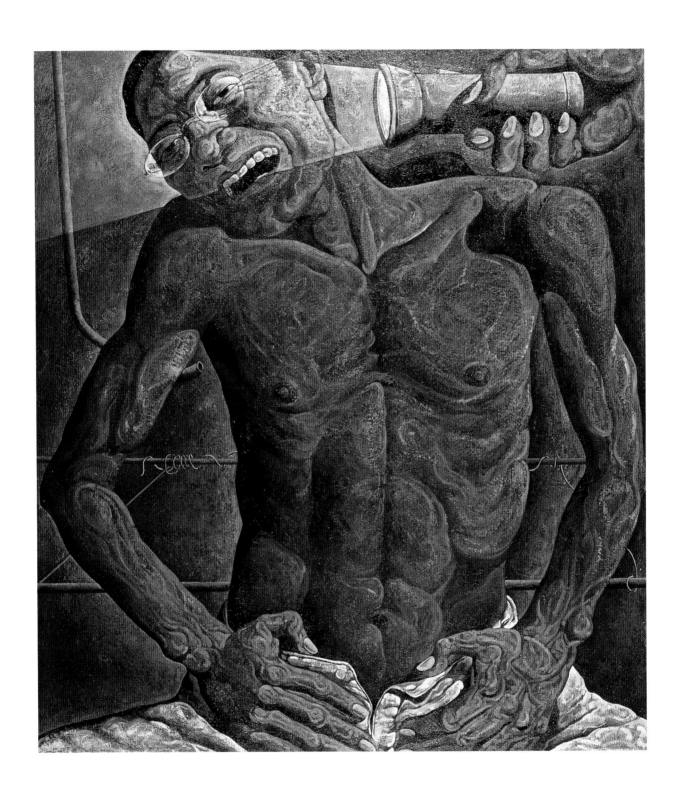

　　《来访者》作品的构思是我近年来作品中以"我"作为创作母题系列其中较为满意的一幅。作品通过胸像的放大、色彩膨胀、夸张的手法，表达了人在极度虚弱的状态下渴望找回自身安宁的想法。画中的"我"在尽力支撑、保护自身的价值与尊严的同时，一种侵犯和干扰突然而来，使"我"从安宁的梦中突变，就像恐惧的毒汁一样注入心灵和神经的所有系统一样……"我"的灵魂已抽空，肉体已萎缩，个人的尊严已伤害，隐私权与自由全部失去。

翻手复手弈之二　　综合材料　180×240cm　1994年　　　　　　　　　　　　许　江

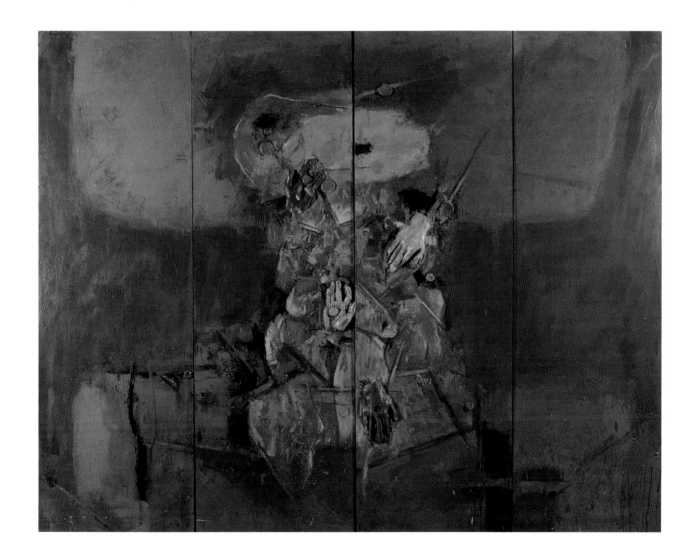

　　弈棋，是我多年来面对的艺术主题。艺术不是游戏。要超越弈棋游戏的性质，首先要洞穿薄薄的棋坪，让人看到那后面的东西。

　　近期的弈棋作品，大多是在布面上完成。通过硅胶制成的手、鞋等形成对立互动的双方，当它们被放置在一个不明确的底子之上，一个蕴含着冲突和混沌的深度空间之前，就仿佛置身于一片浮空之中。整体脉络的模糊性与塑模的逼真感、背景的描绘态和模具的原生态扭结成一个冲突的整体，在这里，平面和立体的界限消泯了，动势和静态趋向转换，描绘态和原生态开始混淆，绘画渐渐隆起，塑模陷入尘烟般的"空"之中，一切在趋向于裂变的同时，趋向于综合。

　　所有这一切之中，最重要的是作为一个视觉主体历经与棋局共进共退共同萌生的视觉过程的心理事实。我想说的是：我"在"棋局之中，这就是那个洞穿棋坪的东西，那个蕴含着"真正的生活"的东西。

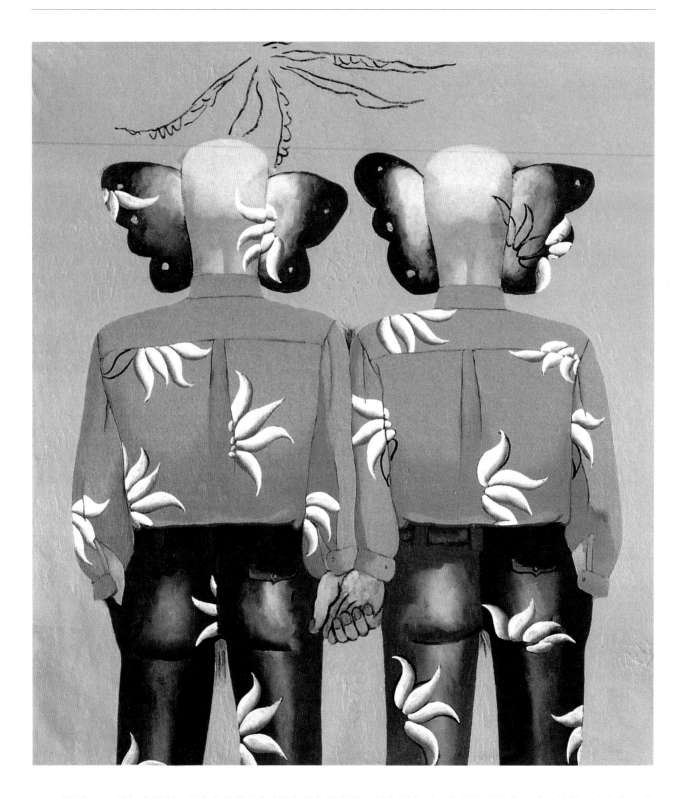

　　"胭脂，一种红色颜料，可作化妆用品"（引自商务印书馆《新华词典》），从原始的词意来看，这是一个名词，但在李山最近的系列作品中，这个词的词意已被明显地动词化了。

　　1989年，在经过一系列技法、形式和内容的提纯和限定后，《胭脂》系列在工作量进展的同时已初具规模，……早期那些俗艳的"大美人"转化为更富象征性或时代性的经典或伪经典形象。

　　"胭脂"这个词，以及李山画面上的形式语言，都表明了他对文化的一种价值判断。在李山作品中的具体例证，就是涂脂抹粉的中性人形象被层层展开的莲花瓣所包围，其中对文化和性的批判态度是不言自明的。另外，在技法上，李山对所谓"传统"和"现代"之争也进行了善意的戏谑。

　　值得注意的是，胭脂的出现是人类文化演进的结果，是所谓"审美意识"的直接产物。李山所做的，是探讨一种反向思维、一种逆推命题，他关注的，是胭脂对文化和美究竟起了什么作用。（李　旭）

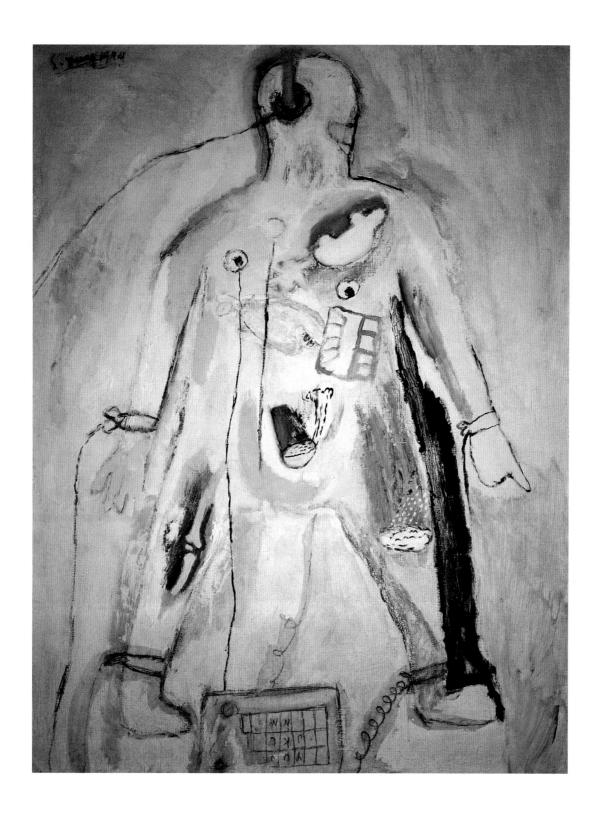

　　尚扬的《诊断系列》，虽然来自个人的经历，但他也没有把它作为一般的医院题材来提炼，而是从人类文明进化的角度，以艺术家的眼光去剖析论断。世纪末人类的物质生活发生了巨大变化，科学技术和机器仪表是人类创造的，可在某些方面它却具有控制人类生活的异化趋势。人们在物质生活不断改善的同时，精神、心理等方面却出现了前所未有的紊乱，价值观念的混乱和失落，对正直而具有古典主义人文理想的尚扬来说，这本身就是一个严峻的挑战。无怪乎尚扬作品中诊断者也被诊断，诊断者和被诊断者都处于平面化的空白状态，成为倾向不明的灰色人群。它使我想到马尔库塞的《单向度的人》，这是对工业化时代人类自下而上状态的文化论断和自我反思。（殷双喜）

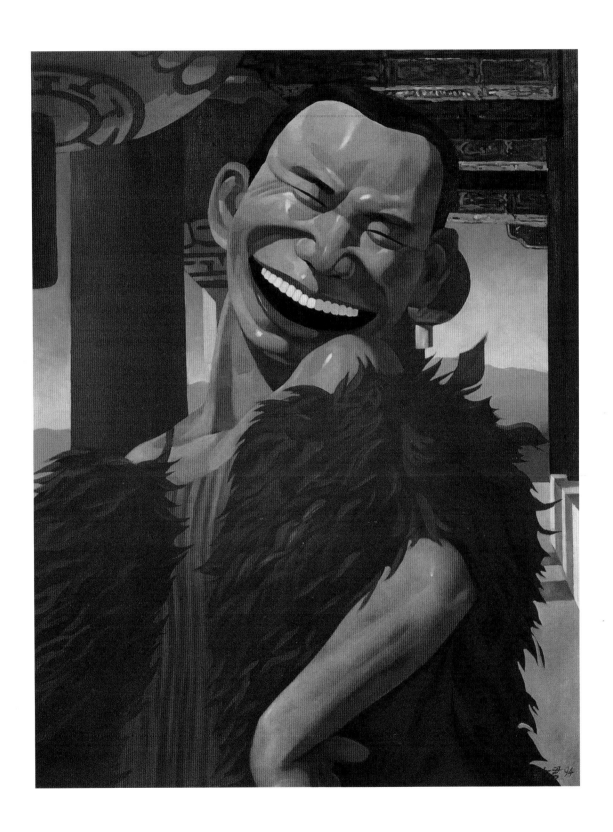

　　应该说，重复"笑人"及其相应的形式处理，的确绝妙地呈现了当下"生活体验"中的"漂浮感"和"晕眩感"。这类感觉对今天的中国人来说也是切实的。商品社会的强大机械复制能力，使现实空间被无孔不入的多类形象所覆盖、所充斥，使你腾云驾雾般地找不到一种实实在在的感觉。在岳敏君的绘画中，他利用了"图形重复"以及整体色调控制，渲染了一种感性效果，进而暗示了"瞬间——碎片"的实在性。（吕品田）

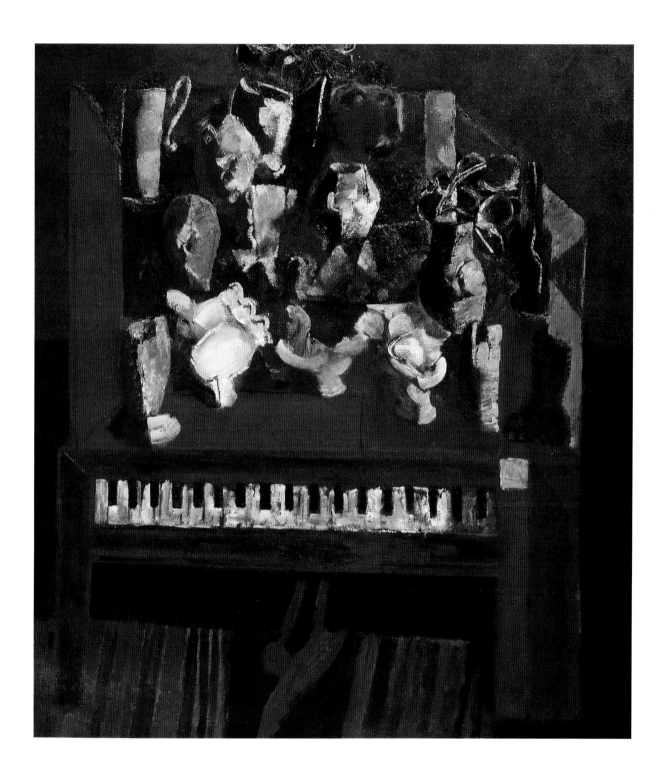

　　俞晓夫的《画室》系列作品总是出现拉提琴或者吹铜管乐器的乐手，这类人物的重复出现在画家那里首先是一种个人兴趣的符号，原因是画家酷爱交响乐。他的内心的浪漫气质(可视为荒诞意识的前提)使他像儿童一样总是要在他们表达上将特别喜爱的东西符号化。当然乐手的设置也有作品内涵经营的匠心考虑，如果我们从整体的艺术表达角度来看，就要赞叹画家的卓越想象力，画家可能是感觉到有限空间的窘困和压力，他希翼通过音乐奏出的能够穿透灵魂的声音将自己的积愫和沉郁释放出来，另一方面，画家或者有感于音乐穿透空间的力量，他需要在他设置的时空不同构关系中形成声音与空间的对应效应，当然这种效应仍然属于想象范畴的。

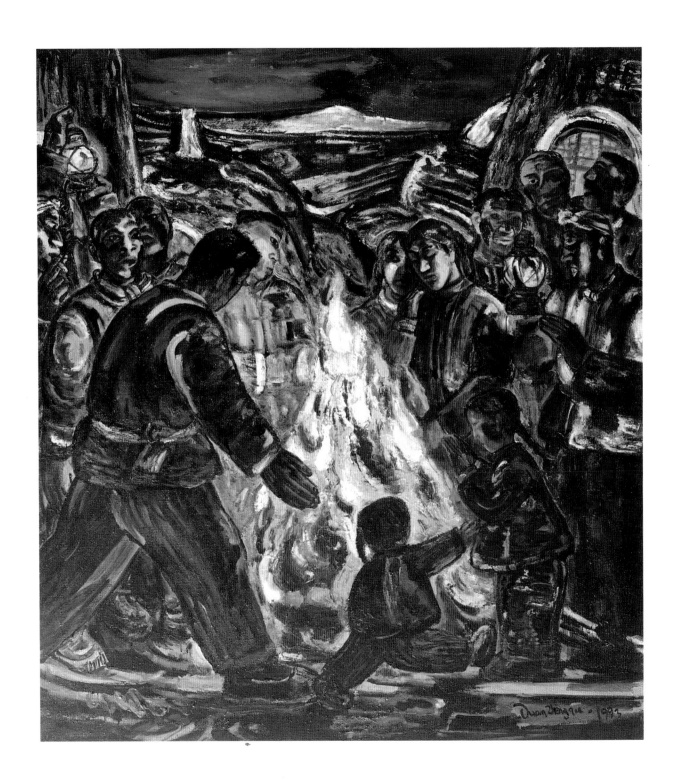

　　该作品构图饱满、沉重。画面中深沉的黑夜也无法压抑的巨大火堆照亮了每一个北方男人与女人纯朴的脸。那些无言的表情传达了古老的信息，生命的欲望和苦涩伴随着酣畅的，充满表现主义激情的笔触使画面超过了对生活现实的反映。证明了画家的人生态度。

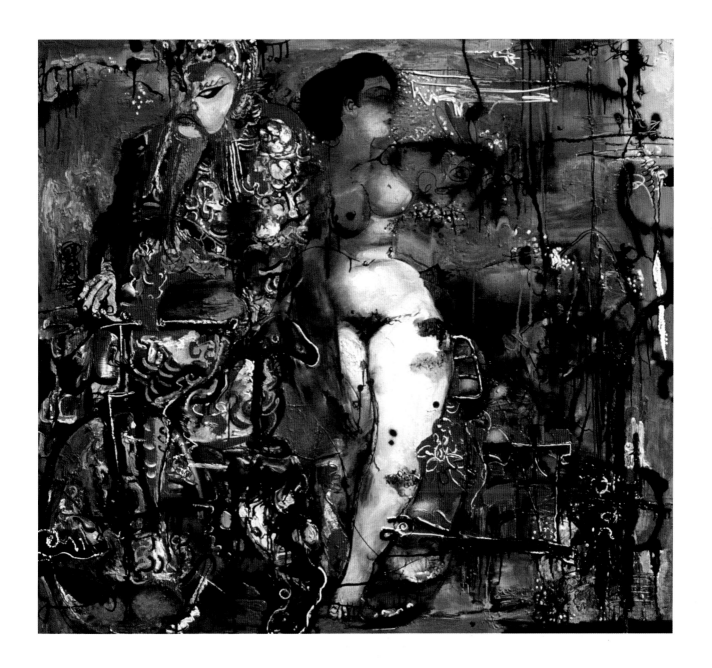

　　贾涤非在造型与色彩上的形式语言探索，来自于生活和自然，在这一点上，他朴素地遵循着前辈大师的教诲。亨利·摩尔也是在海边散步，看到岩石为海浪冲出孔洞，以及动物和人类的骸，才寻找到自己雕塑的基本原则，这看起来似乎很简单，但正如歌德所说：艺术的形式对大多数人来说，始终是一个谜。一段铁丝，一束树枝，在贾涤非眼里都具有不可言喻的意味，成为他形式语言系统生长的基点。贾涤非的艺术再一次表明，艺术家的想象力是人类最宝贵的财富，并富有想像和超现实的因素。他的抽象不仅在于色彩的主观抽象，也包括形式的抽象和情感的抽象，后者是指在作品中传递的情感，不仅是画家个人的具体情感，也通过抽象的形式传达了我们共同的生存感受。他作品中的古装人物，有早期的倒立，也有近期与世俗人物的混杂相处，人生大舞台，舞台小人生，艺术家从戏剧对社会体验的折射中看到了某种超现实的荒诞与尴尬，即使如此，也仍然抑制不住生命之花到处开放，青春的容颜在春风中绽开。在贾涤非那里，艺术与人生，都是有声有色，有滋有味的，尽管声色滋味丰富难言。

　　贾涤非创造了一种直接了当的陈述方式，以其超直率而强烈的情感，自由的想象和敏感的形式，为我们打开了一扇纯朴的自然之门，在那里我们对自己的自下而上若有所悟，并增强了对生活的渴望。（殷双喜）

一九四九，大华照像　　布面油画　114×146cm　1994年　　　　　　　　景柯文

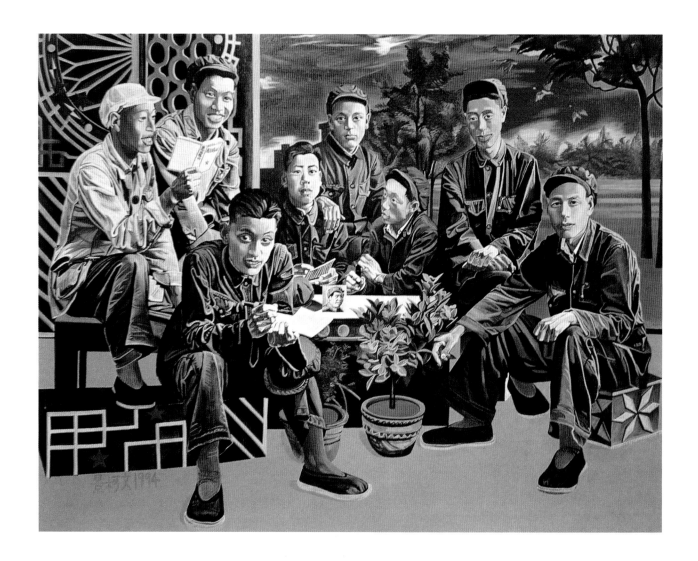

　　这部作品表现的是其刚解放进城的年轻父辈在彩绘布景前合影的场面。
　　桌子上的毛主席和布景上红色天空、丰收的麦田暗示着他们的信仰和理想，散发着老照片式的青春气息，作品经由个体对青春的关注，对个人成长经历的关注，对个人意义的关注而进入历史体验之中。（舒　阳）

飘过的上帝　　布面油画　145×115cm　1994年　　　　　　　　　　　　　郭　晋

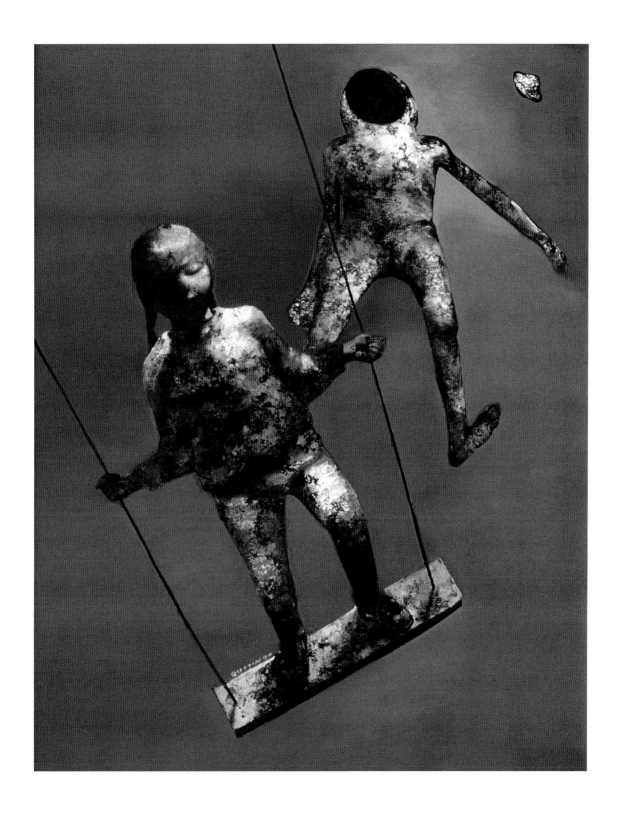

　　此作品最初的动机源于对生存环境的关注和对当下社会中人的精神异化和分裂的担忧,作者试图在绘画中寻找到一种合适的象征物以将神秘的理想主义精神物化、具体化。因此作者选择了不明飞行物和在星际中飘浮的生命体,是想让我们体会到神秘力量的存在和威慑,它代表了更为广泛的宇宙世界,一种不为地球生命体所知的神秘世界,它既给人带来恐惧又带来希望,将"秋千"引入画面在于对人生漂浮状态的理解。正如天上的风筝不能选择自己的方向一样,人类也不能把握自己在自然中的位置。

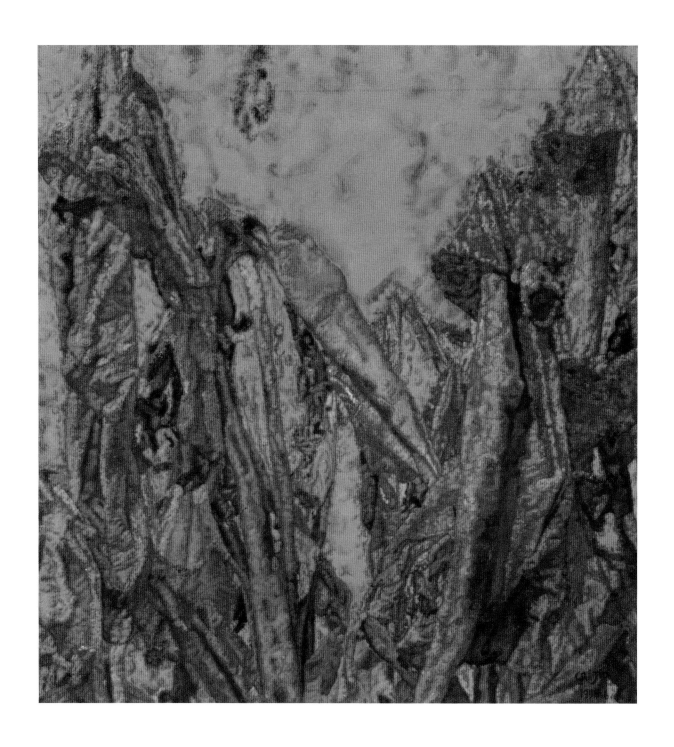

　　蔡锦的《巴蕉系列》真切表达了艺术家自身的个体生命在生活和艺术中的双向体验,这种深入的体验独特而又丰富,具有潜意识特征和强烈的情绪性,使得她的作品透过表现主义风格的习惯样式呈现为一种个性化的语言,其中甚至隐含私密性的意味,朦胧、迷人、灵气十足,生发出持久的感染力。蔡锦在画面上的执著追求,表现了她对实在生命的刻意关怀和迷恋,从而刺激着人在时空秩序中逐渐麻木的神经,提示出当代文化情境中仍存在着创造个人精神空间的必要性。

（杨　荔）

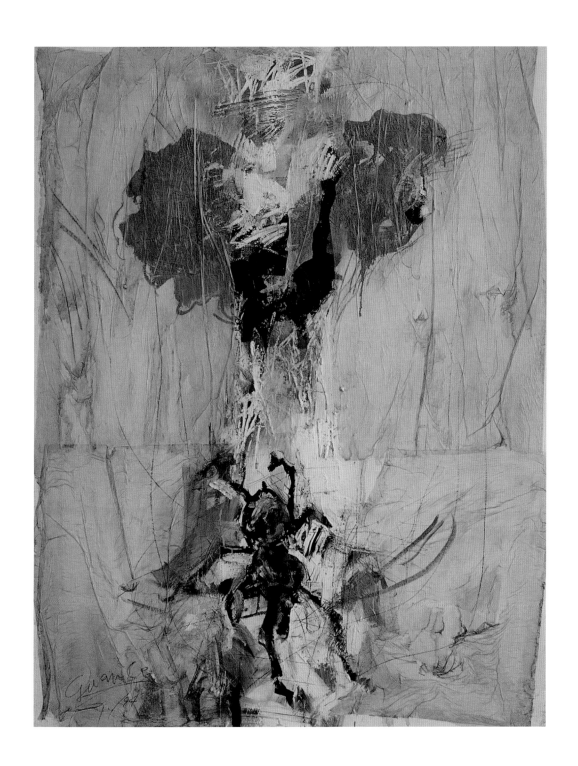

　　现在我真切地感受到艺术对艺术家而言只是一种心境和一种状态,真正拥有了这种混合体才能塑造出属于你的特性并形成相应的自我方式。这其中包容了理性的适当松弛和对轻松的适当控制。可以说对此二者的调整其实是比较微妙而且决非讲起来这般容易。因此,修养的重要并非让你去搬弄意义的玄辙,而是尽量使之与内心的情兴融为一体。只有这样才能使作品包容你的心境,使之成为名符其实的载体并形成属于自我的语言总貌。我觉得作品中的"词形"是个人色彩的一种光环,不断地提纯它融化它方可达到或接近诗性的境地。置此才可能最终反馈到自我的心境,即属于你的那种意象,它是真正内心的同时也是真实的。

　　所以在绘画与自我之间,应当时常去体会这种意象,此乃是艺术家经常须在意的事情。因为心境这种东西毕竟是脆弱且无法经得起干扰和破坏的。

戈拉尔代　布面油画　130×90cm　1995年　　　　　　　　　　　马保中

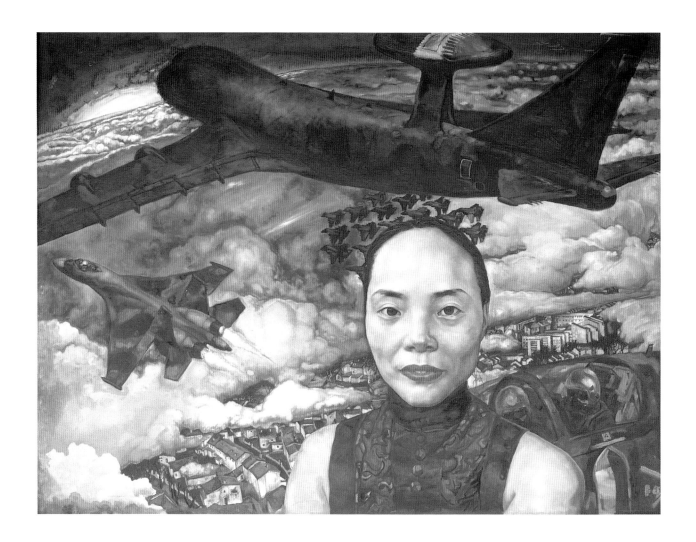

　　戈拉尔代——前南地区波黑共和国的一座名不见经传的小城。波黑战争期间，塞、穆两族在该城展开了一场空前的民族大仇杀。作品并没有直接去表现屠城的具体战争场面，而把视点集中在围绕南斯拉夫解体过程中聚集于马尔干地区进行角逐的各种国际力量的关系上。以此强调强权对当今国际事务的绝对影响力。作品取高空平流层的宽大视角做为展示人类灾难的平台。在这无垠的地球一角的上空，战云密布，象征着各种力量的战机，尽显各自的实力，制造着恐怖的危机。一个东方味道十足的女性肖像忽然嵌入这阴乱恐怖的背景之中，女子形态迥异、色彩明艳，带着过于康健的心智口念着：消费……。迎着初升的太阳背对着这一切。（马保中）

防潮——回声　　布面油画　238×183cm　1995年　　　　　　　　　　　　　　　　　　方少华

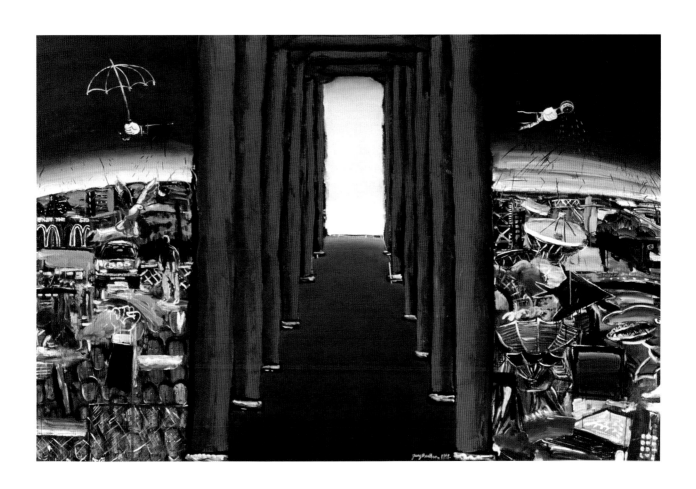

　　方少华新的表现主义风格的绘画通常流露出一种基弗式的凝重气质，具有纪念碑性质的朱红色城门与零乱、灰暗、涂鸦式的现代建筑形成了一种简单明了的寓言效果，自由洒脱的笔触、单纯沉着的色调，尤其是在天际上永远悬浮的那只持伞的手更是赋予作品一种启示录性质的气氛，在这些作品中历史遗产、社会、性质等等视觉元素常常呈现出一种混乱而非图解化的状态，仿佛是对一个缺乏方向感社会的视觉质询。（黄　专）

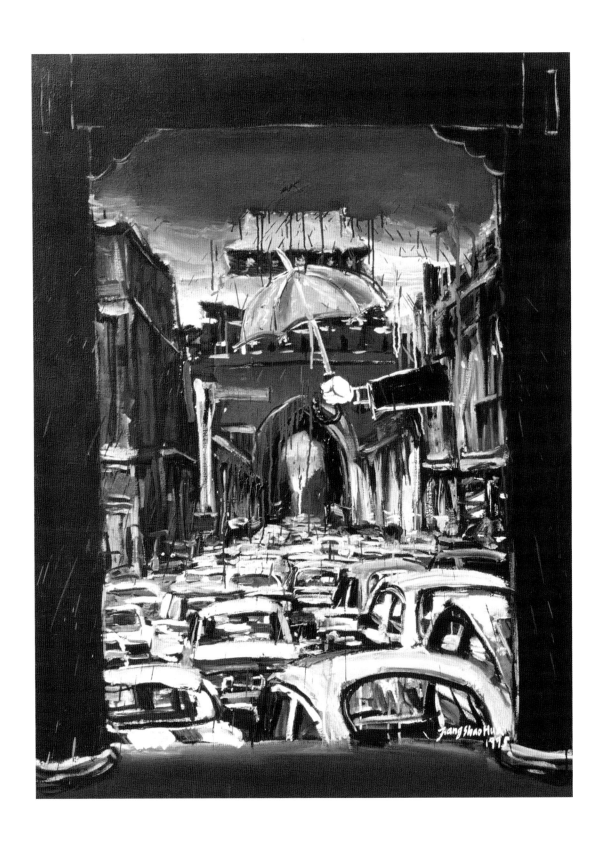

　　在《防潮》系列中，方少华似乎消化了古典智慧并将之溶化进了自己的艺术里，闲适舒展的气度从他的笔触间从容不迫地流淌出来，弥漫在整个画面上，贯穿于不同时期的艺术活动中。他的新表现主义风格的绘画通常流露出一种凝重的气质。纪念碑性质的朱红城门与凌乱、涂鸦似的现代生活内容，形成一种简单、明了的寓言效果。自由洒脱的笔触，单纯的色调在他的作品中结合得自在、雍容，因为他有一把祛魅通灵且屡试不爽的伞。

记忆或者舞蹈的黑玫瑰　　布面油画　230×150cm　1995年　　　　　　　　毛　焰

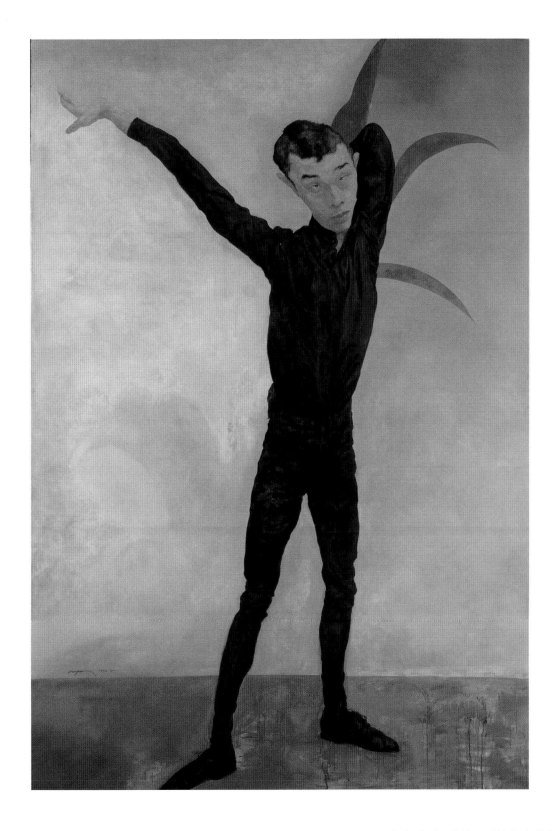

　　在毛焰的画中，所有形象都是一个，那就是他自己，是他自己内心的呈现。当我看到那些神经质的紧张的表情，看到夸张而有度的外形，我在想，也许毛焰一辈子只画一幅画。在此意义上，毛焰是个孜孜以求探索人性的深刻的艺术家，人的外形在他那里退居到次要地位。精神的质地成为他的主旨，他要挖掘人性中最隐蔽最细微的部分，将它们提炼为视觉的冲击。他说他故意不去描绘衣着之类，故意抹去人的外表的时代特征，因此人变成了人的符号，个性变成了共性，形象不再局限形象本身，而成为一种普遍意义上人的灵性。个体的人进入了普遍的人，物的存在演化成形而上的存在，毛焰由此提升了自己艺术的品格，从貌似简单的做法中获得了复杂的表述。（李小山）

传达意念的身体　　**布面油画　140×170cm　1995年**　　　　　　　　　　石　磊

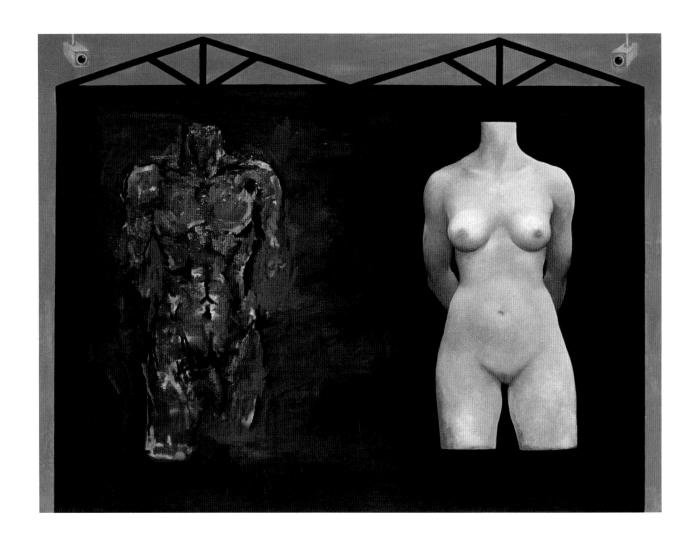

　　人类在为改造生存环境不断努力的过程中，也使自身的生存方式发生着变化，继而带来身体形态及其功能的转化。原始的劳作功能已渐渐隐退，大量劳动只需发出一个指令或按动一下键钮。肢体与器官的存在方式已更多地传达着人类的社会意念和精神理念，并由此充当着不同的社会角色。或者说：人体的每一个动作和姿势，都携带着政治的、经济的、艺术的或宗教的信息，人类的生物性与社会性已达到高度同一。本作品就是从此角度切入主题的。

牛・公社・鲜花　　布面油画　116×89.5cm　1995年　　　　　　　　　岂梦光

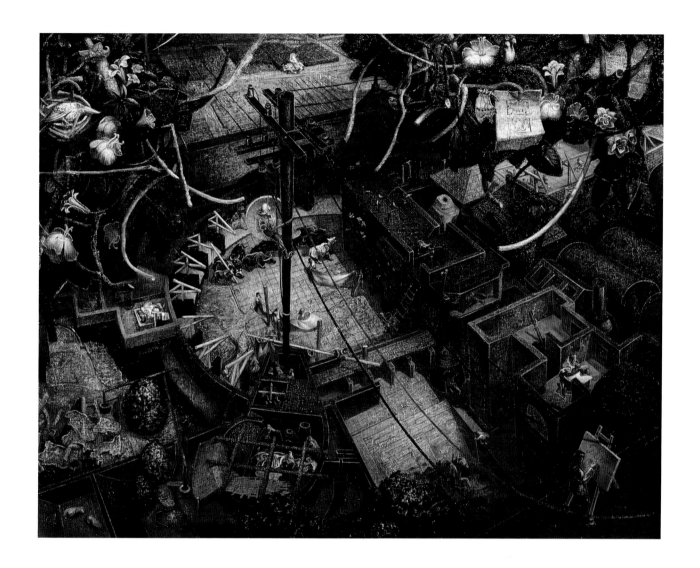

　　作者把某个特定的历史事件与民族问题弱化下去，突出和强调的是生命永远是一个逝去的过程。
　　柏拉图在《蒂迈欧篇》中说，从不稳定的、不可靠的东西中净化出来的存在着的东西留给了逻格斯，而把易逝的东西让渡给了神性。岂梦光正是以他的视觉图象的创造为我们凝固住了这种神性。他把自己从日常生活的纷争和嘈杂中净化出来，把某个历史片段加上他自己的特殊的人生经验，一同给予他的图象。目的正在于柏拉图说的从日常事件和流逝的事物中体会出蕴涵其中的永恒的东西：和谐。至此，我们明白了岂梦光的神秘化的画境，说的问题非常简单，也很民俗化。更贴近人的感情。那是一个远离都市也远离荒原的心灵的烛光。因此，这个烛光靠近都市也靠近荒原，于是，我们便有了岂梦光的艺术空间。（马钦忠）

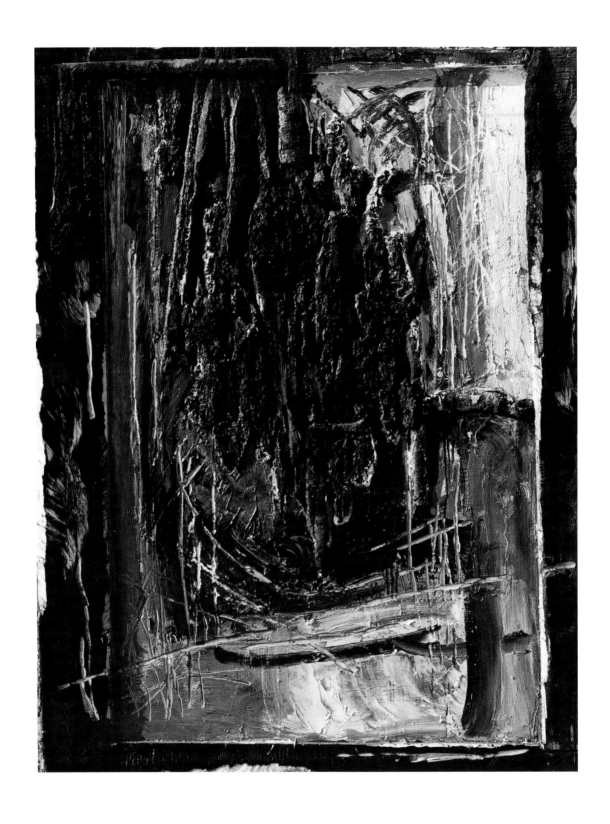

把这个作品叫做《纪德的质地》纯粹是出于那个阶段的意象性感受。当时正在阅读纪德的《地粮》与《田园交响曲》，深感反叙事体文本常常并不是逻辑的推进，它的闪光有时仅仅是闪光而已，并不存在附属的他性。我觉得这样的闪光才是本真的。作品《纪德的质地》试图寻找的就是这样的本真，它与纪德无关。作品大量地试用了树、石蜡与油彩，在这些既是天然又是人为的材料中，我极力在寻访着感性的真实。对于我来说，这样的真实就是：暧昧、透明而非真实性。

纪德的质地之二　　综合材料　110×100cm　1995年　　　　　　　金　锋

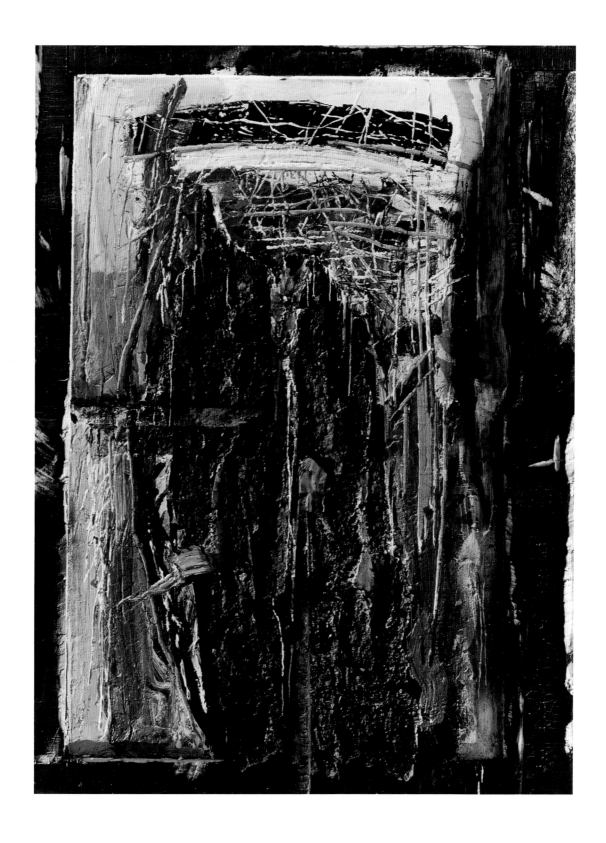

静物　　布面油画　100×80cm　1995年　　　　　　　　　　　　　　　　　　　　　　　　　　　郭正善

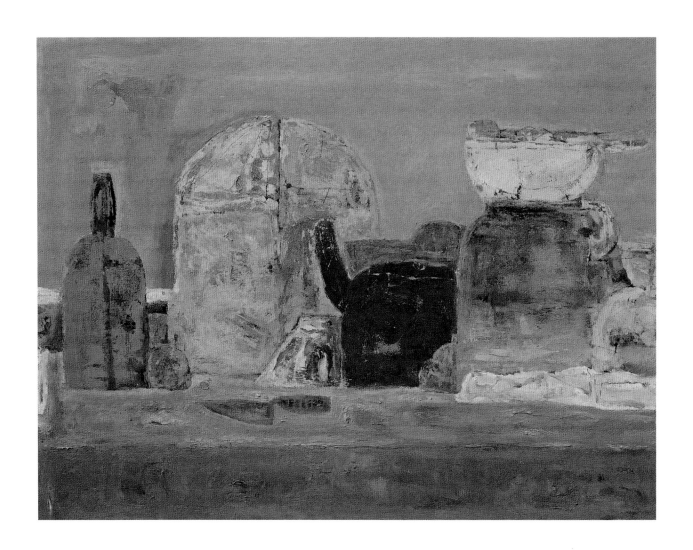

　　《静物》作品在我的绘画生涯中不断重复，我也算借助这种重复，体会了不少的绘画乐趣和避不开的辛苦，面对当代众多的优秀作品我确感无话可说，最后发现我的作品杂念太多缺少的是极度专注和投入。

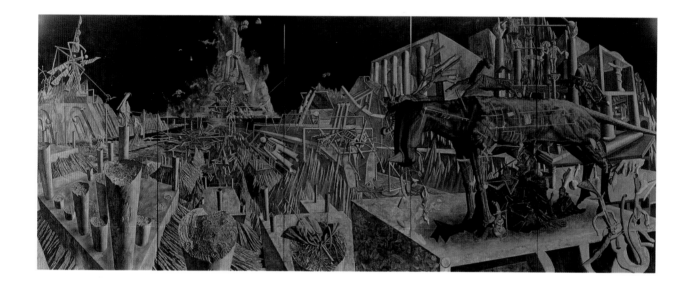

　　看唐晖的画有一个很奇特的印象，似乎他用一种宇航员或卡通人的眼光在观察世界。唐晖的世界是非现实的，幻想的，只存在于数字化的电脑空间中，并体现了艺术主体与最新技术革命的现状相结合的意志。90年代以来，全球电脑业迅猛发展并对日常生活、文化、政治等领域产生了深远的影响，甚至人自身的概念也会发生变化（与方兴未艾的生物技术一道）。这也是中国与西方同步经历的唯一的一次技术革命。这位艺术家与其说相信了，不如说毫不犹豫地认同了这个现实。这是唐晖的问题的一个方面。此外90年代中国的开放和商业化进程所导致的社会结构、心理意识的变化在他的作品中留下痕迹，并影响了他思考问题的方式。"批判"似乎不是唐晖的特长，他的天赋是直觉、联想和感悟。唐晖以与现实最疏离的方式反映现实，或者说他的艺术带上了现实的指纹和密码。从中我们也可以寻找到解读唐晖绘画的钥匙。对技术的关注是唐晖的特点，现实却是通过艺术的无意识渗透进来的。（李建春）

朱门红颜　　布面油画　91×116cm　1996年　　　　　　　　　　　　　　　　　王华祥

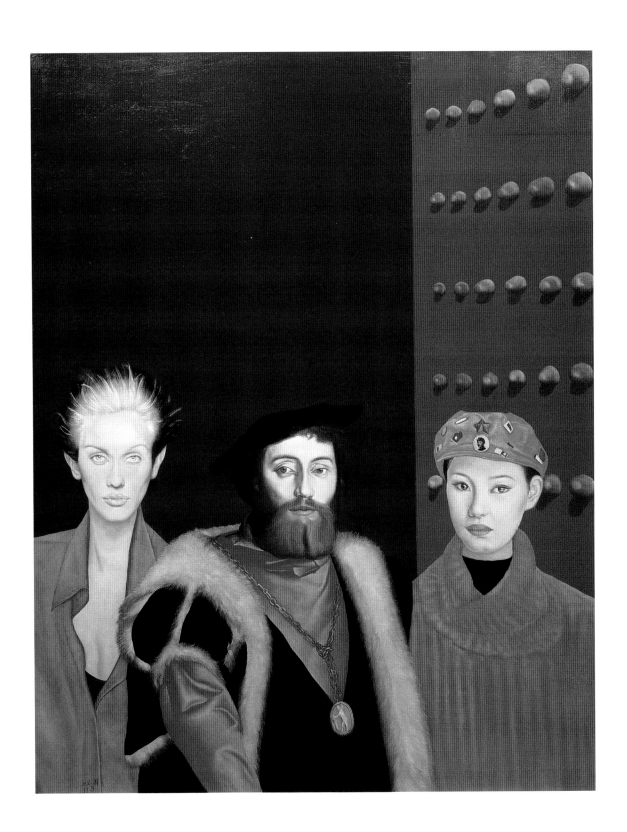

　　在交通、通讯、电视、互联网络、报纸、书籍以及所有传媒极为发达的条件下，不同时空的人物和事件，都可同处一室，"历史已经成了一个平面，距离则可以取消"（王华祥语）王华祥用他特有的敏锐，揭示了看似荒诞的文化现实，古今中外，凡是我们能够看到的、听到的事物，都已经构成了我们的情感资源和思想资源。当人们说到"体验生活"的时候，传统的含义已经发生了变化：摸得着的或摸不着的；看得见的或者看不见的；听得到的或者听不到的。生活即是信息。（韩　盖）

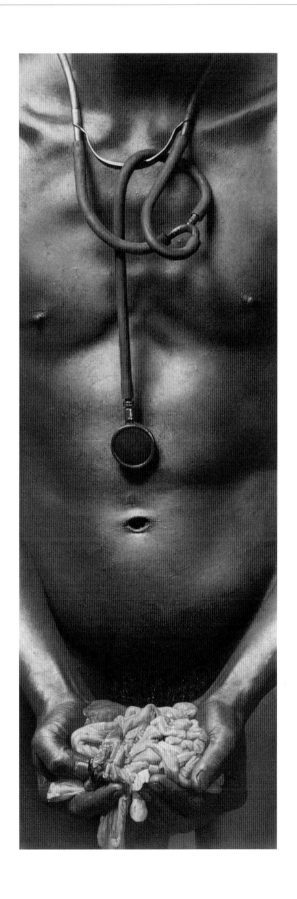

　　石冲的作品以对生理和心理的现实描述提示了人类在信息时代的精神困境,在近乎残酷的技术程序和摹本方式中,他悖论性地否定了具象艺术的语言外壳,从而为架上艺术的观念转换提供了成功的范例。(黄　专)

美丽的家园　　布面油画　173×200cm　1996年　　　　　　　　　　　　　　　　　　石　磊

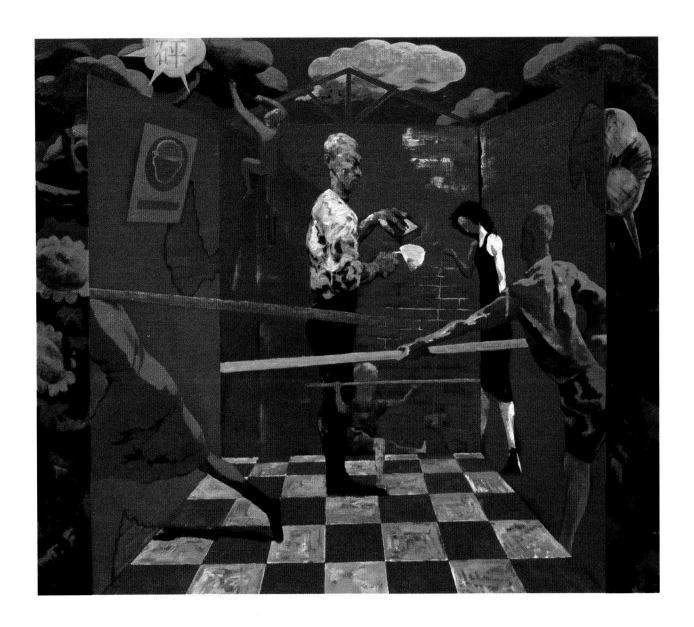

　　　　关注人类生存环境与生活状态，一直是石磊的艺术主题。画家所说的环境是包含了社会、文化、自然等诸多方面的
"大环境"，作品《美丽的家园》综合地反映了这一主题，画面以一种虚设的、舞台化的房屋和背景，以及符号化的人物
组合，强调了人与自然，人与社会相互依存、相互影响的概念。（阿　冀）

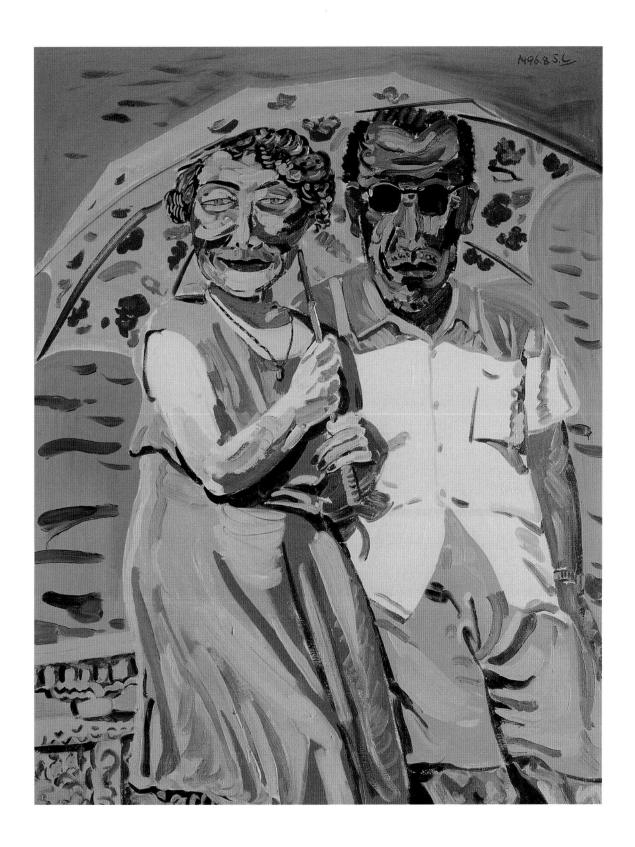

　　申玲的作品显现了作者天然的绘画才能与极其纯粹、自足的生活状态，而在当代文化与艺术语境中，这种高度完善的私人化写作方式又体现为一种非功利主义的艺术态度。（黄　专）

违章　　布面油画　180×230cm　1996年　　　　　　　　　　　　　　　　刘小东

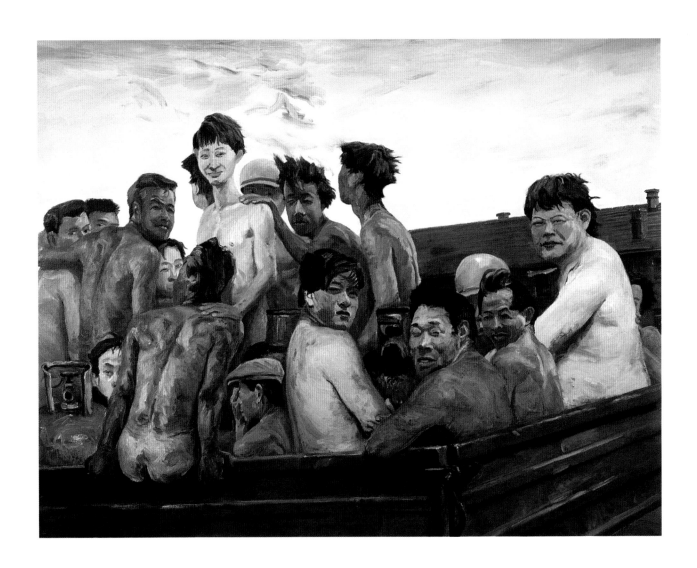

　　在刘小东的作品中，每一位"模特儿"或主题人物都可以评价他在艺术创作中的思想方式。他们无一例外地占据了他的精神视野，又为他提供了创作契机。刘小东把与之交往过程中的被动与主动都体现在油画材质上。那些真实的"模特儿"或主题人物也带着顺时而变的人生情绪思考着最近最新的问题。他把这些人规定得非常具体，在朋友圈内交换只能属于今天的故事和暗示。他再把这一套内部关系同步地翻译给观者。刘小东的艺术诡计就这样在老实的位置上得到落实。（尹吉男）

世纪之弈，时光隧道　　布面油彩、硅胶　130×210cm　1996年　　　　　　　　许　江

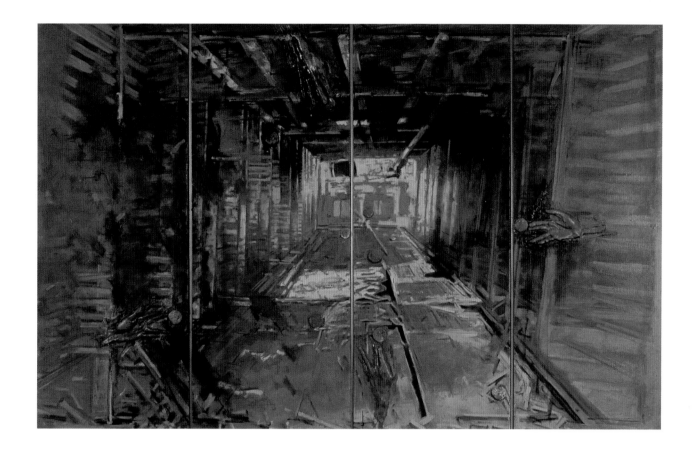

　　许江持续许多年以"奕棋"为主题，运用综合媒介，把材料与绘画手法结合起来。许江的作品首先能够强烈地、直接地打动人的视觉，出没在画上的棋与手的形象告诉我们，这里正在发生着或者曾经发生过厮杀与搏斗，混沌的空间里充满了力量的矛盾、对峙与消长，在我看来，"奕棋"这个主题几乎是一场无休止的对于历史阐释的演剧，

　　许江的作品中含有沉思、内省的因素，是一种思想活动特别是向历史投射追问的结果，这不是指许江所画的内容，而是指作品的整体状态。许江的画总是很厚重，由肌理、材料、层次所形成的厚重感不仅仅是一种视觉效果，而且是心理活动的外化。许江的画在色彩色调上总是很沉着，弥散着浓郁的不确定的灰色，这也是一种情感的色彩。我想，许江，还有我们这些观众在心理上需要这种"有意味的"背景，它符合我们的"积淀"的感觉，棋和手只有在这个空间中才有意义。因此我觉得许江的作品首先是有历史感的。

　　许江的作品是有"悲剧"意味的，为矛盾所困惑，在提示矛盾的运动中排解困惑，留下的是思想追寻的印迹。这就使许江的作品在"历史感"的基础上显示了一种"当代性"。一方面，许江的重视过程，在过程中展开了偶然的、即发的东西，另一方面，又在不断的否定中形成沉积，使偶然的片断合为一种坚实的存在结构。（范迪安）

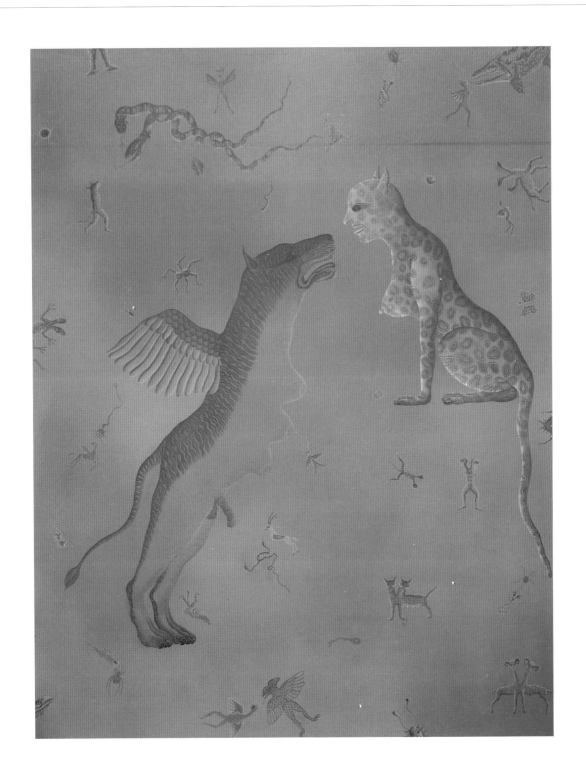

　　面对孙良的作品，至今我还作不出一个令人满意的解释。这起因于作品的双重性：裸露的形象和被掩饰的含义——"它们"是什么呢？一些人形兽、软体动物、有鳍类、飞禽、巨大的昆虫，有双性生殖器官的人偶："它们"有叵测的表情、奇异的目光和不可索解的交谈方式：接吻、吐出烟雾(或是汁液)、舞蹈。在更多时候，"它们"仅仅是共置于一个空间，彼此不发生联络，无由地涌现、充塞、填满、分布于孙良的画面中。

　　我们并没有十足的把握去弄清孙良的用意与企图，很可能，这个类似杂交动物园或同性恋俱乐部的图式正在以它自己的逻辑在缓慢地扩展，"它们"不断地繁衍出来，与孙良对置，在画面内部，喧哗或者沉默，对话或者取消对话。

　　在那些被吐出的烟雾中，是些蛇，这性和谎言的替代者，唾液、臆想和离奇的梦魇，它们是不可解释的，纠缠不放和毫无意义。深度思想遭到了置疑，为(那是孙良前期作品中的一贯形象，它们通常象征着死亡、灵魂、时间、遗产和一切存在物的未来式)裱上皮肤，加纹饰(为皮肤纹身，是孙良在作品中的第二次虚构–对一个虚构形象的再虚构)，描绘不可信的，却又是使人的目光为之停留的表情(不介入、诡秘、游移、色情、炫耀)。这就是孙良所做的一切吗？(吴　亮)

堆积系列　　布面油画　180×200cm　1996年　　　　　　　　　　　　　　　　　何　森

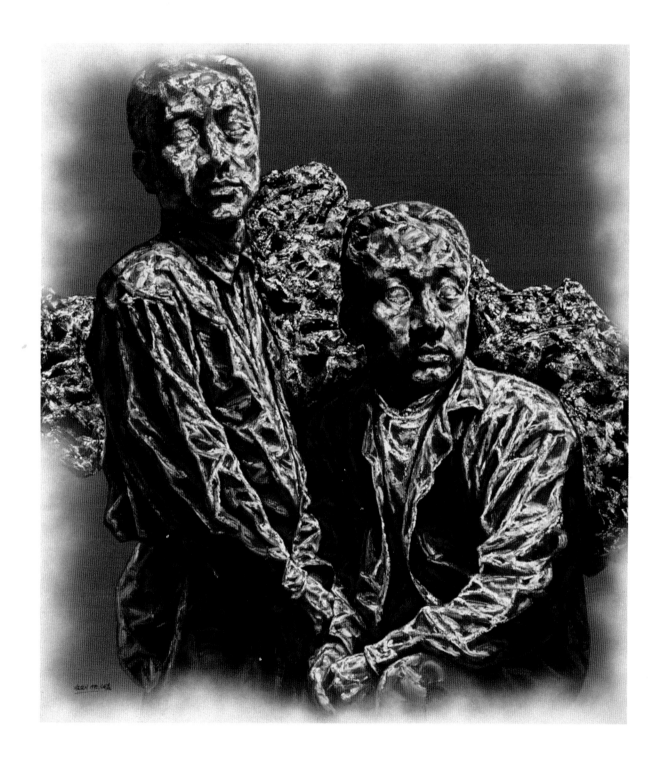

　　何森之所以让画中人都有眼无珠并不是要表达伤感，伤感属于上世纪末多少有些做作的情绪。他想要表达的仍然是一种符号化的内容，一种对可见世界熟视无睹的镇定，一种只关心自我价值的实现以及因为无法实现而产生的无奈与骚动，与所谓个性无关。他放弃了所熟知的传统，使自己的作品变成一组有效的概念：一组如上所说的充满了可能性的、有时多少有些暧昧、有些怪异的符号。更重要的是这里潜藏着一种形而上的需求，一种希图在更大的层面上穿透人生的愿望。……（杨小彦）

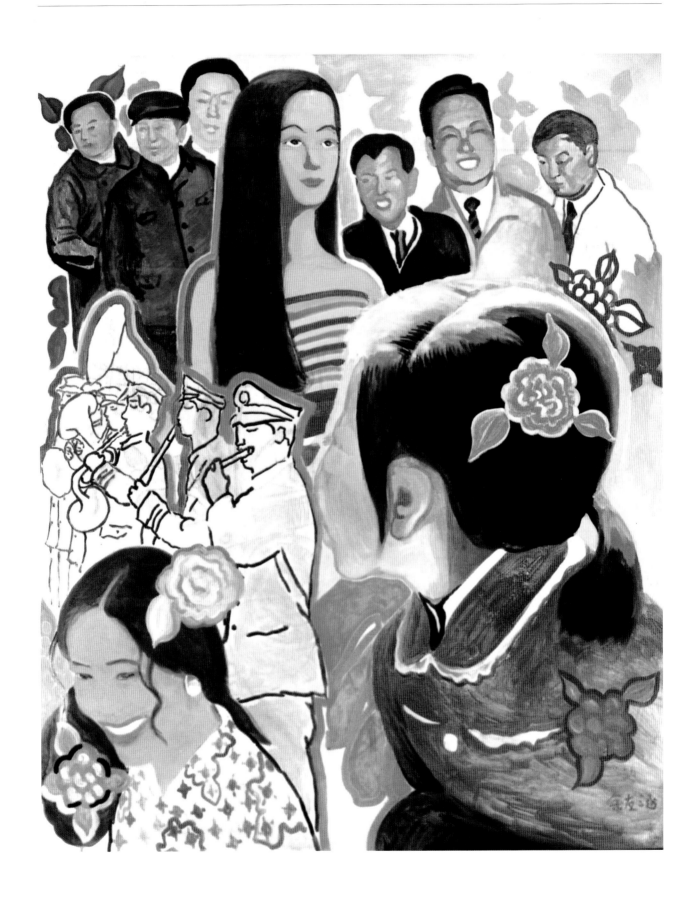

在这件作品中，作者用"坏画"的手法与任意拼贴的构图方式刻画了当今社会的几类人物，并具有一定调侃的意味。（黎川）

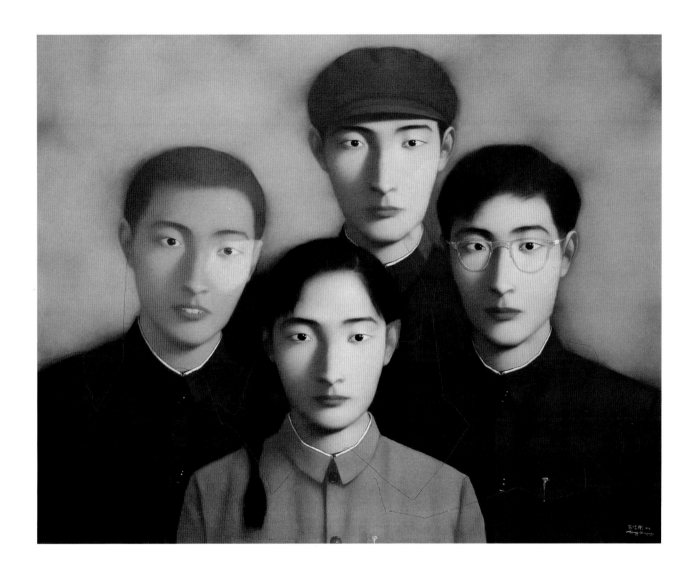

　　在张晓刚的家庭系列肖像中，红与灰既是构成画面色彩的语言，又成为他要表达的主题。正如他自己所说"我们的确生活在一个'大家庭'之中。……'集体主义'观念实际上已经深化在我的意识中，形成了某种难以摆脱的情结。在这个标准化和私密性集结一处的'家'里，我们相互制约，相互消解、又相互依存。"

　　张晓刚以旧照片为题材，通过笔触，淡化脸部的造型结构，追求一种平和俗气的中国民间画工肖像技法的审美趣味。这种清末民国以来形成的民间技法，使画面充满了一种历史感。即一个由家族成为统治特色的社会遗留给中国人特有的沧桑感，而成为一种中国人缩影式的肖像——常常被命运捉弄，甚至遭到不测的政治风云，却依然平静如水、充实自足。

<div align="right">（栗宪庭）</div>

　　管策具有某种他人所不多或不屑的控制力，这个控制力是多方面的。大家都认为他的作品有着一种优雅的气质——他能够在照片的转印、色彩的涂抹、扫拂中把握着一种既激动人心又适可而止的程度，他能让情感始终徘徊在优雅的层面而不着意于抒情，他知道控制着"度"的重要——对观者情绪的调动不足则失于孱弱，而过之又会流于"匪气"，所以他宁愿不及也不愿过之，在意念上的把握上，管策自有高人一筹之处：他努力把握着作品气息与当代性的"度"的关系，通过笔触、造型、材料去挥洒一份优雅但又不令其流向纯粹抽象；注意让作品中的被遮挡、被涂抹的局部人的形体时隐时现地流露出某种观念性的因素但又不使之滑向观念性绘画。他走的是一条"不即不离"的曲径，这需要一种高超的平衡感和控制。这也使得他的作品令人着迷，使他的影响在南京以及全国弥散。也正因如此，受其影响者不少，而达到其作品魅力者鲜。（成　峰）

　　丁乙的"十示"由于它的自成体系，由于它的内在秩序以及它严密的组织化，它越来越不需要外界因素的介入。"十示"永远不会告诉我们产生"十示"的时代到底发生了什么，它和时代既不是反映的关系也不是对抗的关系，因为"十示"和时代之间没有任何关系。也许从心理上来说因为现实的变化无常和不确定，因为物质印象的瞬间生成和消亡对它的捕捉就显得十分的徒劳。印象式的绘画在丁乙那儿是得不到依赖的，他想做的一件事可能就是企图在变化无常的世界中建立另一稳定的平面世界，这样才能保持一种稳定而免于恐慌和失落。这一对稳定性的寻求力图摆脱描绘现实的诱惑，从内心深处而言是一种向主观的退回，也是一种抑制自我的表现。具有三维空间的现实对具有这种退回倾向的艺术家而言是一个最不稳定的存在，因而也是一个最大的敌人。丁乙把他的"十示"连接成一张网，以此来隔离他和现实的关系，欲望和情感在这张网前止步不前，这大概是我所能找到的关于丁乙"十示"中的心理秘密。

　　我个人以为丁乙的"十示"有点接近巴赫的作品，"十示"既是它的基调又是它的音符，既是画面的基础又是它画面的极限，它的价值并不是说了什么，而是表达了什么，它不是任何深奥的秘语，它只是与自身相一致。对丁乙的完整解释或许仍然和企图继续在他确立的符号组织里寻找控制／自由之间可能性空间的过程与决心之中。（吴　亮）

温柔之乡　　**布面油画　170×80cm　1997年**　　　　　　　　　　　　韦尔申

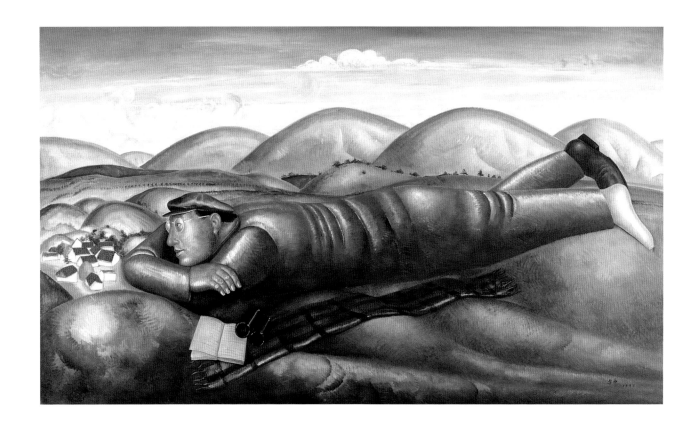

　　在《温柔之乡》，我们看到的是一种历史意识消失后所产生的断层感，这是一种非确定性时空的体验。画面上一个知识分子模样的人被虚拟在山峦的怀抱之中，仿佛他已进入一个幻想的清新世界，"守望着麦田，看着成群的孩子在麦田里奔跑"，他拥有了整个世界，画面中横卧着的中年人的形体被拉长，服饰的表面被处理成金属的感觉。作品舍去了许多真实的客观因素，一切都是在虚构中形成，从而增强了表现语言的不确定性和超时空感，使人觉得在微笑的背后多少还带有一些复杂的情感。

　　今天我们看韦尔申的发展变化，自然可以看出他不属于那种完善型的画家。即创造一种图式之后，就在这种图式中发展完善。他在不断变化中拓宽和发展自己的风格和语言，并使自己的艺术适应更宽、更广的表现空间。他的创造力的形成和发展始终都是与中国当代美术的进程密切相关的。他对当下人的生存状态也给予了特有的关注，使他在一种具体的但又非具象的表现中，把具体形象仅仅作为传达方式的一个信息载体。他所选择的是能够传达他对现实生活理解的视觉符号，而不是客观事物本身。客观属性在此毫无意义。他把今天的中国具象绘画引入一种非具象化的哲理性思考之中，把现实生活中的不确定性及游离感融入其作品的内层，因而极大地拓宽了中国具象绘画的疆界。如果我们说 80 年代他是在努力地创造一种神话般的精神图式，是在远离大众的"庄严"与"崇高"中走出，而直视现实生活，他带给我们的是对当代知识分子的关注，也是当下生存状态中人间的冷暖与悲喜。（小　砾）

我的诗人　　**布面油画　61×50cm　1997年**　　　　　　　　　　　　　　　　　　　毛　焰

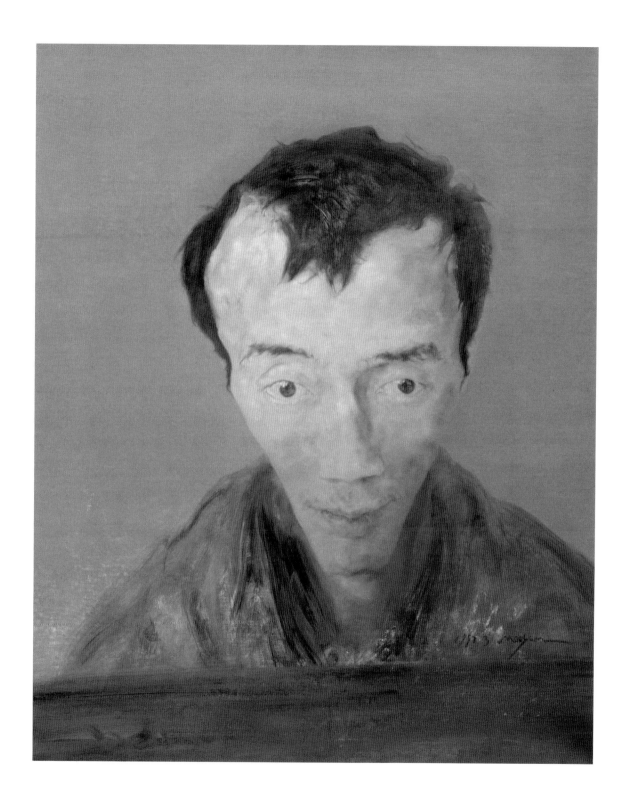

　　毛焰的画中，所有形象都是一个，那就是他自己，是他自己内心的呈现。当我看到那些神经质的紧张的表情，看到夸张而有度的外形，我在想，也许毛焰一辈子只画一幅画。在此意义上，毛焰是个孜孜以求探索人性的深刻的艺术家，人的外形在他那里退居到次要地位。精神的质地成为他的主旨，他要挖掘人性中最隐蔽最细微的部分，将它们提炼为视觉的冲击。他说他故意不去描绘衣着之类，故意抹去人的外表的时代特征，因此人变成了人的符号，个性变成了共性，形象不再局限形象本身，而成为一种普遍意义上人的灵性。个体的人进入了普遍的人，物的存在演化成形而上的存在，毛焰由此提升了自己艺术的品格，从貌似简单的做法中获得了复杂的表述。（李小山）

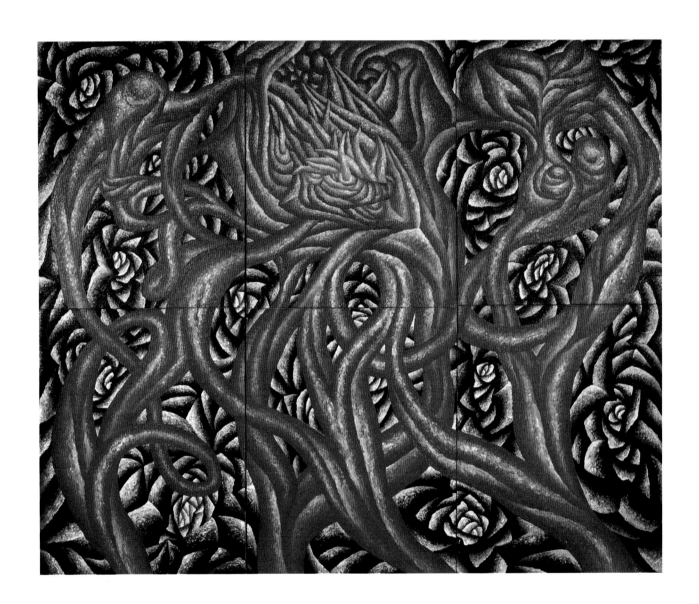

　　申伟光通过多种变幻的线型符号和相对稳定的抽象图式，"理性"地描绘了一系列"非理性"、非现实的图象。这些图象予人的视觉感受是超验的、无规则的、非自然状态的和具有浓厚工业文明趣味的。如果单从形式看，画面主要表现为一种"力"的对抗与消解，束缚与挣扎。那些相互缠绕的软状物与那些交错的硬质材料所形成的对抗状态，构成画面的主导倾向。而色彩的冷暖关系及明度对比使画面更为醒目。这是一种纯然理性的表达方式，然而所表达的都是一种非理性的图式结构。所谓"非理性"是指画面图象的超验与无序，所谓"理性"是指图象是以清晰明确的方式予以呈示。符号陌生却不含糊，图象怪异却不虚幻，画面抽象却又具体，一切可视之物都无以名之却又都一清二楚，似主观现象，又似微观放大，似机械、规划却又无规则可寻，是立体、有空间层次的，却又是平面的、堵塞的……所有这些都构成了画面的一种特异性，构成了画家一种非常个人化的表达方式。（方　舟）

花枕头　**布面油画　120×85cm　1997年**　　　　　　　　　　　　　　　　　　　　　　奉家丽

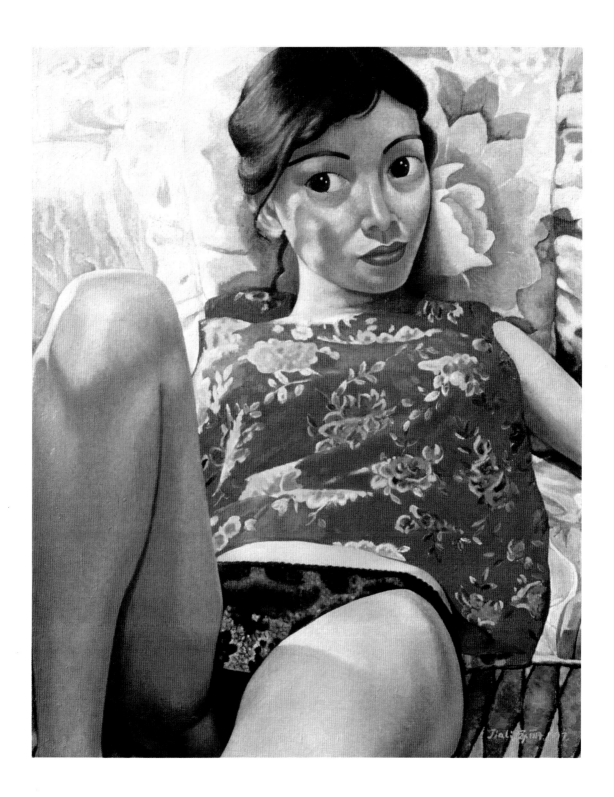

　　对织物和女性意识的敏感再一次出现在奉家丽装饰味浓郁的作品中，作品对感性的暗示通过织物、图案设计表现出来：对刺绣不厌其烦地描绘，用粉色营造了天真无知的女孩氛围。

　　在1997年创作的《花枕头》作品中，大胆开放的女孩衣着暴露以男人的姿态慷懒地斜躺在床上，双腿叉开，内裤清楚地显现出来，浓郁的粉色化妆犹如一张面具，床垫上的装饰图案炽烈火热，女孩大胆挑衅的目光直逼观众。她冷静理智地接受所置身的暧昧环境，背景的平面化、装饰性加强了画面的超现实意味，反映了当代女性的倦怠与无聊。这类女孩精力充沛，富于创造力注定成为命运的主宰。奉家丽关注女性的道德沦丧，表现女性的轻率，并将其转化为增强女性意识的手段。（茀　兰）

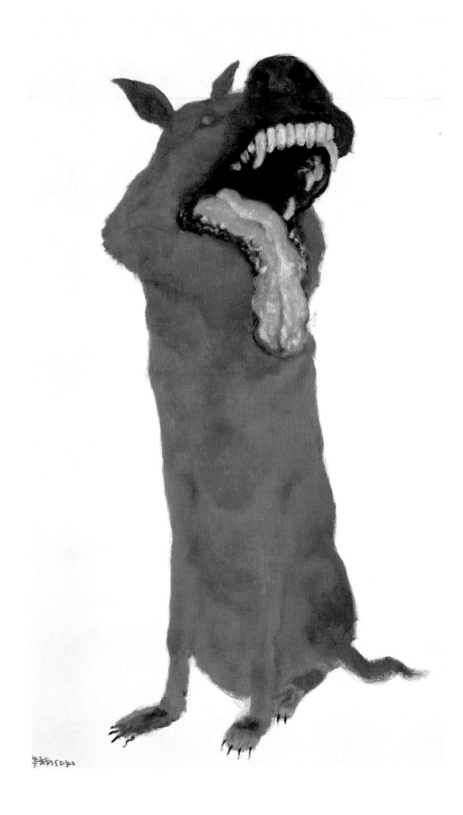

　　周春芽属于性情型的艺术家，所以他的每一次作品的变化，都与他的生活变化密切相关。1997年以来，他突然画出了一批绿色的狗和花。狗成为他的感觉中的符号，即它是用喂养的叫黑根的狗，在他的感情中化为可以把玩的玩具。绿色就是真狗转换为情感符号的语言中介——玩具化在此处成为他的一种言语方式；绿色狗与花，又可以成为他目前生活状况的一首抒情诗——安逸、温情和浪漫。（粟宪庭）

公元1997　　布面油画　180×180cm　1997年　　　　　　　　　　　　　　　　　　　　钟　飙

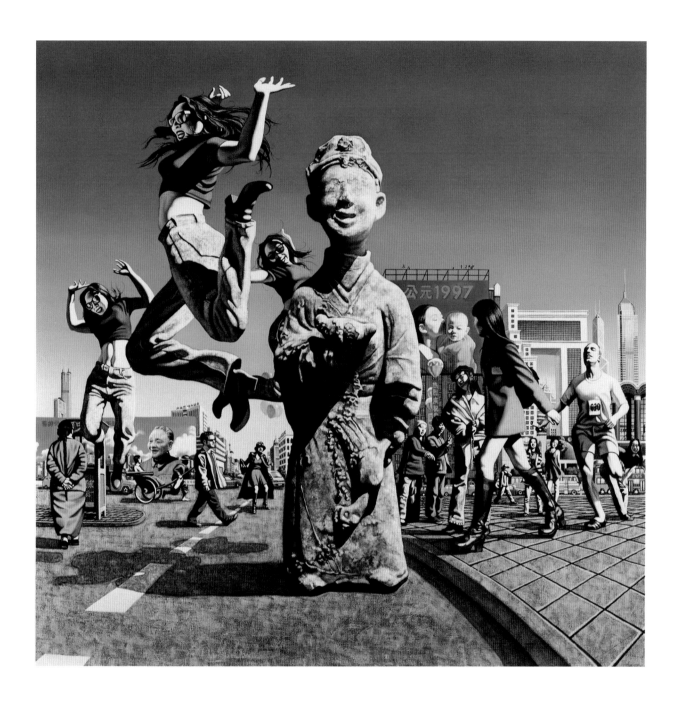

　　我们看到，在强调视觉语言的直接性、反文学性的今天，钟飙却试图在不同于过去时代文学性的前提下，寻找穿越这一"禁忌"的可能性。他清理出物与物、人与人之间神秘的离合关系，来捕捉生命中偶然呈现的"诗意瞬间"，并建立起自己的寓意方式。

　　作者认为：记忆和梦想是现实的一部分，个人体验有着广泛的社会背景。这一认识直接导致了在时间和空间上纵横驰骋又不失感观真实的视觉方式。它表露出作者寻求"生命真实"的强烈愿望，同时，这种方式也正是今天生存景况的写照。

　　在未来，当我们回望这件作品，也许会想起那个生机勃勃的1997年。（一　凡）

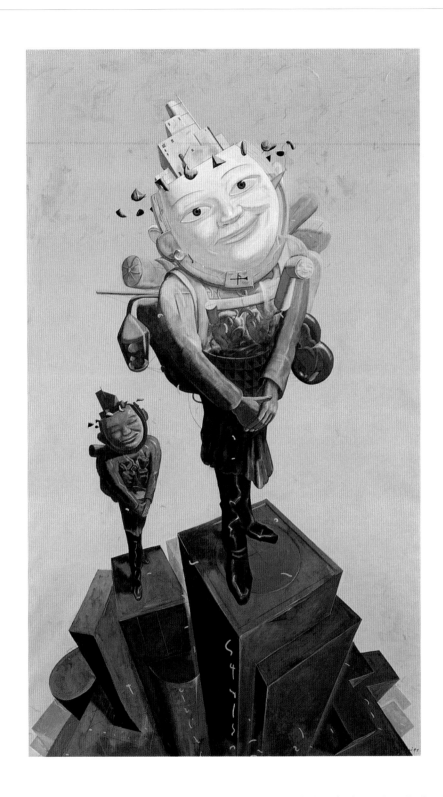

　　看唐晖的画有一个很奇特的印象，似乎他用一种宇航员或卡通人的眼光在观察世界。唐晖的世界是非现实的，幻想的，只存在于数字化的电脑空间，并体现了艺术主体与最新技术革命的现状相冥合的意志。90年代以来，全球电脑业迅猛发展并向日常生活全面渗透，或许是本世纪下半叶最重要的事件，这在社会、生活、文化、政治等领域都产生了深远的影响，甚至人自身的概念也会发生变化（与方兴未艾的生物技术一道）。这也是中国与西方同步经历的唯一的一次技术革命。这位艺术家与其说抓住了，不如说毫不犹豫地认同了这个现实。这是唐晖的问题的一个方面。此外还有90年代中国的开放和商业化进程所导致的社会结构、心理意识的变化在他的作品中留下痕迹，并影响他思考的方式。"批判"似乎不是唐晖的特长，他的天赋是直觉、幻想和感悟。唐晖以与现实最疏离的方式反映现实，或者说他的艺术带上了现实的指纹和密码。从中我们亦可以找到解读唐晖绘画的钥匙。对技术的关注是唐晖的特点，现实却是通过艺术的无意识渗透进来的。（李建春）

鹰——飞行计划　　**布面油画　160×120cm　1997年**　　　　　　　　　　　　　袁晓舫

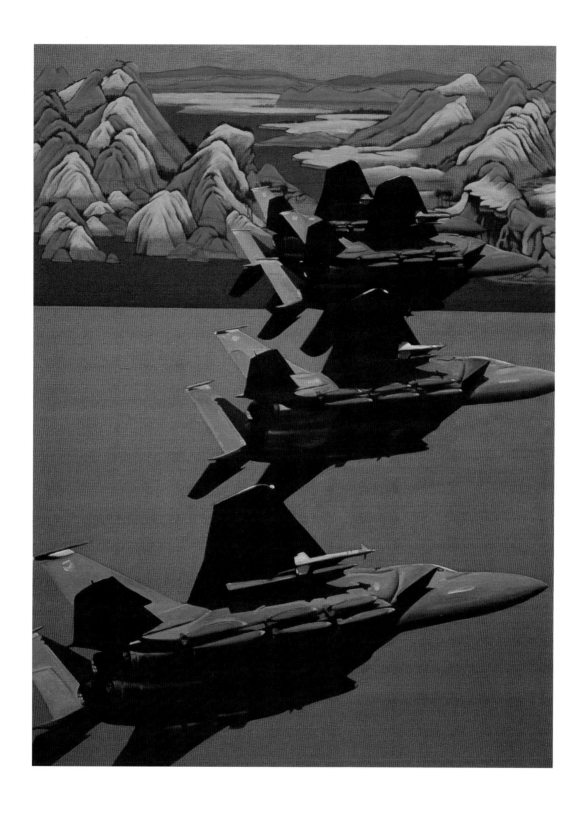

　　袁晓舫善于运用中国传统的古典青绿山水图式与现代物象符号的并置，营造一种虚拟似的神秘气氛，甚至可以看成是矛盾的空间意识，时空错位的节奏韵律，……在其作品中，虚拟的空间与解读作品时的空间之间，构成了极具张力的视觉样式。这也可能得益于时空交错的画面冲突。这种冲突，既属于视觉的，也属于文化的，同时也属于他自己内心深处难以平衡的神秘感。（祝　斌）

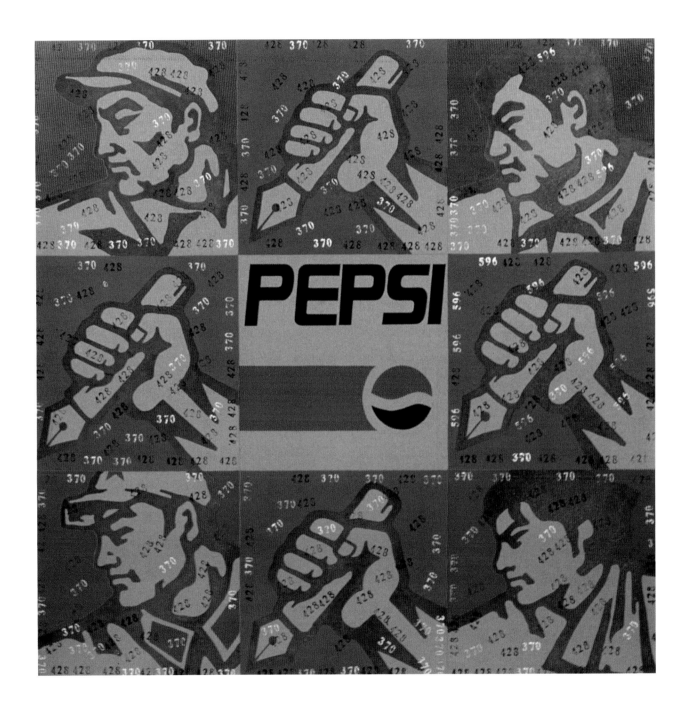

　　王广义是中国波普艺术最早实验者之一，对中国波普艺术作为一种趣味时尚的兴起起到过举足轻重的作用。《大批判》展示了作者对不同文化景观中社会性、历史性、政治性、商业性等文化符号和视觉图像的高超敏锐的组织能力，磁性油漆的平涂处理表明作者在关注波普符号的同时也关注材料的波普性质。这类实验方式对从文化心态、趣味时尚等角度研究当代中国艺术史具有极高的学术价值。（黄　专）

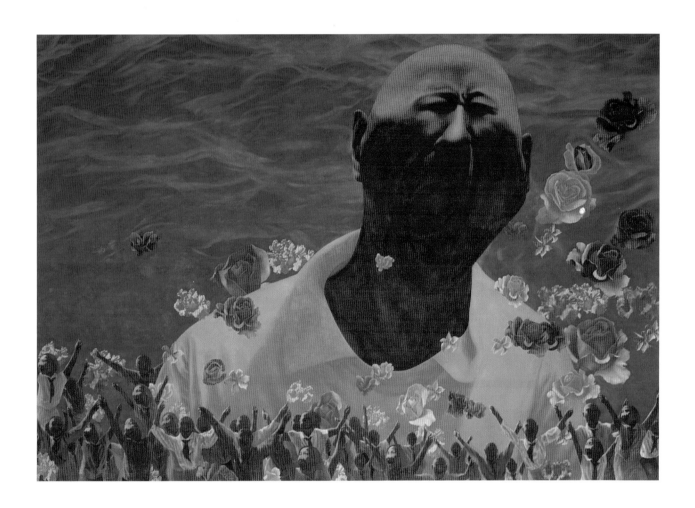

　　每一个成功的艺术家都认为自己是在为今后的人们制造历史，每一个人都觉得自己有义务改写文化史，不再有或者很少有人属于体会人生的美妙，就仿佛一个水果市场，没有人能买到苹果梨子，但有成百上千卖水果的。我们是如此不重要中的一员，我们自己以为重要的思想又会有什么价值呢？

　　我们的肩膀负担不了那么重的分量，以我们狭隘的、满是弱点的个体根本建筑不起文化史来，我们必须学会尊重别人，这也等于尊重自己，大家努力做好那摊属于自己的事情，历史将会告诉后人我们建筑了什么。如果亿万人的愿望都改变不了你的痴狂，那么你的痴狂又怎会为亿万人所尊重呢？

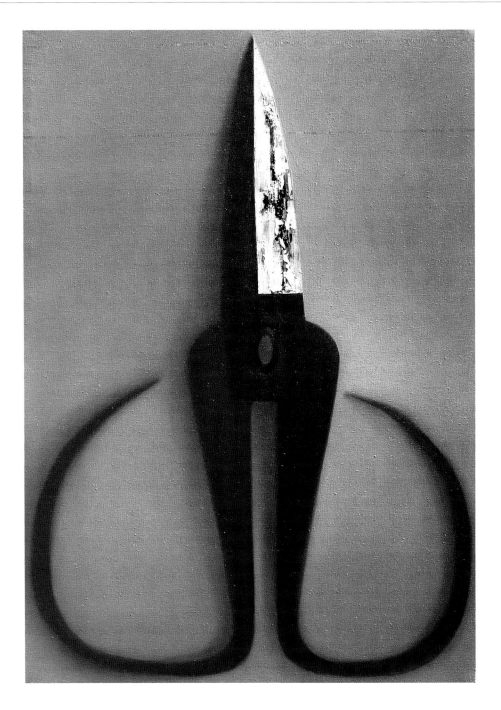

　　"剪刀"的造型近来经常出现在我的画中，对我来说，"剪刀"便于塑造和作视觉上的各种变化，开始画剪刀时(大概在1984年)，我把剪刀作为上个创作阶段，即《家长系列》(1989—1993年)意向上的某种变化来把握。《家长系列》关心的是权力问题，后来想通过一个日常用品——一把剪刀来体现权力的力量，即这种力量无所不在，即使在日常生活中也是如此。有时我也把剪刀作为一种怪异的符号来使用，将它拼贴在各种现实生活的场景中，以表达我的某种愤怒和不安的情绪，通过这样的阶段之后，我现在画剪刀已用不着去想权力的问题，我更加专注于剪刀的造型因素上，一把剪刀的造型会使人联想到剪刀的功能，其实现在我以为，重要的不是去谈论它(剪刀)要去剪掉一些什么，而是这个造型的感觉——它的意义——形的意义——它作为造型而不是实际意义的那种效果，确切地说，我画的不是剪刀，而是一些剪刀的造型。

　　我常常会忘记生活中的那把剪刀。现在的"剪刀系列"已经没有特定的含义，我个人的看法已经放弃了，它只是一个空杯。当你的看法放弃时，别人容易进入你的领域，当代艺术都想创造一个彼此共享的空间，基于这种观念，在我看来某些时候艺术家应该有所克制。

　　经验证明，单纯明确的造型能产生复杂的意向。这些意向无论艺术家是否有所预谋，都会产生出来。事情往往就是这样，明确的东西产生模糊的意念；肤浅是深刻的另一种含意：无意义显得有了意义，当代艺术的许多努力不正是这样的吗？

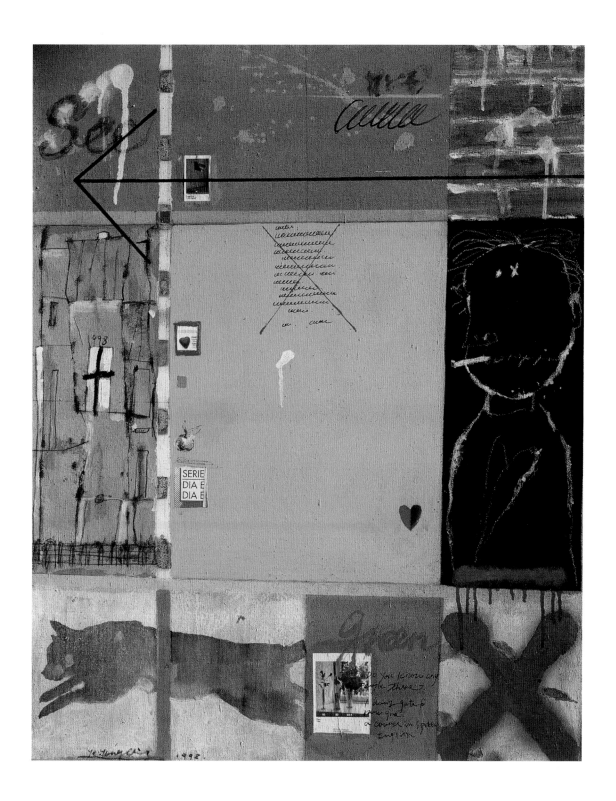

　　叶永青的作品中呈现着某种近乎荒诞的古怪和欢乐。那被描绘成极其惹人怜悯的人像，通过其眼神透露出对获取同情的渴望。鸟儿欲像飞机似的展翅高飞，以至于完全失去平衡。其他的鸟儿则揶揄惊愕地注视着他们那巨长的腿。悦人的卡通效果随处可见。作品中物体的处理尖锐而残酷，使人们感受到了艺术家最基本的人性，也许有些荒谬甚至可笑，但是他们正在广泛的呼吁和行动。在条状或块状的背后，是一些已失去生气的人们。透过他们疯颠的微笑，看到的是他们那不很愉悦的经历。特别悲哀的是栏杆后的老照片——年青的中国妇女身着传统服装伫立在湖边；丈夫和妻子摆出正规姿势照相。这是些非常沉默的碎片，其中的人们已失去了微笑的能力，像卡通人一样，在叶永青的作品中随处可见。这不仅源于这些久远的印象被时间洗刷的如此模糊，也源于他们远离当今中国的生活方式。（朱莉娅·科尔蔓）

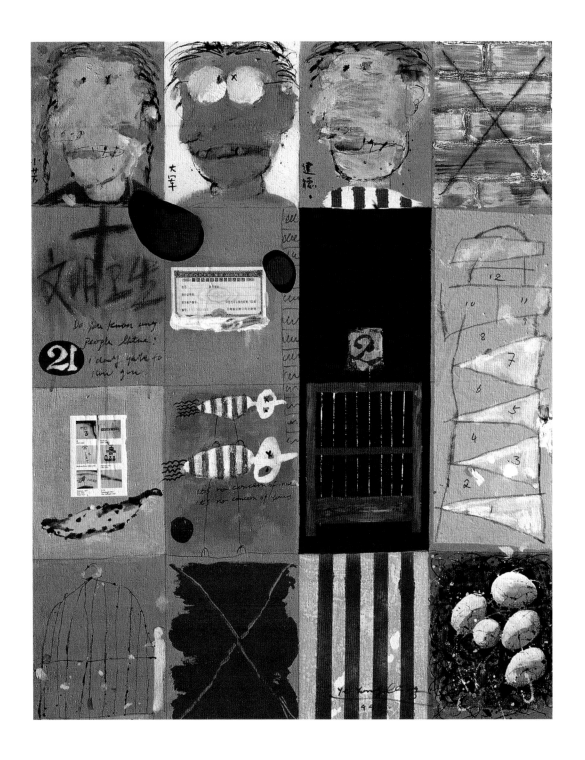

现代化进程正以其不可逆转之势在中国的土地上迅速展开，它所带来的物质丰富和环境恶化是清晰可辨的，但它对中国传统文化价值和当代人的精神世界的震撼与改变，仍然是难以估计的。现代化的一个重要特征，就是它使得人们的生活脱离了传统的轨道与秩序，使许多事物超出了人们的预料与把握之外。科技信息的膨涨与商业文化的泛滥，使人们面对各种各样的诱惑和选择而无所适从。对于潮流和时髦的追随，使许多人丧失了本来就不那么坚定的信仰和精神自持，迷失于多元价值的混乱和怀疑主义的虚无之中。作为一个艺术家，叶永青以他的艺术来进行灵魂的自我救赎，走上寻找新的精神家园之路。他选择划地为牢的方式，以画室和书桌来折射历史和空想的事物，探索新的思想和观察方法。在他的作品中，中国传统书法、古典青绿山水、大自然中的孔雀芭蕉、蒸汽机车与冒烟的厂房、黑色的飞机与拼贴的报纸，还有形形色色的广告形象、外文残句、阿拉伯数字、卡通人物、儿童漫画、书信与麻将等，都在叶永青的手下获得了文化与历史的过滤处理，重新结构为一个庞杂而又多义的视觉图像系统，其中流露出浓郁的东方气息，但又具有开放的文化视野，触及了当代世界的普遍性问题。（殷双喜）

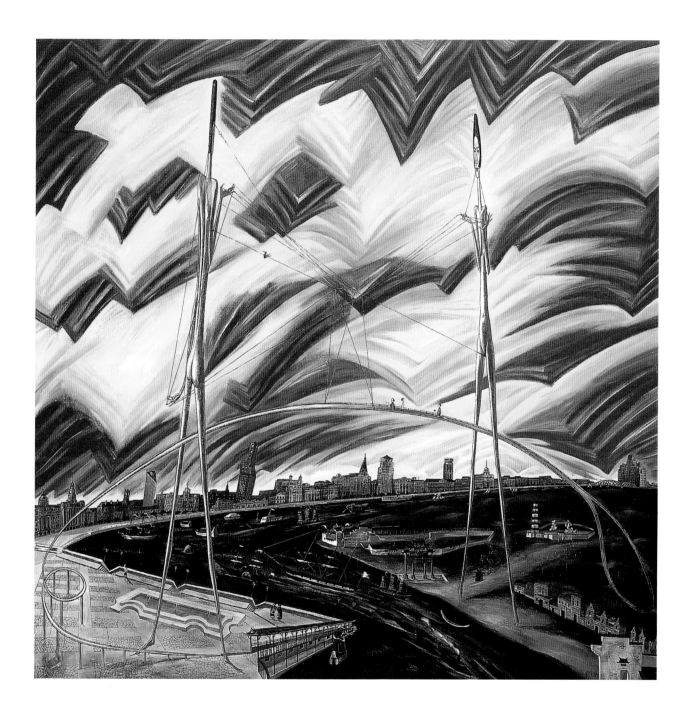

上海是由黄浦江两岸的浦西和浦东两部分组成。浦东的巨变是以两座斜拉索桥——南浦大桥和杨浦大桥的建成为标志的。这后一座桥激发了画家的灵感，使其头脑中升腾起这样一个图景：一个赤裸的少女名叫"开"与一个叫"放"的赤裸少年面面相对，玩一种名为"跳蹦蹦"的游戏。那游戏的形式与桥的斜拉索不谋而合，空中的幔帐如同巨大的包袱，明丽的色彩透出一种埃尔·格列科式的辉煌和不安。

百老汇之夜　　布面油画　100×65cm　1998年　　　　　　　　　　　　刘大鸿

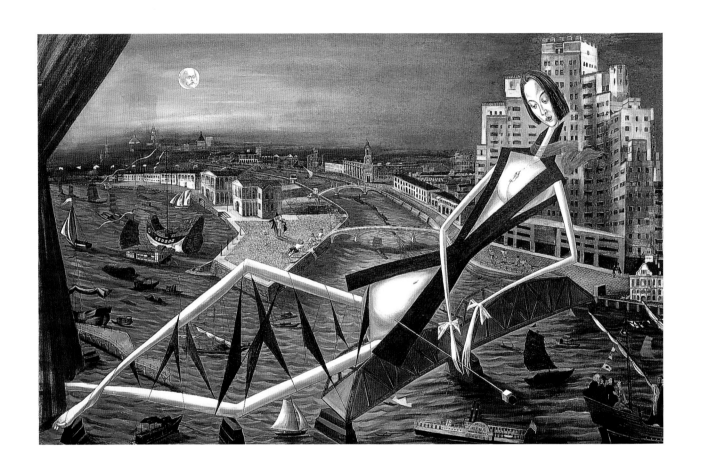

　　上海外滩有一座著名的铁桥叫外白渡桥。在桥的背后有一呈"八字型"的摩天大厦——百老汇大厦。它们之间构成的天然景观已成老上海的象征。夏日之夜犹能显示出独特的魅力。
　　画家在此安排了一个倚靠着大厦的女郎，此女充当了大桥的一部分。这个具有象征意义的女郎的形象，微妙地传达了这层含意：即何为桥。画中还安排了另外几座桥，它们既来源于苏州河又给人以佛罗伦萨的联想，使人如浴文艺复兴之清风。这便是百老汇之夜。

侵略者闯入我家园　　布面油画　116×89cm　1998年　　　　　　　　　　　　　　　　岂梦光

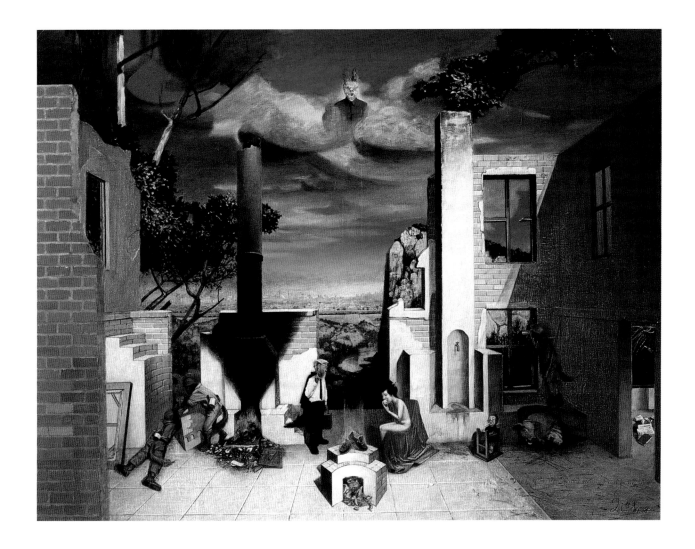

　　岂梦光是一个善于将幻想和现实形象熔于一炉的艺术家。他极大地发挥了空间想象力，那些处于蓉霭，火烛返照中的深广空间，总是隐藏着观众难以看透的神秘故事，但从一个个细节去分析，又似乎只是普通中国人耳熟能详的场面。这使他的作品给观众造成过目不忘的印象。他类似于舞台艺术上间离效果，画家不断提醒我们他只是在作画，而我们却想弄清楚他究竟画了些什么——他的本领恰在谁也不能在他的画前有"一目了然"的感觉。由于岂梦光画中的世界体现着所谓"人工的真实"即人造的世界的荒谬关系；不合情理的结构竟十分自然地相安相得，并共同沉浸于浓重的历史落照之中。（水天中）

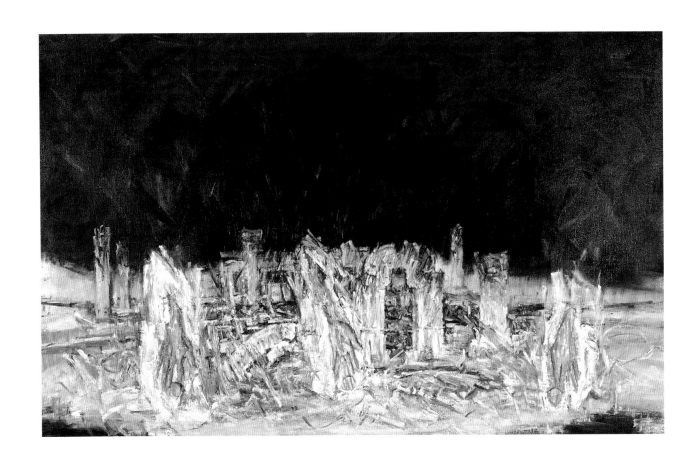

　　历史与冲突，构成了许江艺术的鲜明特征。从宏观上来说，许江在自己的作品中以创造人类之手和荒颓的废墟、渐没的沉船，来揭示历史的创造与毁灭之间那种永恒的无常；从微观上说，许江在自己的创作过程中，采用了从最传统的绘画、雕塑到行为与过程艺术的各种艺术表达方式，对过程的关注超越了对结果的重视，这本身就是一种对绘画史也即视觉语言变异史的浓缩研究，历史的维度，在作品中成为共时的凝结。从许江作品中所表现的冲突来看，不仅有东西方的文明冲突，也有社会的冲突，更有艺术家内心的冲突，这些冲突通过艺术作品中诸种形式、材料、样式的冲突得以呈现，从而形成了许江的艺术作品中所独有的那种历史厚重感与浪漫的、具象的表现主义基调。

　　许江的艺术的独特之处，就在于其作品中的表现性，他具有一种东方式的宏观视野，即是一种注重统一整体价值胜过建功立业价值的沉思系统，整体性与思辩性是其特点所在。许江所关注的不是某一时期、某一个具体的社会问题，而是对人类历史的整体性诘问，对于启蒙主义者建立在科学的发展基础上的自信与乐观这样一种"进步"观念的怀疑。在许江的作品中，我感受到对现存人类文明与历史的批判性审视，以及艺术家内心深处无可名状的焦虑。

　　由此，画面上的弈棋的手，无论是翻手还是覆手，都是一种对具体事实的超越，从而以一种对抗性的力量，成为历史的"在场"的象征。手与棋子的共处共在，可以视为整体性的看不见的"历史之手"与个体命运之间的冲突与抗争，这样，个体对命运的抗争就具有了某种贝多芬式的悲怆与西西弗斯式的宿命。概言之，历史的无明与无常才是许江作品中历史感的真正所在。（殷双喜）

　　这幅画是展览《是我》中的一幅，画面是一幅自画像，其中一分为二，上半部是反的。画面是由我们的食物大米组成。自我的对立平衡一直是我感兴趣的主题，死亡和再生是在运动中体现的，米作为物质的食物的一种，我们生存离不开它，我们精神的食物又是什么呢？

中国手姿　　布面油画　160×200cm　1998年　　　　　　　　　　　　　　李路明

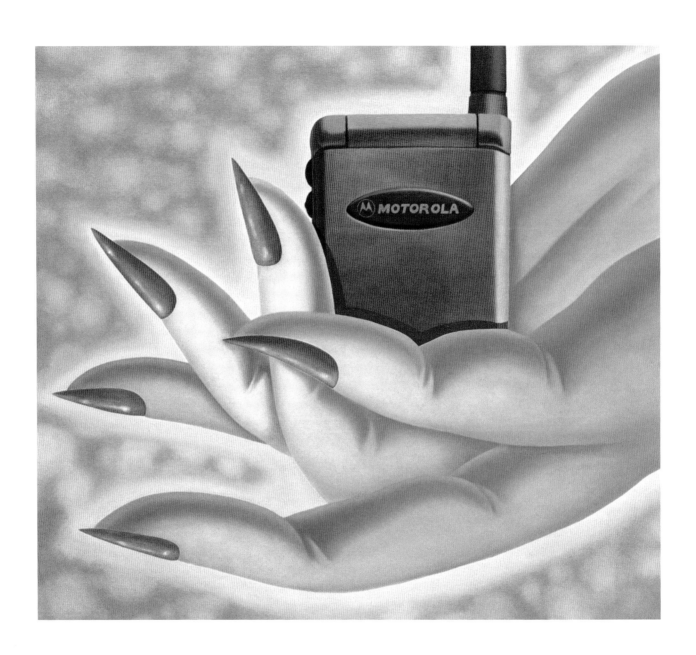

　　显然，李路明是一个思路清晰的艺术家。他一直是以提供视觉"新形象"为标的，在他90年代初期的《种植计划》系列中，他也仅仅只是企图创建"新形象"，其中对生态问题的关注是他"新形象"背后的东西。而现在他专注于一个单纯的"手姿"，但他在手姿这个"容器"(艺术家语)中，装载的完全是大众的快乐和欲望，至于它具体与何件大众梦想的物品发生关系，却完全取决于他的不专注之中。这件作品已完全等同于一幅当下流行的、造作的广告图式，中国古典手姿与时尚手机的非逻辑的拼接，显示出我们矫揉造作的文化现实。(邹跃进)

甘农花　　石墨、炭素、茶水、松节油、画布　　106×106cm　　1998年　　　　　　　　　　季大纯

　　大学学习结束后，季大纯与现实的纽带变得更细了。他在画面中不断地摈弃色彩或少用色彩，有意识地避免一种粗糙和含糊的"大"感觉；与此同时，他采用一些表面上看来不太正规的技法与手段，（如用铅笔在画布上以可控制的精微笔划来显现一种任意与准确的感觉，用茶水清淡地泼出与画布自身颜色既有区别又无区别的感觉），发展出一种新感觉并使这种新感觉明朗与清晰。季大纯的这种新感觉并不是停留在抽象的纯粹的感觉上，而是总以一种有重量的物象作为想象媒介，对一种纯粹感觉进行非纯粹的现实处理，这既保证了新感觉的"新"的空间需要，也满足了新感觉与现实和历史的扯不断的联系。这是一种有意识的错位感觉，季大纯想藉此感觉获得一种文化的主动性，因为这种主动性同时可以保证自我显现与世界性的视野。（冷　林）

勇敢的汤姆　布面油画　193×112cm　1998年　　　　　　　　　　　　　　　　　张　弓

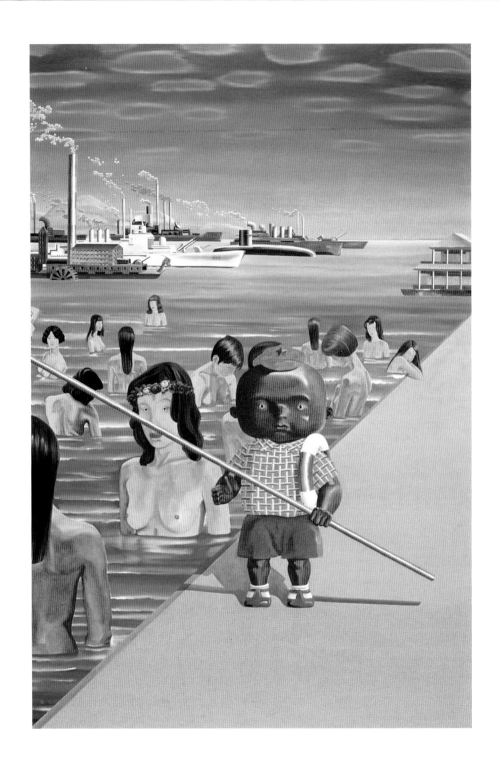

　　有时，艺术风格会在不同地区重复出现，并以奇特方式在人意料不到的时刻再次焕发出新的生命活力。张弓近期的绘画作品，虽然没有那么触目惊心，风格也似曾相识，但依然给人愈发独特的感受。从彼恩"中国！"展《勇敢的汤姆》系列作品中，不难看出他那平凡而充满生机的独特绘画已经显露出某种征兆。

　　他近期创作的作品力图以一种天真纯洁的男孩儿童趣来面对西方经济和文化的全球化运动，用一个找不到自己故乡的男孩儿——汤姆从一种营养缺乏状况忽然遇见丰盛美食时变得不知所措，对敞开空间反而困惑进行较深刻的描述，在巨大压力面前没有新的选择和探索未知的冲动，只是以一个男孩儿童趣来消解一切，淡化他所处这一地域同外部强势的紧张，用玩笑来与各种优势霸权文化相抗衡，抵御强文化污染对个人心灵的侵害。这使他的绘画艺术具有了当代文化策略的意味，从而引起处在文化旋涡中却不知所措的人们的关注。在张弓以往的绘画作品中，开放男孩儿都是对先进文明的非己意识向往的倾诉，既勇敢又悲伤，而现在却成为了他个人的标志，这也说明现实主义艺术的单纯和谐和完整，得到重新肯定和重视，回到现实主义或许能为他的绘画艺术增添新的力量。（且　佳）

大家庭№.16　　布面油画　200×250cm　1998年　　　　　　　　　　　　张晓刚

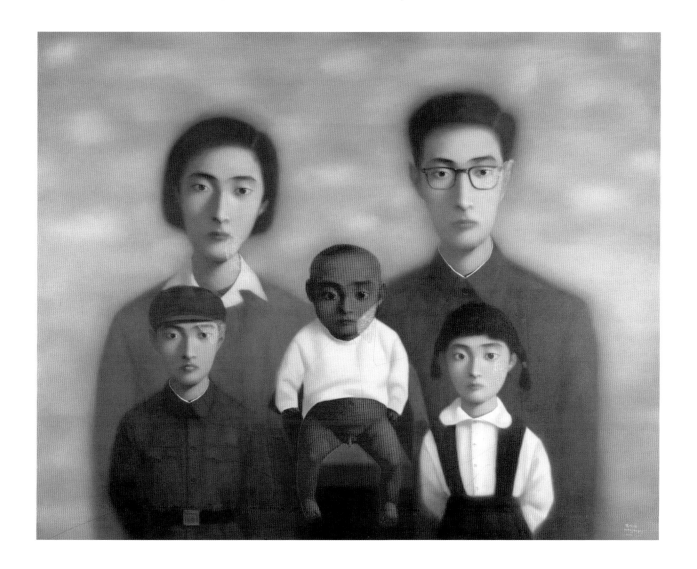

　　画家被旧照片所触动，因为它包含着中国文化长期以来所特有的审美意识，如淡化个性，"充满诗意"的中性化美感等等。"家庭照"这类本应属于私密性的符号，却同时被标准化，意识形态化了。

　　我们的确都生活在一个"大家庭"中，在这个"家"里，我们需要学会如何去面对各式各样的"血缘"关系——亲情的，社会的，文化的等"集体主义"的观念实际上已深化在我们的意识中，并形成某种难以摆脱的情结。在这个标准化和私密性集结于一处的"家"里，我们相互制约，相互谅解，又相互依存。这种暧昧的"家族"关系，成为画家想要表达的主题。

　　在艺术表现上，画家一面大胆借用了来自50—60年代家庭照中的人物形象及构成方式，一面又大胆借用了来自民间的"炭精画法"，这使得作品具有极强的本土性与观念性。（万　军）

大地的肌肤之二　　布面油彩　180×150cm　1998年　　　　　徐晓燕

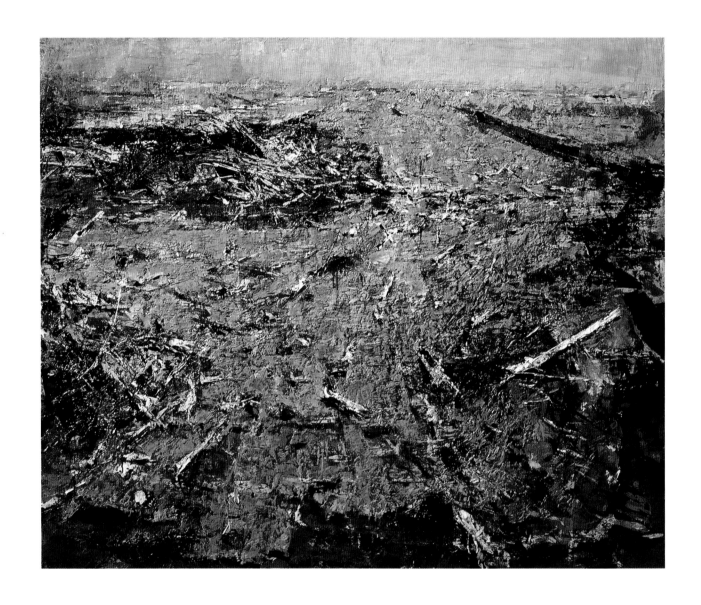

　　夏季过后是秋季，我看到农民在秋季的忙碌中充满了喜悦，因为一年的收获季节毕竟是农民辛勤劳动的回报，但我又看到了田里的另一番景象，收割之后的庄稼，连根拔起的白菜、罗卜或堆放或散落，一时间和渐冷的天空一起使我又产生了无限的悲哀情绪，我看到了被剥了果实又割去了头穗的玉米残茬在风中发抖，它们或倒或断地相互依靠。阳光洒在叶子上，金子般的光点像是在做最后的抚慰。我注视着这一切，脑海里想得很多，胸中无法平静。忽然我顿悟了。这就是真实，这就是美！大自然的一切蕴藏着无以言表的真理。她的美丽，她的奉献，她的再生正是一部庞大的生命交响曲。她献给了人类永恒的宝藏，她有最深沉的哲理和最不可战胜的力量。……我每完成一幅作品就如同与大地又一次做了深谈，像朋友，越是交心就越少了客套和修辞，甚至语言也变得少起来了。

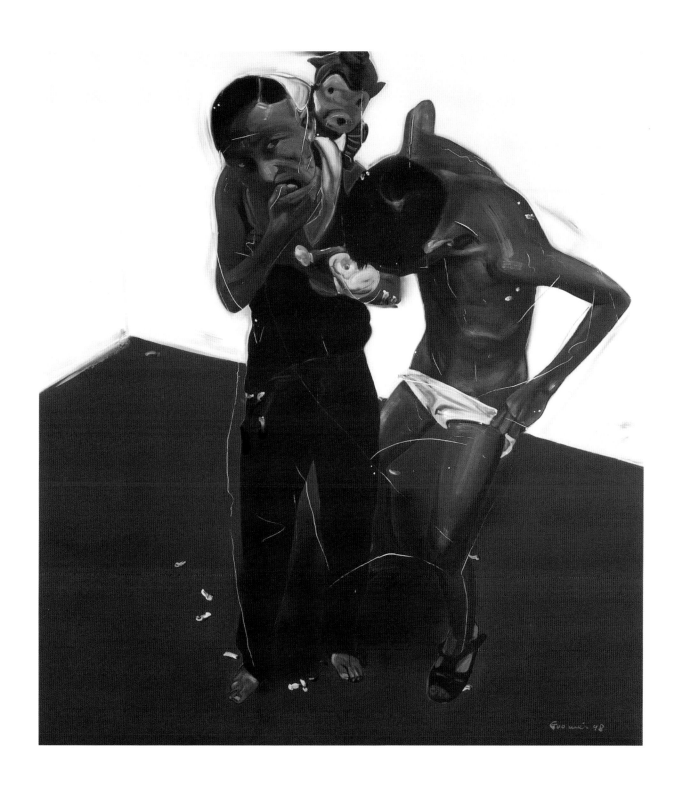

熟悉的生活风俗被限定在一种既运动而又几乎停滞的凝视之中。(钟　鸣)

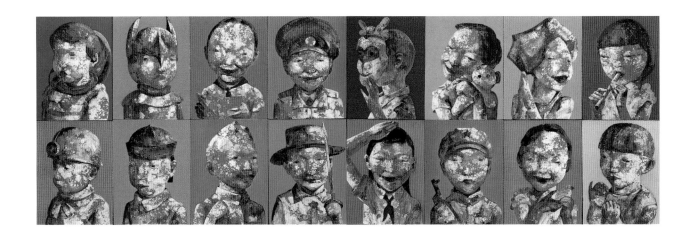

　　作品淋漓尽致地表现了郭晋在天真烂漫时期的人生期待，这一人生起点的幻觉过程，是他的同时代人所共有的，他们会在这些画前发出会心的一笑，翻开我们的童年照相簿，就像回到了我们童年时代的英雄摇篮里，"凭借想象的翅膀"，我们实现了从远古到现代的英雄崇拜，无论是花木兰还是潘冬子，无论是神笔马良还是飞行员，无论是孙悟空还是解放军，英雄的蕴蓄是宽泛的，它是一种企图，却包含了人生的初期对未来的想往，同时，它也提示了一个英雄主义的孩提时代。如今，在一个英雄末路、伪英雄粉墨登场的现实中，郭晋的小头像带我们重新反观英雄成长的过往全程，这是成年人对一去不复返的英雄时代的凭吊，同时也是一个对儿时梦怀有敬意的艺术家有意铺陈出的童年时代永不褪色的人生期待。在某种意义上，那就是画家本人所说的那"曾经有过而又不曾意识的理想主义的美"。（翟永明）

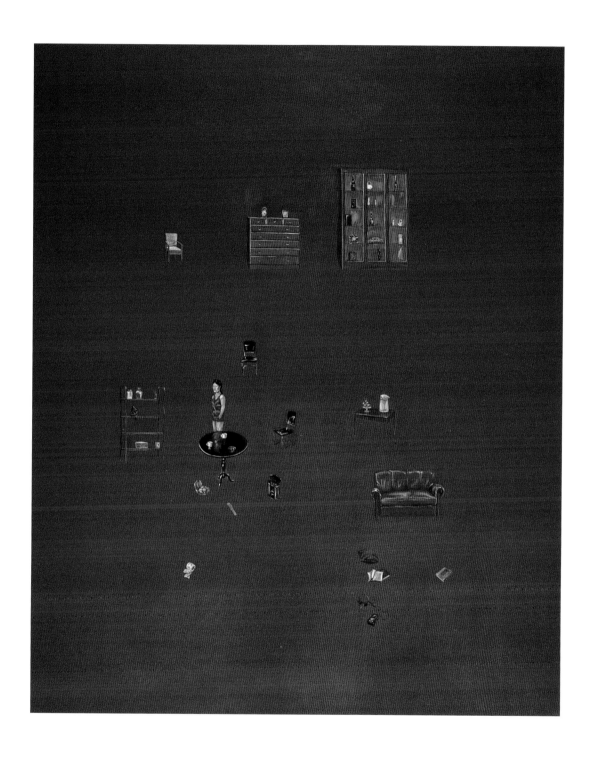

　　和新生代画家一样，曾浩也将作品的精神指向了个性存在状态以及与现实有关的情境中，但与新生代画家不同，他是采用了一种十分主观的态度去截取现实的片断，或呈现一幅幅属于"偷窥"性质的画面，并且巧妙地让人物及道具出现在一个虚拟化了的空间。这显然不是出于纯粹风格学上的考虑，因为正是利用了非中心、非聚焦的图案化处理手法，才使得他能十分自如地用"重组现实"和"非技术化"(即单线加平涂式的非学院派技法)手段来处理来自记忆中的个性经验，进而涉及到无聊、无奈、空虚、冷淡等话题。从另外的角度看，曾浩使用的手法正好使人们熟视无睹的东西变得新奇和"陌生化"起来，它可以促使人们对现实生活作出程度不同的反思。(黎　明)

家谱　　布面油画　180×220cm　1998年　　　　　　　　　　　　　　　　　　喻　红

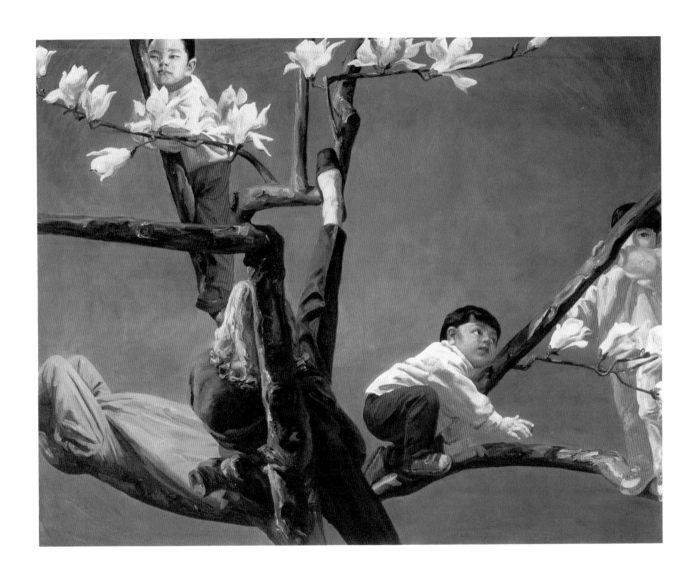

　　在1990和1991年，喻红先后参加了两个重要的展览，这就是《女画家的世界》与《新生代画展》。虽然喻红在这两个展览上的主要风格形成于1989年，但一种个人风格作为一种新思潮的体现，却是此过程中显现出来的，由青年画家群体所形成的"新生代"代表的是90年代的艺术思潮，而且还在一个更深的层次上折射着社会思潮。"新生代"和"知青代"的最大区别是用一种个人的现实主义取代了集体的理想主义。85运动虽然突破了旧的壁垒，但却没有完成现代艺术的中国化转型，它几乎远离了中国的现实，只是在五花八门的西方现代艺术中呼喊与奔走，而80年代末期的中国，正在经历着一场伟大的然而是静悄悄的革命，它不仅正在告别统治中国数十年的计划经济，也在告别从70年代末和80年代初兴起的精神革命。市场经济与商业社会的端倪，重新调整了个人与社会的关系，没有经历那场精神革命的新生一代比任何人都更敏锐地感觉到这种变化，他们不是像"知青代"那样来表现自我，而是在新的社会关系中寻找自我、实现自我。喻红首先以一种崭新的个人风格出现在《女画家的世界》中，然后在《新生代画展》中进一步确立了她在"新生代"中的地位。这种新风格实际上意味着一种思想方法的转变，它是以个人方式对当代生活的介入，此外个人价值的实现往往成为创作的潜在主题。

复数面孔　　**布面油画　173×200cm　1998年**　　　　　　　　　　傅　泓

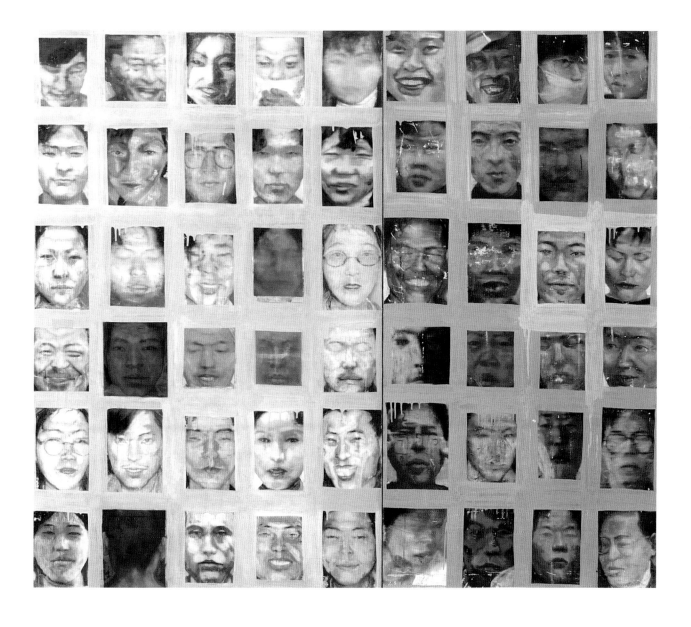

　　在傅泓的近期作品中，众多面孔的并置造成了强烈的对比效果。不过，画家在对人物进行普通性提炼的同时并没有完全掩盖其个性、身份和情绪，这些人性别、年龄和社会地位各异，在画中却仅仅作为"角色"，被平等地置于方格子画面中，没有人充当主角，犹如血液样品被贴上标签，放在一排排的试管架上。如果说方格子是社会角色的隐喻，《复数面孔》中的人看来对各自所处的位置颇有认同感，此前的作品则不然。显然，傅泓已注意到了这个现象，以不无讽刺的、无奈的态度把自己的脸也放在里面，并带着上述表情。（李建春）

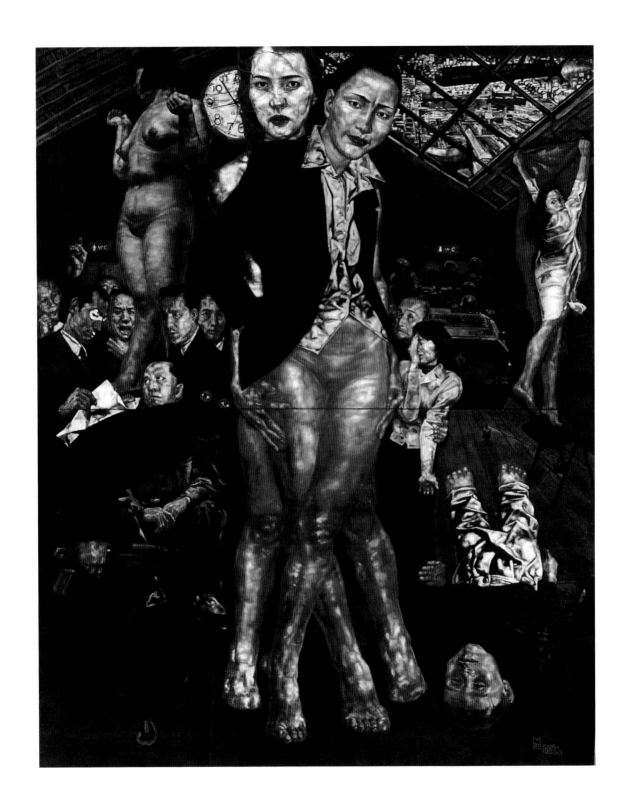

　　当人类进入以高科技为标志的新技术时代后，由高度工业化和技术无限发展导致危及自身存在的问题。危险时刻存在、伤害随时都可到来。而在这些危机中等级最高的莫过于一场人为的，有计划的密谋与策划。这种发自于人的心力并以此造成的肉体消亡和心灵毁伤，是人存在的最大的潜在危险——"X"。

　　为表达这种无所不在的，随时可能到来的"X"。作品从一个虚拟的空间中展开一幕幕关于各类文化问题的真实叙述。以求得在真实与虚拟的置换过程中，使人感受到真实背后之内幕的魅力。体验到心智的无限穿透力。画面所有形象都是内外"力"的交织"铸体"。人的内心与外形承载着，有形与无形的、最具毁杀力的信息流动。

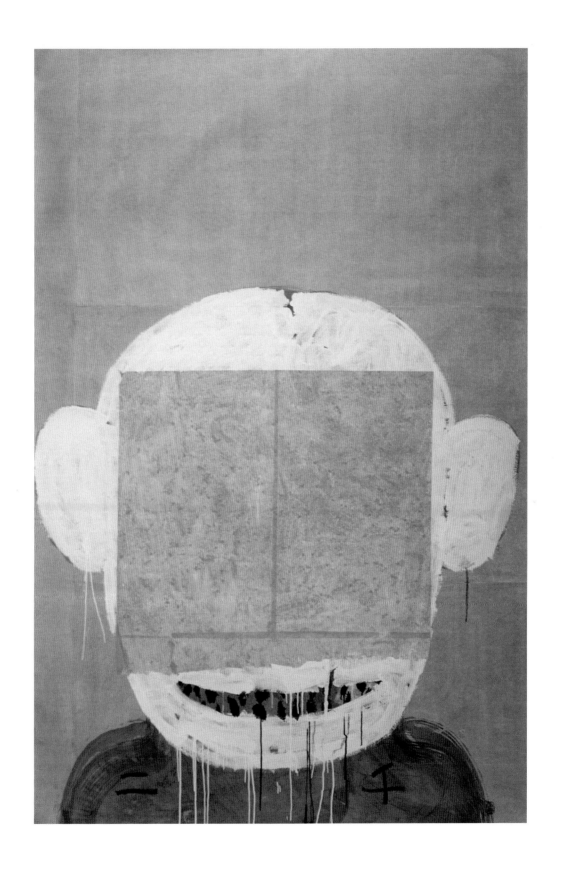

我试图表达一种被蒙上了面部的表情，这蒙上的是我们的机智与智慧，却让我们的脸显得平静和纯达。

糕·之三　　**布面油画　125×125cm　1999年**　　　　　　　　　　　　　　　　　　　　　　　　王衍如

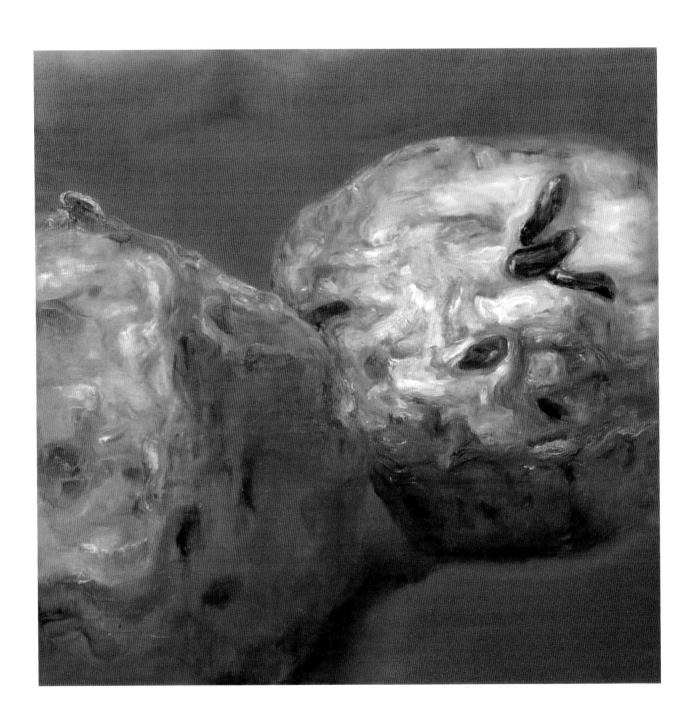

　　王衍如的系列油画突出了我的这样的一种印象：它成功地排除了绘画中文学和情节性联想，采用新表现主义与抽象意味并置的艺术手法，把观者与作品的交流限制在读解挥扫、涂抹的痕迹中。这些带有情感渲泄的作品，以随意偶发的笔意、富有表现力的色彩、任意滴洒的痕迹，与可视形象纵横交错地并置在一起，表达了作者难以遏制的激情与内心情感的冲动，也暗示了现实生活可叹而不可及的距离。（祝　斌）

　　以时尚杂志上刊登的美食图片为创作素材，强调作画过程中的偶发性，并通过涨满的构图、单纯刺激的色调，对"美食"所代表的"时尚人生"作不带任何立场的记录，这就是王衍如的追求。

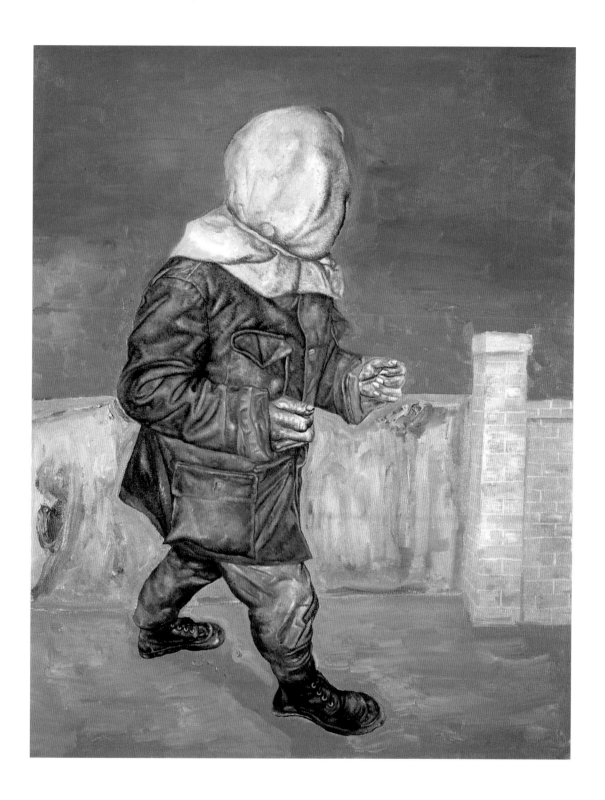

　　王华祥1988年毕业于中央美术学院版画系，但开始油画创作却是在1993年，他认为是写生与木刻技能的学院式训练为他提供了用油彩绘画所必需的基本功。他的作品富有力度，促使观众对当代生活中的亲自闻见加以思考。中国日新月异的现代化进程要求每个人不断进行调适，这种压力也导致人们在时代的震荡中随时随地以各种方式将自己包裹起来。

　　王华祥在其作品中展示了人们的观念及其对当今社会惊恐疑惧的反应，他将对现代社会的思考在其艺术中以清晰的艺术语言展示出来，他的作品充满着智慧，对正在浮出水面的全球文化进行了判断与品评，现代艺术的价值取向是与观众交谈，王华祥作到了这一点，并将继续在其作品中把个人的文化体验加以述说。（柯　宁）

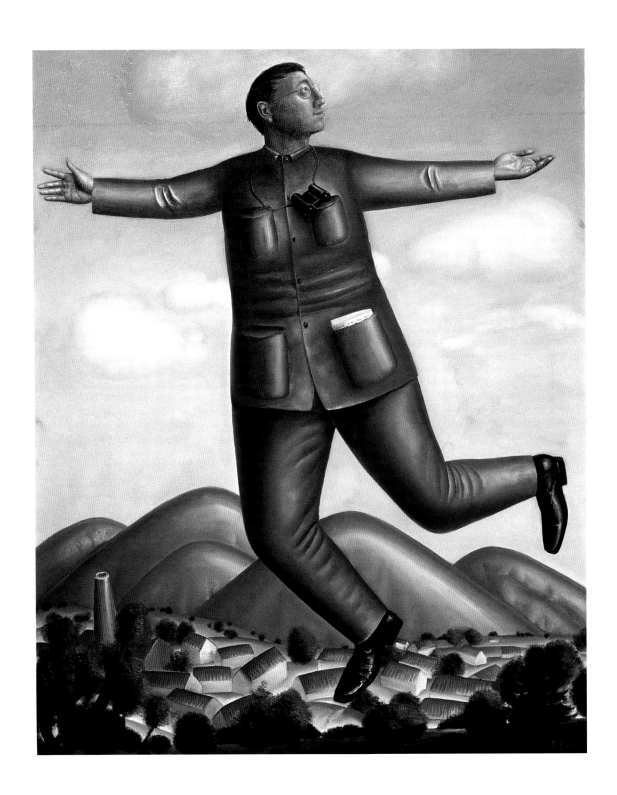

　　1991年之后我开始尝试创作一种被我称为知识分子的绘画。这与我画蒙古题材的动机有着很大的不同，近一时期的《守望者》系列、《温柔之乡》和《家园》等都属于这类作品。在这些作品中所表现的景物与人物都是属于典型性的，不是个性化的，更没有某些意识形态方面的界定。我们偏重的只是这个阶层中某一类人内在精神方面的东西，他们既单纯又复杂，既现实又富于幻想，虽然也向往物质生活，但似乎更注重自己内心中的精神家园。我觉得他们很可爱，也很有趣，这也是一种美，而且是简单。

　　在艺术语言方面，尽可能地剔除真实生活的痕迹，带有较多的符号性因素，以期产生更大的联想空间，同时也陷入了某些对号入座般的尴尬境地。

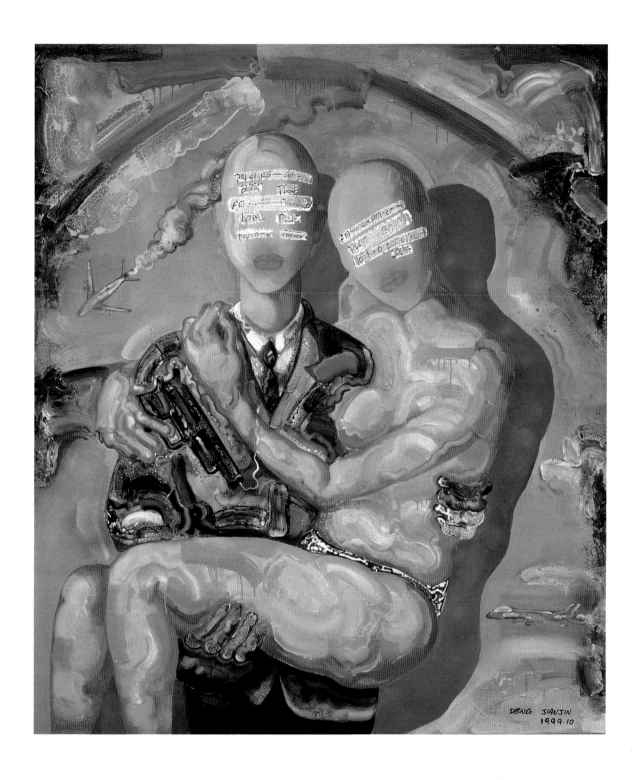

　　我在1999年期间的系列作品中运用了面目不清，手持枪械的人物，背景用了风云中略见光环的图式，采用了写实与非现实的手法平辅直叙，强调色彩的对比，并渗入了表现主义和卡通的一些语言因素来叙述"精神异常"者和所谓的"预谋犯罪"者。在作品图式的感观上力求将带有血腥味儿的暴力印象转化成一幕幕充满华丽的、迷糊的、脆弱的、悬念的戏剧化色彩，这是由于社会变迁速度的加快，人们的心理未能调整而导致的一种选择，因此我在罪恶与欲望之间、理智与疯狂之间以及自然与机器工业文明之间寻求一种无奈的妥协。

　　在视线触及作品时，我咨询并讲述着生命的故事。而在时空中生命的自然成长与异化，真的是与生俱来的吗？认识源于不同感受，我们见仁见智。

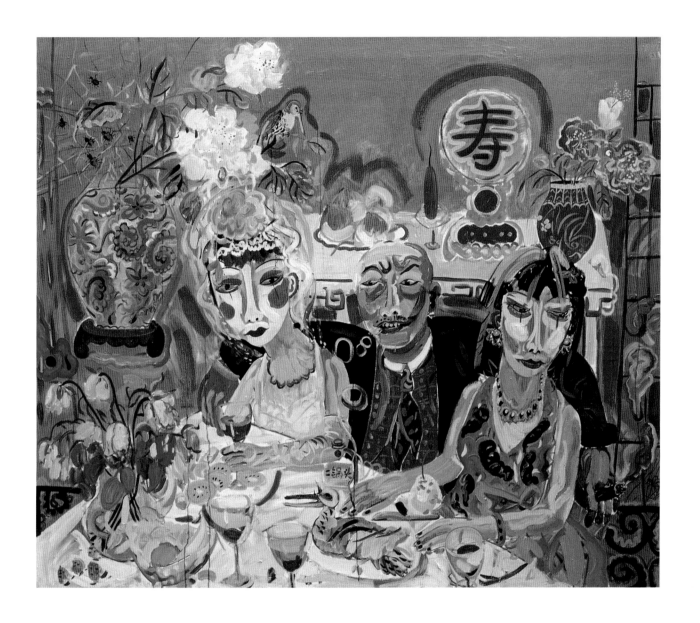

用眼去看，用心去体会，面对画布，我要做的一件事就是尽我所能，随我所愿去表达我的情与爱，泪与笑。

猪　布面油画　200×200cm　1999年　　　　　　　　　　　　　　　　　　　　　　刘小东

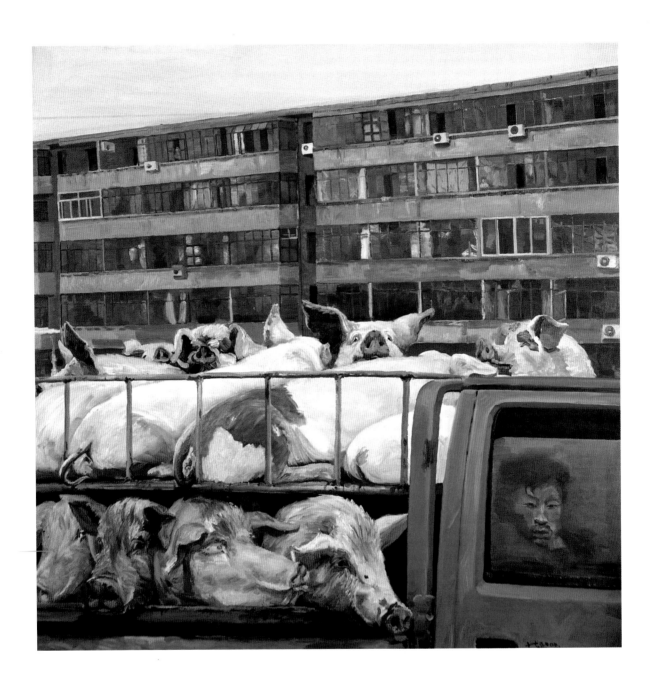

　　刘小东对他个人新作品所做的多义与模糊的自述与外界种种明确的阐释构成了反差极大的理解景观。他说："画画是一个自传性的、秘密而脆弱的过程，怕人打扰也怕人揭穿。"这里表现出时常担心一个硬戳子猛然打在脸上的基本恐惧。他的独白总能给我们提示出实在的线索——我看不透生活，所以我的画中有某种模糊性的东西，也有点所谓'双重结构'，这恐怕是受当代电影文化的影响。就面对外界的艺术家来说，如果曲解的魅力被控制在深沉的范围内，刘小东的个人玄想还可能在反向的边际上受到了另一种意义上的振动。

　　刘小东所创造的这种精神现实是对目前过于平静的文化背景的有意强调。生活空间交织着人生情绪。由于站位的不同，所产生的基本思想与体味当下状态的"切近感"结成了稳定的联合。他沿着自己的走向抓住了更具体的自己。刘小东在直觉上的锐利和表述上的强度既使他的"看不透生活"变得更加充分，也使他作品中的"某种模糊的东西"变得无法回避。

　　我不止一次地觉得，一种艺术倾向骤然出世和切入社会的合理性，正是由于它或多或少地具有了我常说的"文化针对性"。89年以后的中国艺术默默重视直接体验的简捷气氛。他们把对哲学观念的关注置换为各自充实的生存态度，落实到考究的艺术语言的伸缩中。并通过减少表情来对应实际上的内在心情。这就有效地提示了中国文化的现时状态和中国社会与人生的最切近的问题。（尹吉男）

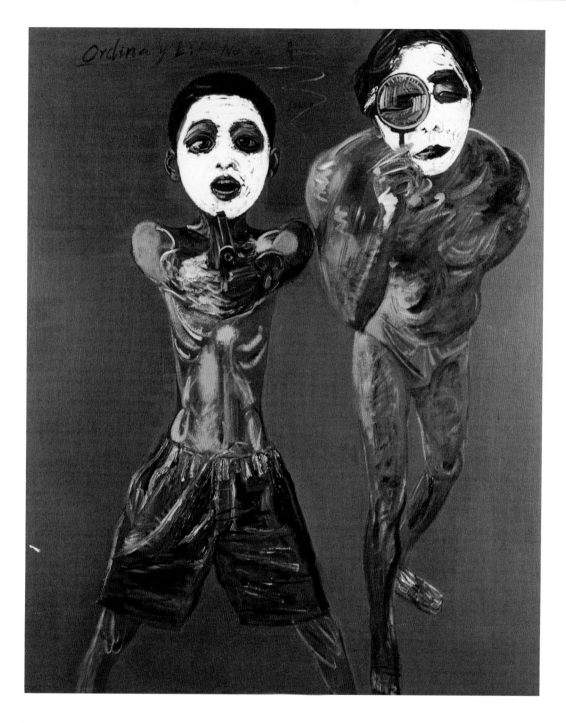

刘曼文是一位具有当代文化精神的女性艺术家。

作为一名女画家刘曼文是一直富有个性色彩的，就是她那些具有理想意境的风景画，也不是外在自然景观的简单描绘，而是她的心灵空间与自然空间的精神融合。

刘曼文是由艺术引导着一步步走近人性中心的——这是她的人格完整和艺术深化的标志。正因为如此，她的艺术才呈现出人性——女性——文化性的递进层次。而画家自处的社会则是女画家艺术舞台的隐形背景，画家没有让自己显现于前台——正是这种含蕴的表达，才使得她的艺术成为内在于生活和人性的一种存在。

她的近期作品系列《平淡人生》是女画家个人经验和生命体验的形式符号，画家以生命精神为内核，真实地反映出了以当代社会为背景的特定阶层的人的精神状况和生存形态。画家以超越的价值判断方式表达了情感的真实和精神的真实。

刘曼文的表达语言和表现主题是水乳交融的，她将西方艺术的早期表现主义大师蒙克的语言转换成了具有个人色彩的语言方式。在画家简约的造型和单纯的色调里我们可以看到女画家的内在激情。

作为一个女性画家，她的女性自觉是和她的艺术探索步伐一致的，可贵的是在这个过程中她一直保持着敏锐而又纯真的天性。（邓平祥）

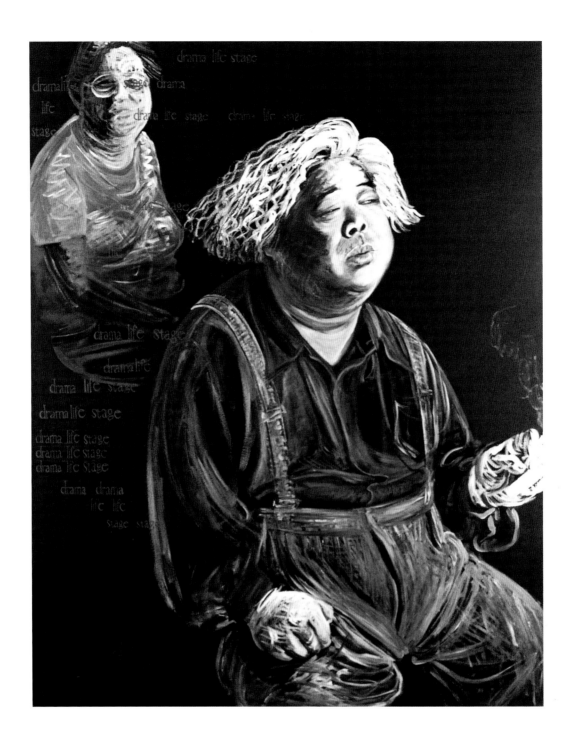

　　绘画是我生活中最重要的一部分，只有在画室里，我复杂混乱的心灵才能得到净化。多年来经常困扰我的便是创作的题材，我画过一部分为某种目的或功利而创作的作品，这使我感到空虚而渺茫。时间的流逝使我更加急迫思考，生命的意义是什么？我以为生命的意义就在于创造一个有价值的人生。

　　以真诚的艺术语言呈现潜藏在当代人精神世界里的那难以名状的情绪及生命状态，是我所追求的目标。由此改变了我过去创作作品前去某个特定地方所作的形式上的体验，而开始从自身出发，观察、体验同代人的所思所想。《平淡人生》系列主题就是在这种情境下产生的。

　　家庭在社会中占有很重要的位置，漫长的人生旅途，营造着很多看上去平和、相似的家庭，而潜藏在人心内心深处的矛盾和精神追求，却很复杂又难以诉说。从家庭看人生，是《平淡人生》系列的具体构思，透过家庭表象所展示的是当代人对精神世界的追求，而不是家庭生活的情趣和现象。我每时每刻都处在转瞬即逝的心灵体验中，其中有的作品是在长时间的观察体悟后才找到了情感表达的楔入点，也有的是在飞逝的、一闪而过的情境下凭记忆印象产生的。

翼　布面油画　190×110cm　1999年　　　　　　　　　　　　　　孙　良

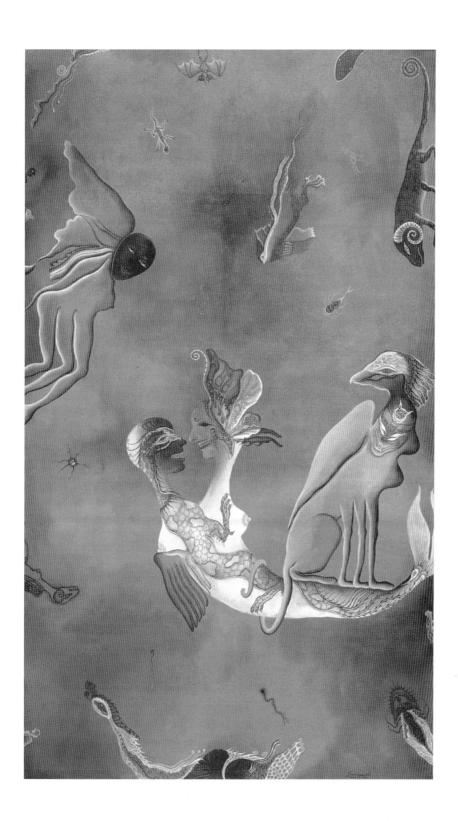

　　想入非非的拼凑、装配、衍生，我们可以从孙良的最近作品发现一条形象演变的轨迹。它们源于孙良的想象，个人符号，对先在图像的转换。这种转换或是具有创造意义，或是公然模仿——它们是些广告形象、摄影、新闻照片、动物图例、插图、画册、模特儿肖像的"衍生物"，它们最真实地体现了我们这个时代遍及一切角落的"互文性"话语方式。
　　将自己的激情与所有的图式残迹，所有的先在形象，所有美术史上的先例一起共舞，这就是孙良的最大贡献以及对当前文化现实的一个最富特点的说明。（吴　亮）

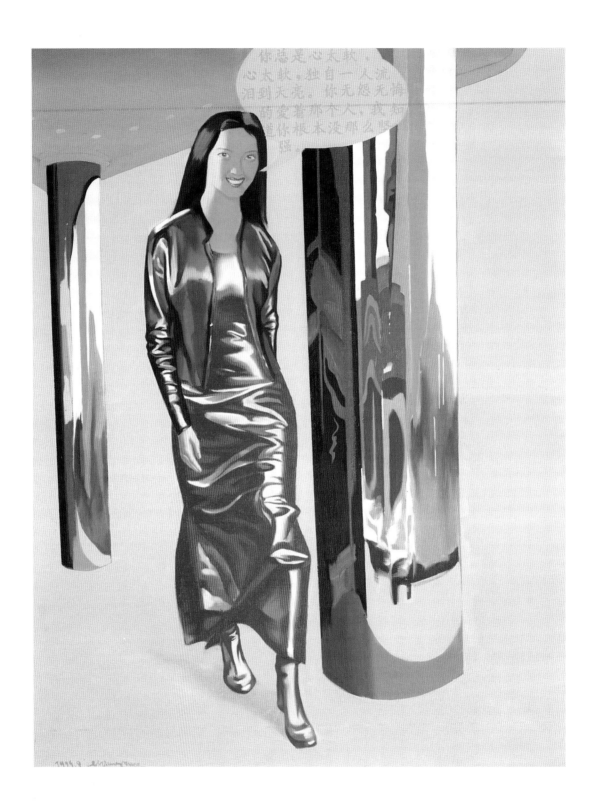

　　作品《词与物 NO.3》是我们视觉经验中既熟悉又显得有点陌生的图像合成。由于人与物全然处在同一种闪烁的质感和金属性之中，人的主体因素开始隐退，物体之间质的炫耀感使之变得更加表面化，流行歌曲"你总是心太软，心太软，独自一人流泪到天亮……"在光与质感的环境之中有点滑稽又如此合拍，更突现了物质时代的表面生活氛围，我们于是会说：究竟是什么使我们今天的生活变得如此轻佻。

女子·果子　　布面油画　130×160cm　1999年　　　　　　　　　　　　　　　　　　　杨国辛

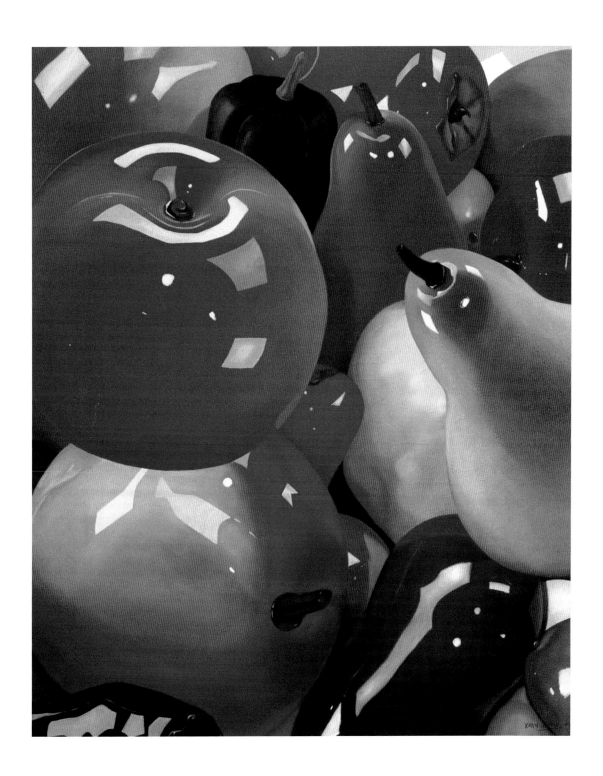

　　杨国辛的作品意在探讨数码化对我们视觉经验的影响，他将一些基本的图像素材进行电脑处理，使它们产生出一种新的质感和空间效果，然后再对处理后的图像进行手工绘制。在杨国辛看来，这一过程具有某种实质性的含义，因为它从本质上混淆了传统意义上虚拟与真实、主观与客观、表现与再现、广告与艺术之间的界线，杨国辛的这些作品具有某种照像写实主义的风格，但由于他在图像生成过程中置入了这种观念主义的认识方式，所以从本质上讲他的作品又是反风格和非物质化的。（黄　专）

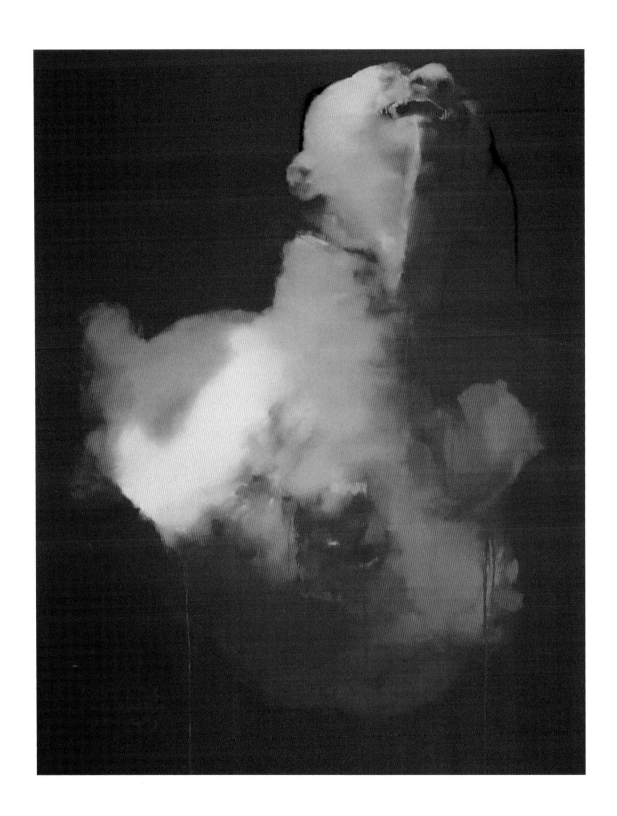

　　我一直对权力抱有一种敬仰和恐惧的心情。敬仰的是它无所不能，恐惧也是如此。我思考的基础，便是人在权力之下的恐惧。之所以选择了恐惧，是因为这个系统太庞大了。像个大机器疯狂运转。权力制造了系统，这个系统在观照社会与人时的不尽人意，让我产生恐惧和焦虑。这种感受的根源是对理想主义过于迷恋。我想作为旁观者，但又承担不起旁观者所承担之轻，毕竟生命是有重量的。人在权力系统的重压下所采取的行为是没有理智的冲动，是这个社会在培养都市病人，我们是心理和肢体遭到创伤的弱者，你若有一颗敏感的心，会觉得这个现实是让你痛的现实。

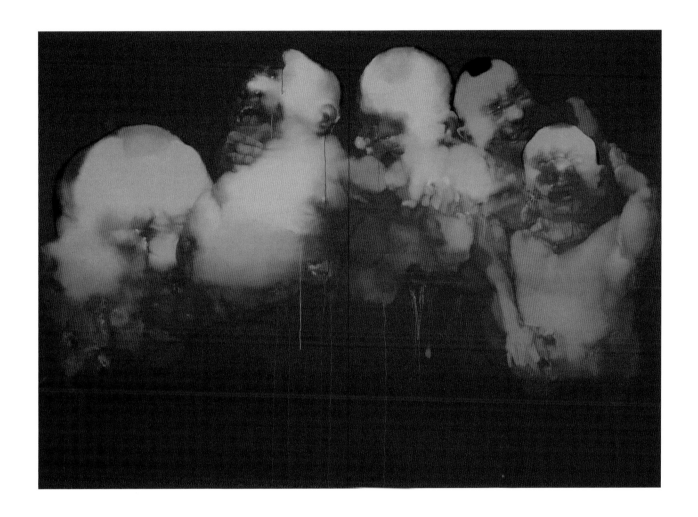

　　杨少斌早期的作品，是把一些英雄人物画得如白痴一样的滑稽，加之背景使用了革命时期的形象——如向日葵、梯田等，显示了作者对那些英雄人物所代表的整整几代人的价值观念的调侃和嘲讽。之后，巨大的头像，处理成被暴力伤害后的形象，鼻歪眼斜，皮肤色彩红肿，尤其是他发展出一种独特表现性技法；即大笔触和稀释的颜料，像中国水墨的泼墨，使整个的绘制过程有"稀里哗啦"声响的感觉，尤其是随着稀里哗啦的绘制过程，在画面中留下了"流淌着的"红中有白的色彩痕迹，像血像泪。事实上，这种表现性的技法形成了杨少斌作品独特的话语因素，恰如其份表达出了那种感觉。即他塑造的仿佛是被"稀里哗啦"暴打了一顿的意象，这个意象也是他的流着血和泪并且疼痛的心灵。正如作者所说的：我的艺术生发的理由是对权力的恐惧；权力像一个盲人和聋子的大机器，疯狂的运转，权力制造系统。这个系统在关照社会人的错综性，让我产生恐惧、紧张、焦虑，有一种想的感觉和不解恨。你会觉得这个现实是让人心痛的现实。（栗宪庭）

被文化诱奸的人们　　布面油画年(42×58)×4cm　1999　　　　　　　　　　吴国权

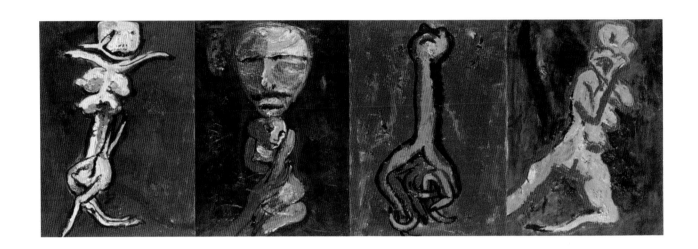

我觉得人类开发文化的热情太高,使越来越多的人主动和被动的被认为自己是新文化的使者,而这些人过多过快的开发,使更多的人再也不能过自己想要的生活。他的生是无奈,死也是无奈。他们在"享受"新文化时怎么总有一种少女被诱奸的感觉。

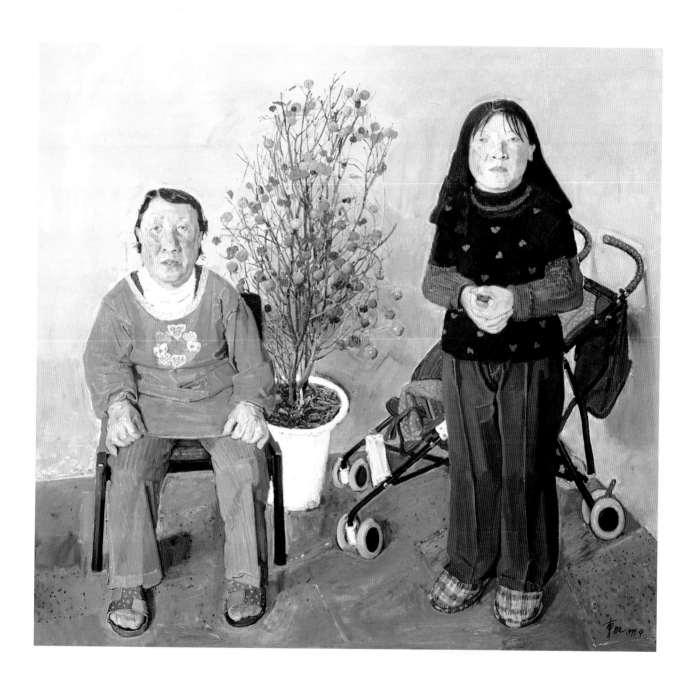

　　画画对于我来说并不是日日相伴，我常常在一段时间里连续画许多画，也常常让调色板干枯几个月，每一幅作品的产生都极具偶然性。画是我生活中的平淡礼遇，凝积现实感受和荡涤油画情境渐渐溶入我的精神理想，在我看来，艺术是对自然的"天机"发掘。我很少关注批评或时尚，只求心灵的宁静与超脱。

　　《远亲》是在我家帮忙照顾孩子的远方亲戚，因此画中的这一老一小是名副其实的远亲。这使我想到农村与城市逐步交融过程中的这一尴尬情节。画中主人翁对各自状态的调整充满了社会的忧虑感和时代的无序性以及微妙的人生情怀。

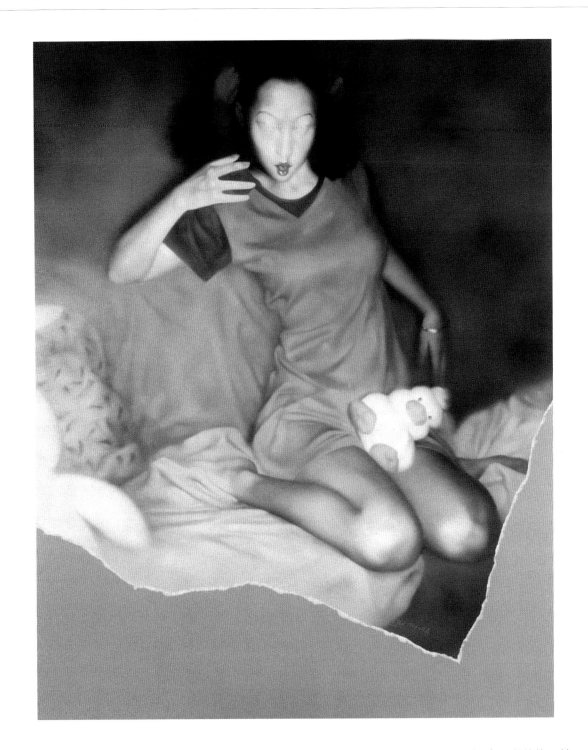

　　何森前些年的画具有极强的表现主义色彩，……人物以男性为主，风格也十分男性化。近两年，他笔锋一转，又柔情似水地画起了女孩。他鲁莽地闯入了一个"她者"的私秘空间，窃视、观望、惊叹于每一个偶然的、瞬间的、无意义的、乃至下意识的、未加任何防范的举动，并将它们不加选择地一一记录在案。在眩晕于这个如梦似幻的"对象世界"过程中，他终于宣布了一个伟大发现：在这个从未被探知过的神秘空间，在这个弥漫着青春气息和生命骚动的"对象世界"中有"我"的存在。甚至可以说，这些女孩"体现了男人的所有心境。"惠特曼曾把女人誉为男人"身体的门户"，"灵魂的通道"。或许正是这个原因，男人才从女人身上发现了自己，又通过女人实现并升华了自己。这也就是他们为何总要把目光移向他们的原因。

　　何森的画像是一张张偷拍下来的镜头，将她们在极度放松状态下的一举一动记录下来，公之于众。在这种情况下，那些偶然的、瞬间的、无意义的、乃至下意识的举动便都有了"意义"，它构成了男人的一道"风景"，满足了男人偷窥的欲望，带给男人无限的遐想。

　　……站在男性本位的立场上去画女性，女性便被客体化为一个"欲望的对象"，作品也难免成为女性主义批评的"靶心"。但不管怎么说，何森还是通过这些"女孩"真实地袒露出自己作为一个男人的"所有心境"。（贾方舟）

五角星　布面油画　130×130cm　1999年　　　　　　　　　　　　　冷　军

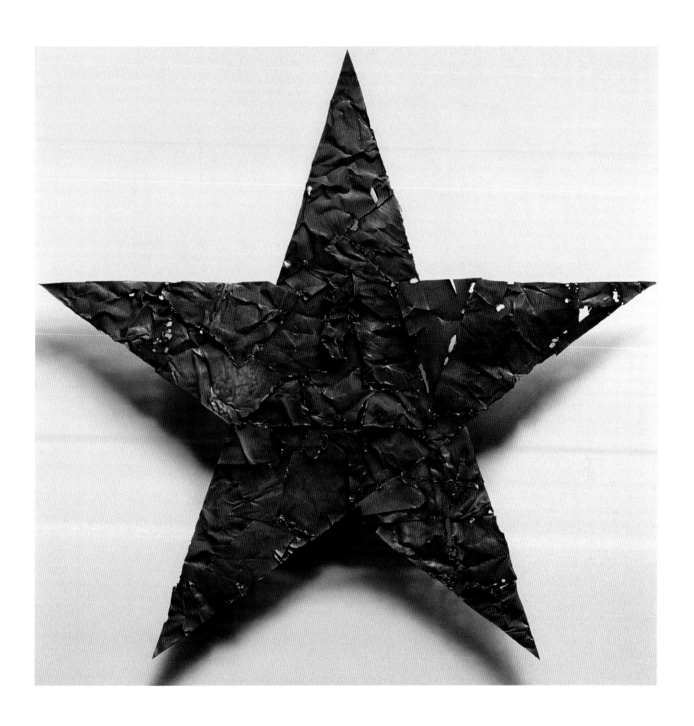

　　这是传统意义上的一个"铿锵"的名字，一个庄严肃穆的符号，平稳的"大"字般的结构酿含智慧，放射着人间正道的光焰，她代表了人类追求真理、幸福、和平、善良摒弃和抵制邪恶的精神力量，是勇敢、顽强、坚韧不拔、自强不息的象征，是理性、科学、正义、道德良知等形而上的崇高理念……基于以上的理解，结合本人一贯的思路，将其"物质"化的再造，其意义因而产生，并随其"物质性"演化而演化，观者从中可见仁见智。

王蒙双页　　布面油画　70×50cm　1999年　　　　　　　　　　　　　陈丹青

　　在当今图像时代，艺术家成为转换媒介，在历史与画布的双重平面上，这转换媒介似乎是超然的：往来古今、出入自由、无前无后、无我无他、物我两忘。在丹青的作品中，古人的"国画"，变成了布面油画；机器印刷的复制品，变成了人工手绘的写生原作。他画的是印刷品，根本不是山水画，丹青自己说：这些画是我画(动词)的，又不是我的画(名词)，我在画"画"与"印刷品"、"画"与"画家"的关系，是一种暧昧的、有待了解的关系。

　　丹青的命题，不同于马格丽特的悖论式的命题。后者画了一个烟斗，然后郑重宣布这不是一个烟斗，因为那只是表象。将丹青的画误读成"古董"的人，也上了表象的当。禅宗偈语说：你能以手指着月亮，但千万不要将手指误认作月亮。丹青的绘画试图系统地击破任何对图像世界的视觉武断，使表象同时具有超越表象的内涵。照他的说法，古代大师并不在意真山真水，而意在"山水画"，丹青则不在意"山水画"，而意在图像与复制品之间的视觉差异。是他在"画画"，还是画在"画"他？丹青与古代大师一样，关心的不是"个人风格"(非个人化、非风格化)，而是绘画所蕴涵的种种"问题"。(章　末)

复述遗言　布面油画　40×32cm　1999年　　　　　　　　　　　　　　　　　　　陈文骥

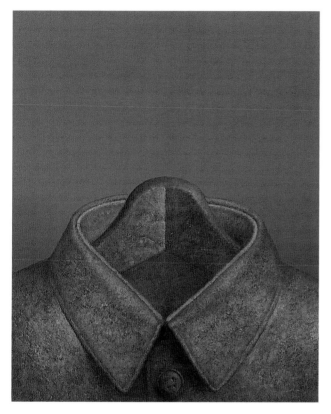
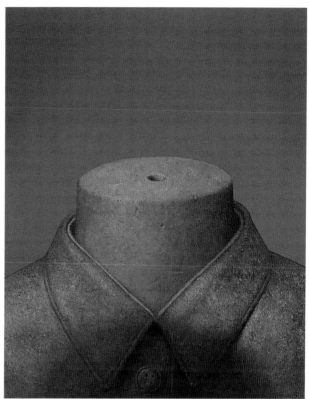

　　陈文骥的《复述遗言》给人一种更深入的印象。这不仅表现在技法方面，同时也更主要地表现在作品所呈现的"现代性"观念方面。此时仅描绘对象显然更加单纯，更为寻常——一件衣服而已，技法依旧是写实性的，但如此的丝丝入扣。以至于使观者有一种企图触及的欲望。但背景却异乎寻常地被纯化为一个扁平的空间，一切似乎被压缩、凝聚形成一种样式的经典。但画家同样并不满足于如古典艺术家们精心维护着的这份经典，事实上，在样式的表象背后，陈文骥却在制造自己的观念，而颠覆着这份经典。这是一种似是而非的关联。陈文骥一方面要求观者在面对作品的时候，能够竭力串联起各自日常的经验，同时画家也意图唤起观者发自内心的自主意识，即他要求观者在现实生活与精神经验两个层面穿行、自省而取得真正的觉悟。基于此，陈文骥的作品反而脱离了表面的写实而成为现代艺术的标志。它不断催促我们，当下的我们，时刻准备面对复杂的情态而作出反应，或者为这种准备而准备。这或许正是画家对"现代性"的适当诠释吧?!(赵　力)

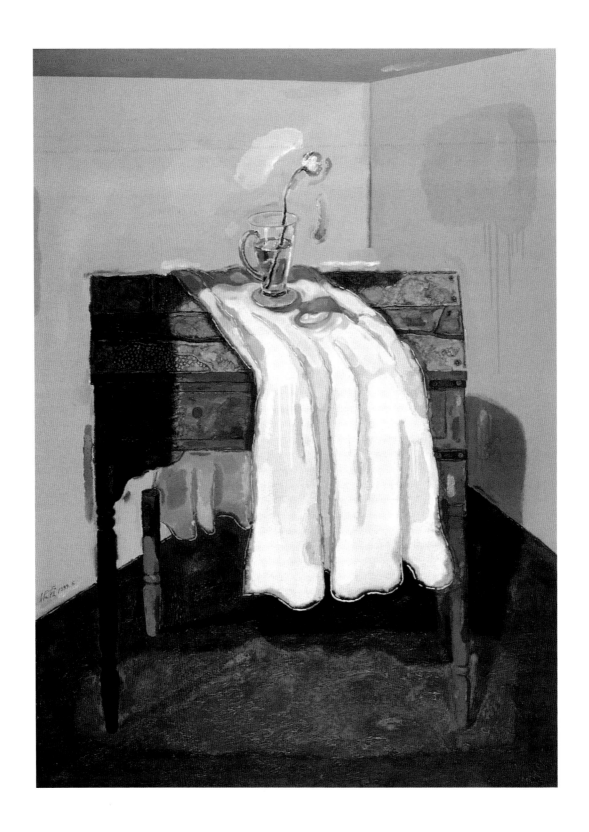

　　一只玻璃杯，一块衬布，很难说清楚这些再普通不过的东西因何吸引我。面对这些朴素又简单的道具，它能使我把许多往事、许多片断联系起来，逍遥在这短暂的停留之中。一种对时间的情怀的叙说及色彩所能表达出来的魅力，驱使着我不厌其烦地在这恬静的气氛中，舒展我对它们的衷爱。使我不停地体会着从生活中来，却又与我们保持某种距离的孤寂、安祥和高尚的特殊感受。画面中灰、白、红、黑支撑着它的庄重和大度。我在这些色彩中尽情地寻找着它的生机和我的欢乐。这也是我个人对于理想和现实之间的释解。

女浴室　　布面油画　140×90cm　1999年　　　　　　　　　　　　　　　　　　　　　奉家丽

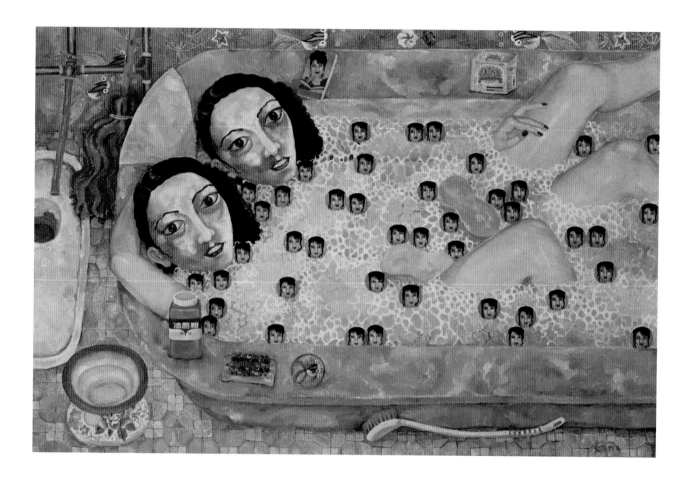

　　奉家丽的《女浴室》系列作品显然是从1997年前后创作的《闺阁》过渡而来。在这一作品中，女画家保持了《闺阁》中对于时髦的青年女性善意的讽喻，而增强了女性日常生活中细腻、丰繁而又陌异的感性表现，所有道具式的物象都变为驾御娴熟的情色符号，以往面具式的面相容颜与变幻的水花、水泡相互映衬，而更加富有超现实的写意韵味。尔后，她画在竹编材料——簸箕上的同一题材的作品，开辟出油画脱离画布的变革途径，意在表明女性与自然的文化并联，从非本质的女性主义观念，重新确认女性的本质，间接地表达了当代女性普遍的文化身份焦虑。（萨　莎）

丘处机发功来　石墨、炭素、茶水、丙烯、画布　111×111cm　1999年　　　　　　　　季大纯

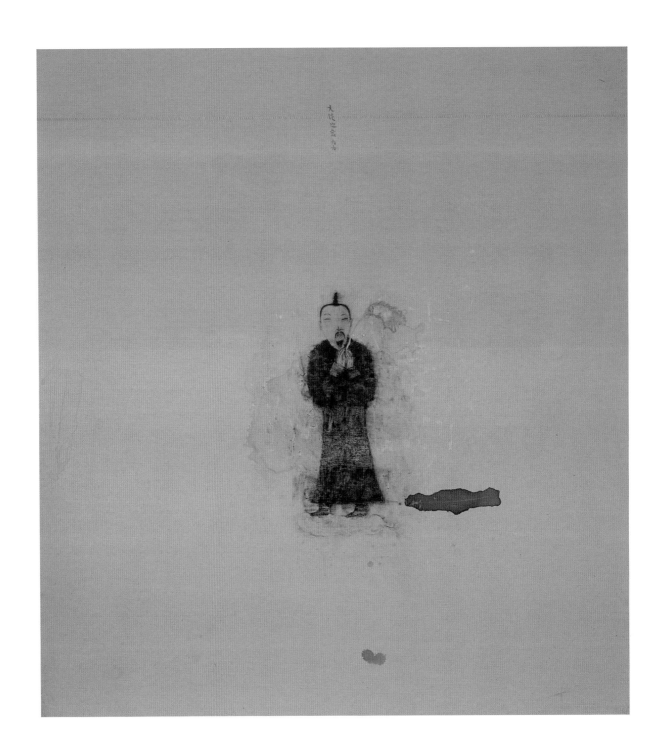

　　季大纯1968年出生，1989年进入北京中央美术学院学习。整个学习期间，季大纯正好经历了不知是"伟大"或"平庸"的最为激烈的时期。但他更多得以一种无知者态度避开选择，却用丰富的感觉感受着"伟大"与"平庸"的戏剧性交融。季大纯的兴趣从一开始就不在画外，他在画布上实现着他的规划，"伟大"与"平庸"都成了一些最微小的抽象感觉，成了游戏中所必备的"正"、"负"双方。季大纯试图发展一种最微小的毛细血管的感觉来控制现实伦理精神与思想，以此想保持住自我的连续性。推而广之，这种连续性将发展出中国当代艺术的"中国当代艺术性来"。（冷　林）

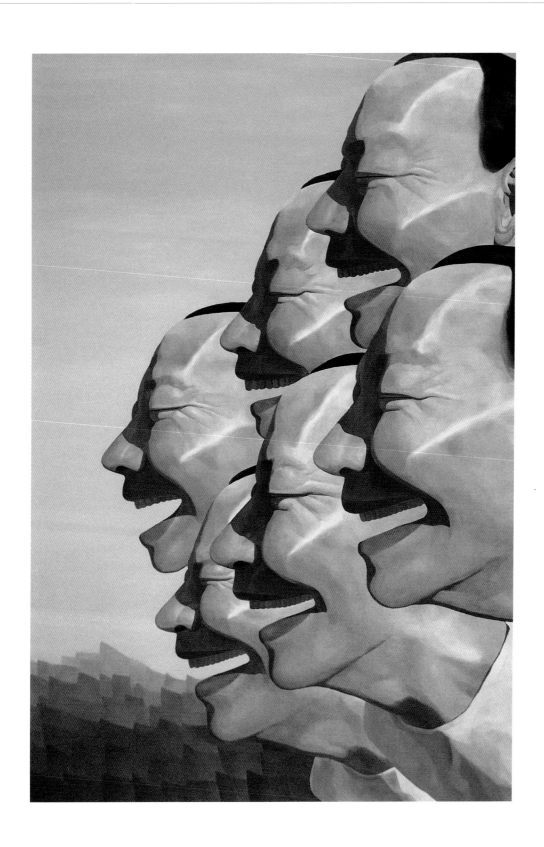

　　"傻笑人"是岳敏君绘画世界的突出标志。作为一个符号化的片断，"他"被机械地、模式化地重复，如同工业机器制造出的标准化产品，一个个都咧着同样宽阔的大嘴，露着同样洁白的牙齿，傻呵呵地痴笑着。"他们"成排成列，或正或斜、或俯或仰、颠来倒去地铺陈着，挤得空间满满实实，给人一种飘浮、晕眩的感觉。无笔触的薄画法，粉脂般柔艳的色彩和图案化的投影块面，以一目了然的商业招贴画似的明快感，进一步强化了"重复"视觉形态的刺激性。

　　（吕品田）

勇敢的奥迷君　　布面丙烯　90×90cm　1999年　　　　　　　　　　　张　弓

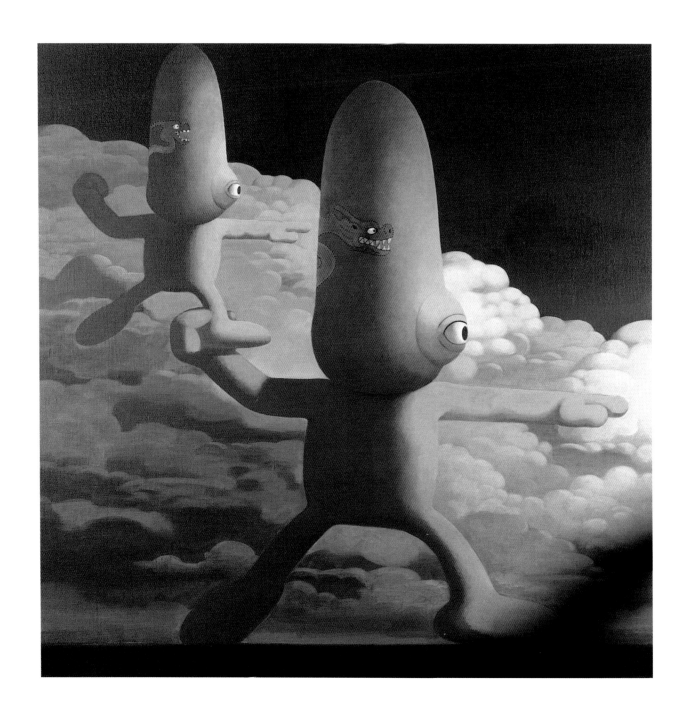

奥迷君面对明天，抛出了自我真情。

放大的道具之一　　布面油画　190×260cm　1999年　　　　　　　　　　　张小涛

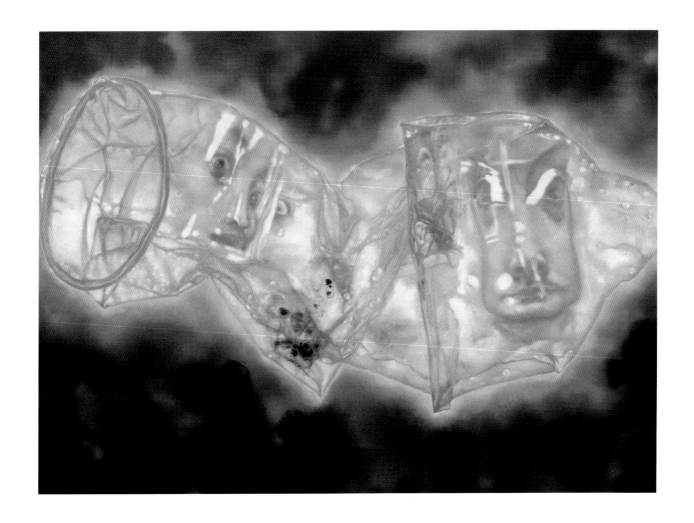

　　其实童年的经历就像是一种投影映在你的记忆中。在不眠之夜里，你会想到他们的声音、颜色、气味……他们定会对你的未来产生影响，并且唤醒你。或许人的一生都受神秘的力量所操纵，当此时此刻的经历与过去的记忆相交叉重叠时，你置身于其中，远近的时空关系同在一个平面里、同在一个离奇的视点，如透过钥匙孔里看到一个完全私密化的世界，构成了一个离奇的图像空间。虽然是荒廖的、虚构的，但对于我的内心来说，他们与我的现实经历同等重要！这是一种心理上的真实，在这些关于记忆的虚构影像中，我置身其中甚至相信它们的真实性与合法性！现实很破碎，在虚构的影像中却很完整。关于种种记忆的重新整合，有一种心理学上的自我治疗。我希望自己能摆脱曾经的紧张与焦虑、自闭的阴影，快乐地面对生活，但我又无法完全摆脱这种记忆……《放大的道具》其实正是放大我曾经和此刻的种种精神历程，我希望在自己的工作中能表达这种饱含着泪水的个人记忆，对痛楚、快感、美感交织的刻骨铭心与沉醉……而非失忆。因为记忆带给我们的不止是痛楚，更多的是再生的勇气和信心！

　　在坚韧的每一天里：在卑鄙的阴影里；在膨胀的镜面里；在射完精子的空虚里……一切都充满着幻像。在模拟的场景中去表达难以言表的生命体验，在浅表而快乐的世俗生活中，人与人之间都需要一种距离和想象空间，少一点真实多一点诗意和浪漫，彼此远一点，再远一点、再近一点，远了就会有美感，有了美感就有快感，有了快感就会暂时忘记痛感……

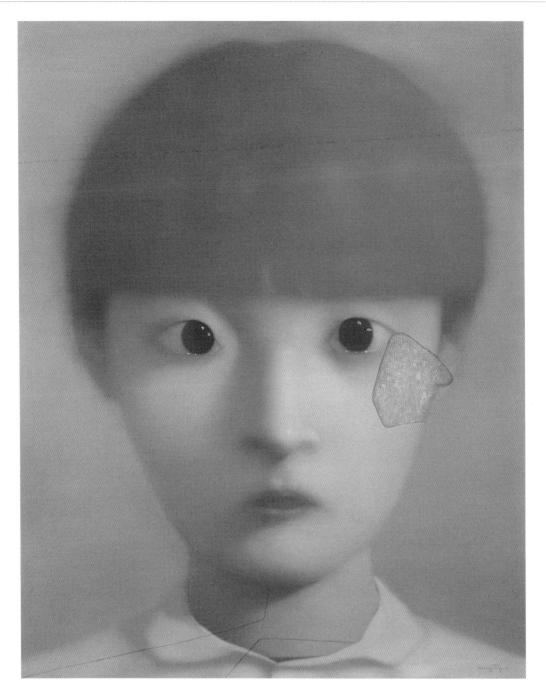

　　我的艺术感觉一直比较倾向于某种"封闭性"、"私密性"。一般来讲，我总是习惯于"有距离地"去观察和体验我们所处的现实，以及我们所拥有的沉重的历史。这样讲，并非意味着我要试图去接近一个"愤世嫉俗"的遁世者，也许这完全是自己的性格和气质的原因。我常常下意识地要站在事物的背面去体验某种隐藏于事物表层之下的那些东西，那些被人称之为"隐秘的东西"。比如人在冥想时的状态，对我来讲是最具魅力的时刻，也许由此注定了我不可能成为一个关注重大社会问题的"文化型"艺术家。更不可能成为某种"科研型"的样式主义者。我总是习惯将艺术与"生命"、"心灵"一类的概念联系在一起，相信直觉胜于对观众的探索，依凭体验胜于借助知识，注重情感而又仰慕理性的光芒，它们总是要在自己的判断中起作用，使我的艺术感觉常常会以某种"内心独白"的方式流淌出来，无论是从早期的"梦幻系列"到"手记系列"，还是到目前的"家庭系列"，我都会自然而然地离不开那种"内省"和"私密"的基调。我个人认为这种东西是很重要的，因为艺术应当体现出一个人所特有的气质。我总觉得，艺术首先应当是个人的，然后才是公共的。当然，如果你进入了历史，艺术又再次成为个人的。对我而言，艺术首先是体验式的，它的决定因素取决于一个艺术家对某一类语言的偏爱和执着。"当代性"和"前卫性"不应当成为一种对立于个人感觉的文化判断，这中间包含着一个艺术家对当代文化的投入状态和体验深度。记得曾在一本书中读到英国实验艺术家爱德华多·保罗兹说过的一段话，对我很有启发："一个人很容易获得正确的想法，但却选择了错误的方式，或者有正确的方式而缺乏正确的想法。"我想，我们没有必要在我们的工作展开之前去假设一种所谓"当代性"、"前卫性"的标准，不论你从什么样的角度出发，最后的问题还是要落实到一种方式上，落实在作品上。

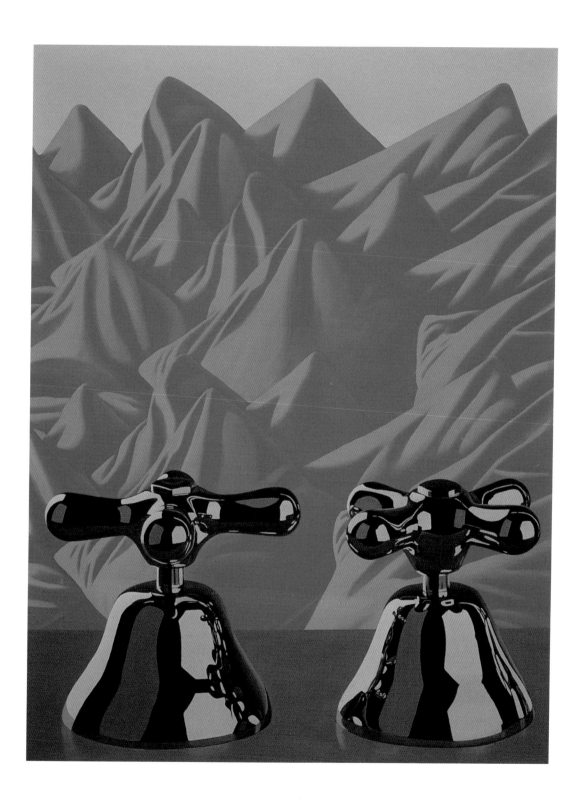

　　在近来的作品中，袁晓舫不厌其烦地精确描绘我们的日用产品和植物，使它们产生出一种时髦的光泽效果和装饰意味，最后甚至使它们变得抽象起来，他的作品有一种杰夫·昆斯(JEFF KOONS)的物质主义态度，虽然它并不像后者那样玩世不恭，它力图通过对生活极端物质化的刻划来影射我们雄心勃勃的物质目标后的空洞感。（黄　专）

尴尬图——桑拿房里的纹身男人　　布面油画　175×145cm　1999年　　　　　　　　贾涤非

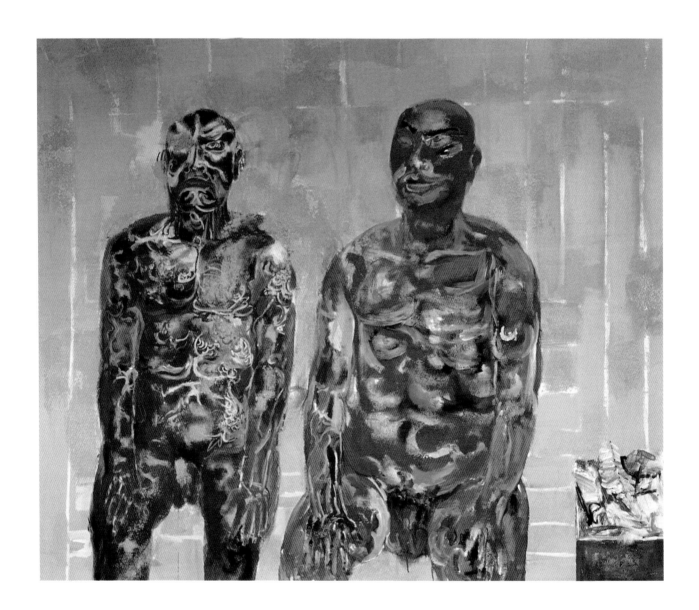

　　艺术史上的表现派，不仅是一种风格和体裁，更是一种历史文化倾向。与许多以表现性见长的画家相仿，贾涤非也通过夸张、变形和象征手法，强调个人的内心感受而减弱画面上自然形象的描述性成分。这种倾向使他的艺术脱离传统的学院规范而自成一家。但与欧洲表现主义绘画不同，贾涤非对神秘的生命力的倾心却使他的绘画具有明朗而非阴郁的气息。因为现实生活在他的内心激发的不是悲观、绝望的波澜，而是纷乱、彷徨中的无限生机。现代人正是在这种近似荒诞的多样性、复杂性中，保持着文化、精神的继续生长。（水天中）

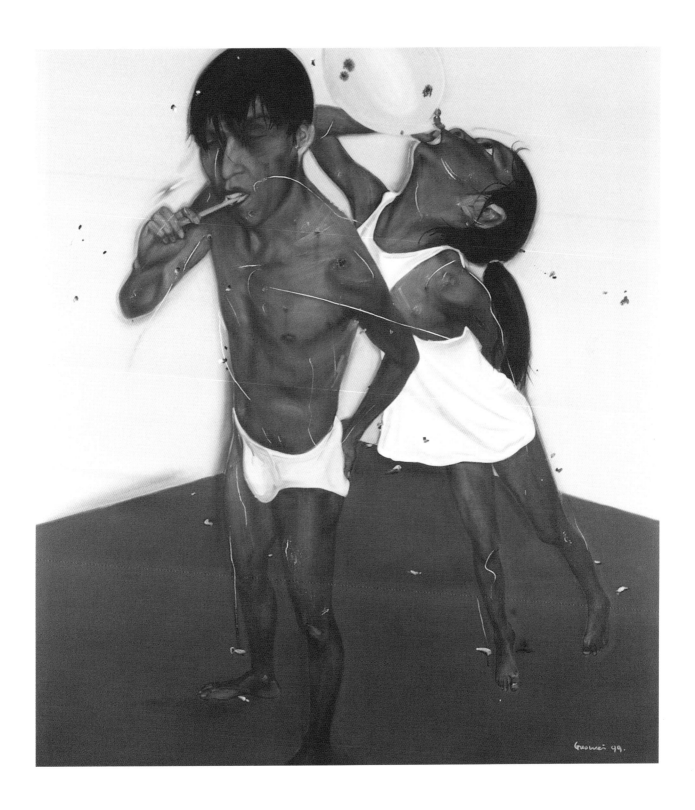

熟悉的生活习俗被限定在一种既运动而又几乎停滞的凝视之中。（钟　鸣）

沉浮　　布面油画　160×150cm　1999年　　　　　　　　　　　　　　　　　　　　郭润文

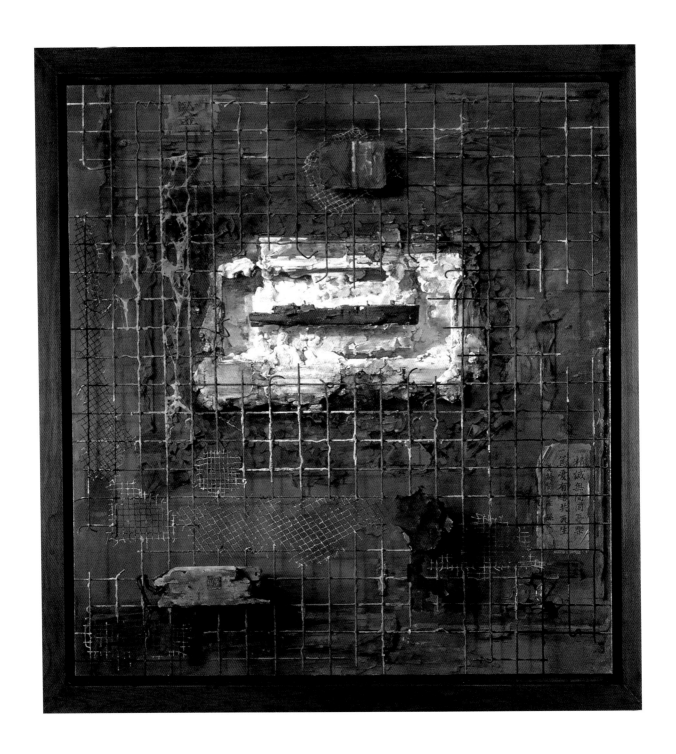

　　很显然,《沉浮》的意义类型是象征性的,但它使用的象征手法既不同于古典象征主义,也不同于现代象征主义,它既不是通过以此物喻彼物、或以典型喻一般的图像象征,也不是以抽象或幻觉性符号隐喻感觉、情绪的图像手法,相反,它对历史的象征是通过创造矛盾性的风格关系来完成的,或者说,通过上述的风格反差来完成的,这种反差也许表明作者希望以视觉的方式,而不是仅仅以符号的方式赋予"沉浮"这一历史主题以双重含义:使它看起来既像是一种历史的祭奠,又像是对历史的一种当代审视。一方面它通过古典主义均衡、理性、逼真的原则使历史符号获得了某种史诗般的效果,而另一方面,它又力图使这种历史的象征具有某种超越时空的品质,历史不再是一个封闭和凝固的意象,它开始变成一种和我们的视觉和心理现实有关的叙述,一种开放和多维的结构,应该说,这种风格反差和矛盾关系不仅没有削弱作品对历史理解的深度,反而为这种理解赋予了某种当代的品质。(白　荆)

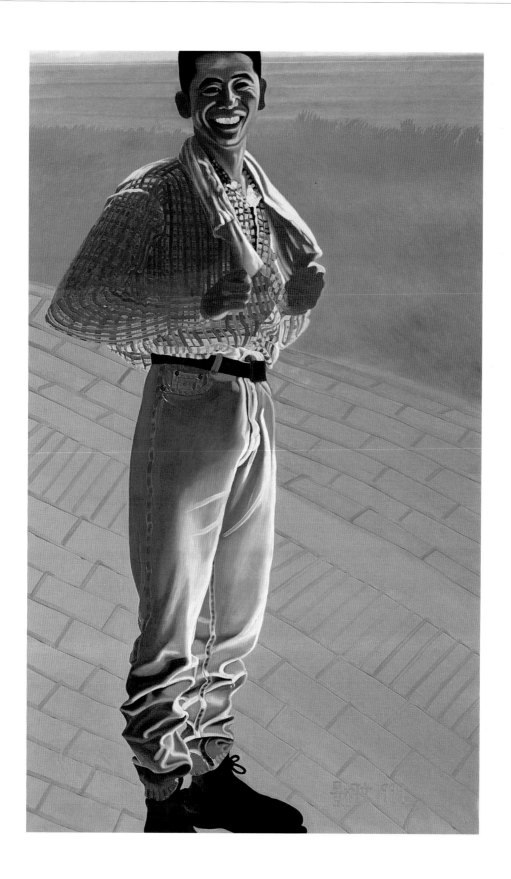

　　景柯文专注的收集着身边的历史痕迹，并通过这种方式表现了个人的青春感受和一种人文关怀，他饶有兴味地去发现个人成长的历史，然后以正剧的姿态把个人意义的关注放进了对历史的体验之中。
　　生活在新现实生活中，景柯文在当下青年人的语境中去叙述着历史，语言直接简洁，作品更具亲合力。（舒　理）

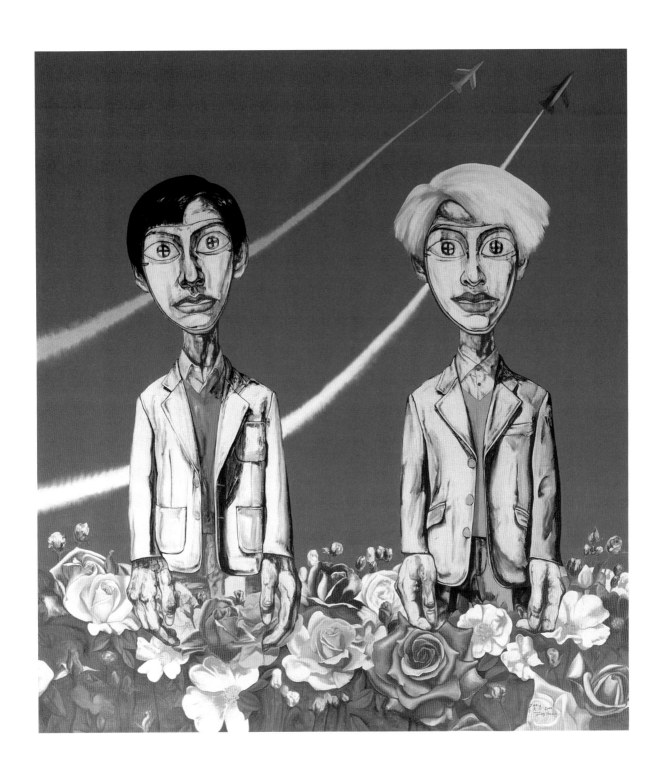

　　曾梵志以"假面"为标题的系列作品是针对人的矛盾状态而创作的。这与他所一贯关注的人的生存、现代文明与人的本性关系这一主题紧密联系在一起。面对受制于工具理性而造成人与人之间的隔膜和现代人的内在价值的不断丧失，面对大众媒介文化在喧嚣的城市中过量的呈现，曾凡志以一种批判、讽刺的现实姿态直面和逼近那些茫然的、可爱的抑或可悲的都市人的生存本相。（冯博一）

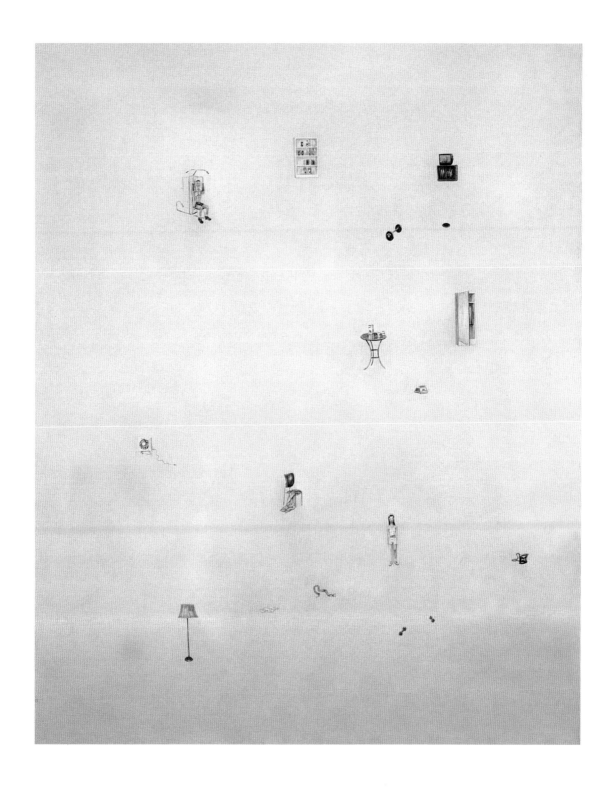

　　曾浩的作品大多以随意选择的特定或非特定的时间数值命名，与画面给人的片断感相适应。被提及的某一日期和时刻象征着日常生活中寻常与特殊的暧昧关系。在这里时间的意义在于庸碌和神奇的双重状态的日常生活化。在日益走向物质主义的今天，曾浩从自我的角度发现并指出了这种状态的真切和固执，并用他敏锐的视觉感受加以把握，进而将自身存在的矛盾或同一的体会完整地表达在画布上。这样，被现实世界的种种意义和无意义充塞的时间和空间就在曾浩的作品中完成了转化和重构。这种对现实的涉及和参与使得现实世界在曾浩的作品中处于临界状态。曾浩的这种演绎代表了当代艺术的一种新的价值所在。（张　离）

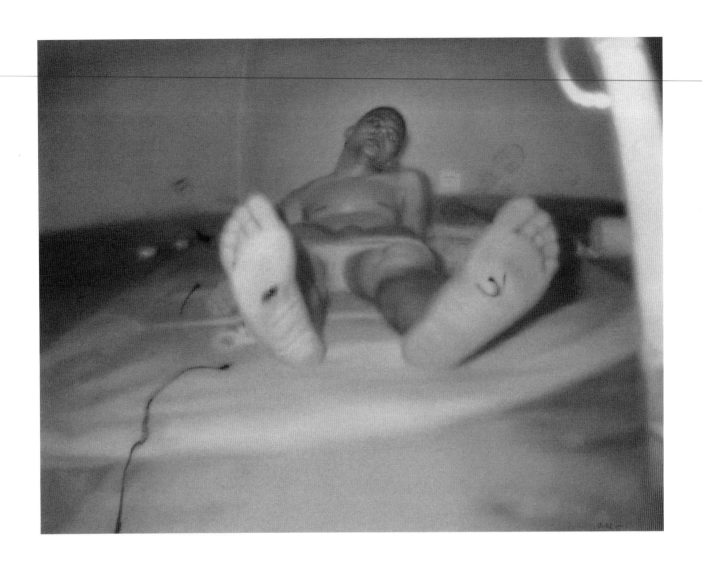

　　可以认为我的近期作品是关于阅读的练习，但准确地说是关于视觉印象的心理学问题，John Cage 告诉我们要注意日常生活的内容，一个包容的而非排斥的对观念和敏感性的关注，它听起来好象是一个漫不经心的官能主义者的声明，但我知道它在今天的意义。

　　在今天，一个问题是也许我们已经适应了各种视觉图像(摄影、电影、Vedio、印刷品)的结构和阅读方法，也适应了各种美学的、假设的、现实主义，借助电视、电影、摄影的体验来替代了我们亲历的经验世界，也许我们已经开始了一场视觉的美学革命。

　　在少年时代的夜晚，我常常想到 Hitchcock 的影片，于是我害怕，但细想起来我不知害怕什么，是某个情节吗？不知道，以致于我在长大之后永远都能记住那些令我害怕而且深刻的场景。这个印象告诉我，一个场面最令人深刻并且重要的因素是你能从中获得多少象征提示，而且通过怎样的方式疏通了你的第六感觉，这是我感兴趣的东西。因此，在我的作品里我认为有二个重要的因素，它们构成了我的语言结构。一个是绘画是一种单纯而归纳的色层配合关系，这个因素使它们相互发生作用，绘画的图像是提示性的，跟你心里的色彩和它们的意象有关。另一个东西是我的作品是摄影的一个象征，是那些镜头的希望，但不能现实的愿望，我甚至用了类似它们的手法，这是一种冒险，一种向"触觉"和向平面化意义的挑战，是对并列语汇的讯讽。只因绘画身份的特殊和它那有关综合经验的复杂修辞，才使它更强烈和固执地闪耀着迷人的美学光采。

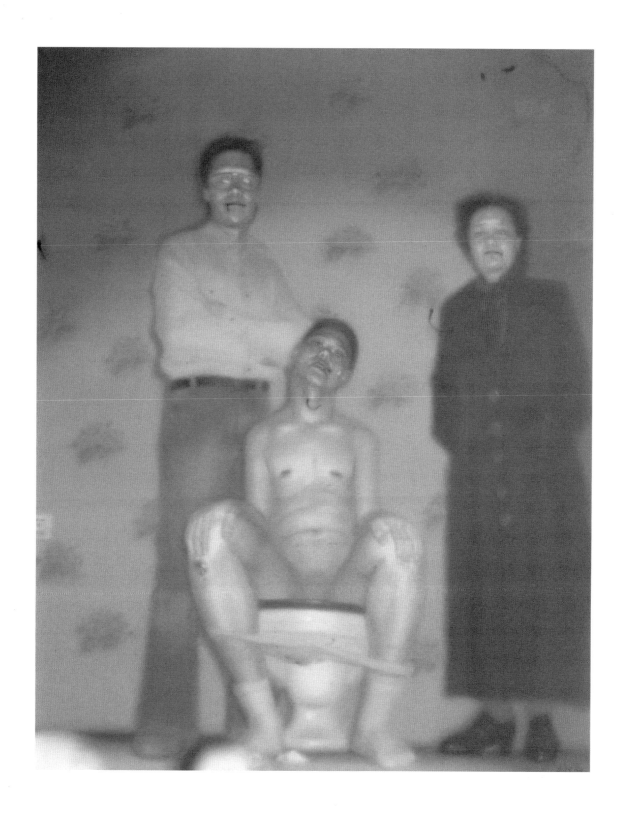

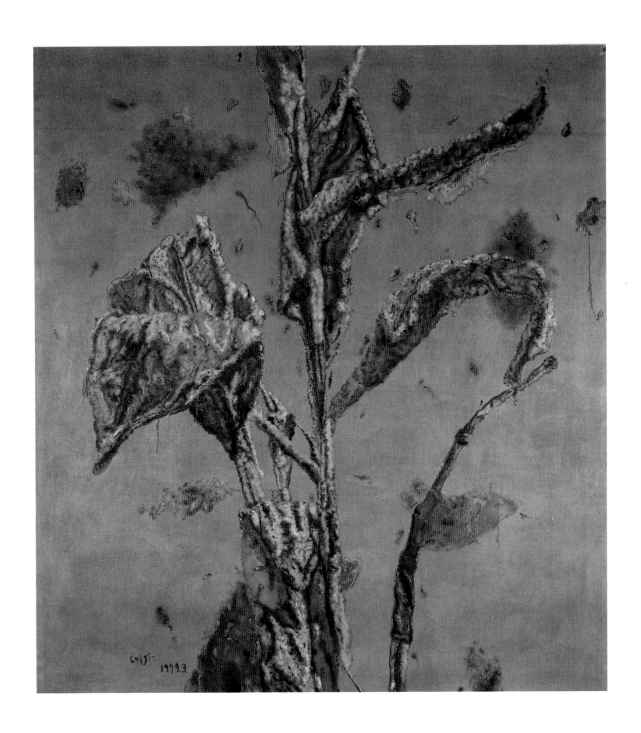

　　对我的绘画有实际影响的就是那些自然的水迹、斑痕和我家乡古老建筑上的雕花、窗格子之类。水迹干了以后就有了它自己的痕迹，于是很诡秘。一个普通的窗格子密密麻麻的让人感到它的一种不厌其烦。它好像能够把你的所有的注意力都吸引进去。我想这些东西比我喜欢的画家如梵高、丢勒给我的影响更重要。

　　偶然在一堆乱草中有一棵干枯的芭蕉树，大片的叶子包裹着树身，一种似肉红色的肌肤。原来的绿色完全没有了。可眼前枯萎的形和色却紧紧地抓住了我。那根、茎、叶片里仿佛还残存着呼吸，这是一瞬间的一种无名状的感触。过去了一段日子，先前的这种感觉时时包围着我，时时晃动着。有一天，在100×100cm的画布上，我开始触动了那一笔，一种突如其来的快感，似乎是我早已熟悉的东西，粘稠的颜料像一股灵液在画布上侵蚀、蠕动。画这幅画的时间是1990年。红色叫我着迷。在这个色域里，我的画笔分外敏感。这是一种内在生命的需要，它完全支配着我的感受。有一种永远捉摸不透的东西。

　　画画对我来说就像在绣花、在编织一件毛衣一样。

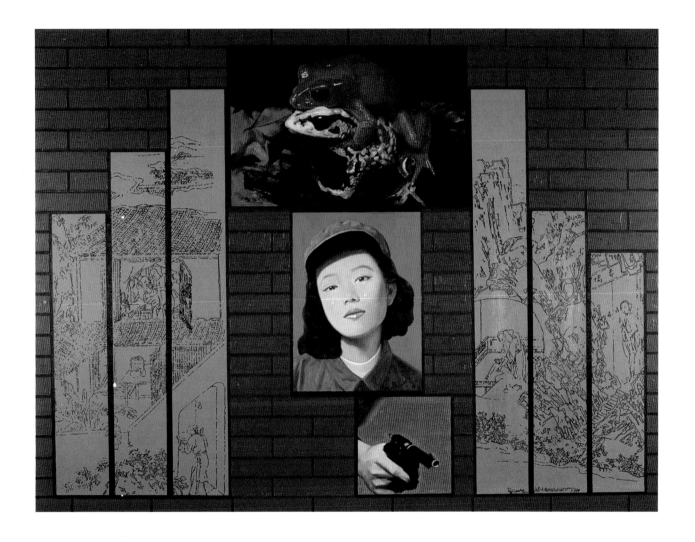

　　这里有几点值得我们注意：其一、古代通俗文学里的性和今天商业语境里的性，都充斥着共同的社会观看方式，即男人看女人，而女人总是作为被观看者。不论魏光庆是在什么样的意图下呈现这个问题，但这问题在中国文化语境里的特殊性的确有着不同于西方人的内涵；其二，突出和强化了"墙"的隐喻意义。《红墙》在此是一个时空的屏幕，通过墙上的图像，强调了某种非个人所能把握的历史的力量。假如说，《红墙》系列作品，在1997年之前偏于当代性与传统文化的纠结方面的话，那么像《英雄·美人》等作品便从偏于传统而转向偏于当今。（马钦忠）

《中国油画20年述略》附图

王　亥 《春》 油画 1979年

姚仲华 《啊！土地》 布面油画 94×180cm 1980年

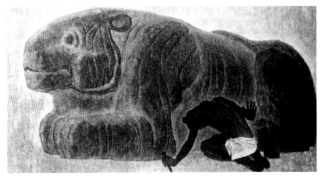

张宏图 《永恒》 布面油画 1980年

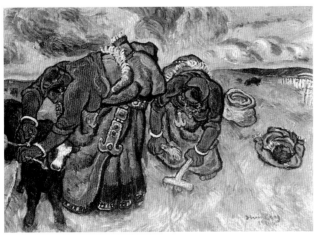

张晓刚 《暴雨将临》 纸板油画 80×100cm 1981年

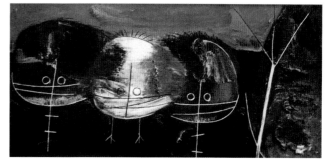

李　山 《混沌》 油画 1983年

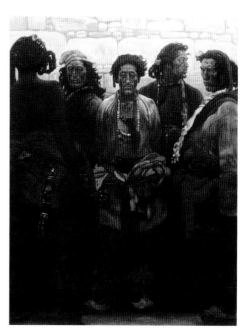

陈丹青《西藏组画——康巴汉子》布面油画 120×102cm 1984年

戴士和 《七月的雨》 油画 40×55cm 1984年

马　路 《1984至1985年关于家用冰箱运输情况的报告》 油画 1985年

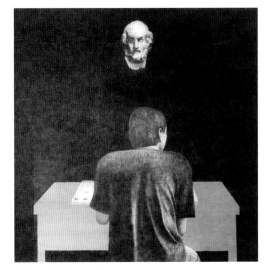

谷文达 郭 桢 《盲人的智慧》 油画 199×199cm 1985年

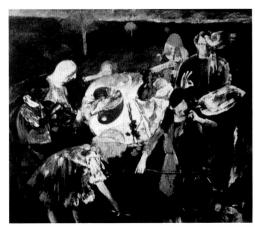

俞晓夫 《孩子们安慰毕加索的鸽子》 布面油画 160×169cm 1985年

夏小万 《超自然》 油画 75×107cm 1985年

周春芽 《骑马走过的山寨》 布面油画 100×110cm 1986年

张培力 《休止音符》 油画 180×150cm 1985年

张　群 孟禄丁《在新时代——亚当和夏娃的启示》布面油画 197×165cm 1985年

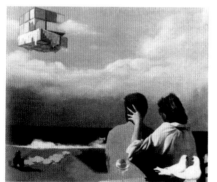

杨迎生 《被背影遮住的白鸽子与正在飘逝的魔方》 布面油画 1985年

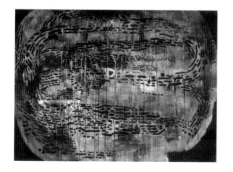

余友涵 《作品》 布面油画 1985年

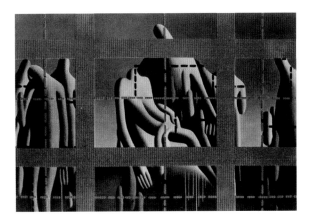

王广义《红色理性——偶像的修正》油画 119×176cm 1987年

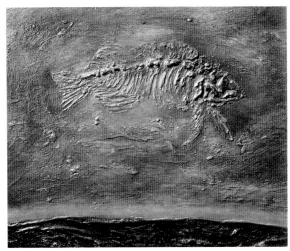

尚 扬 《往事一则》 油画 30×39cm 1987年

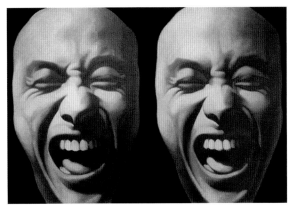

耿建翌 《第二状态》 布面油画 132×170cm 1987年

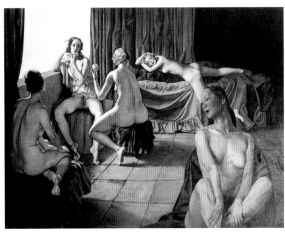

刘 益 《我讲金苹果的故事》 布面油画 160×200cm 1988年

王友身 综合材料 1989年
《人像系列8号》81×60cm
《人像系列9号》81×60cm
《人像系列14号》65×50cm

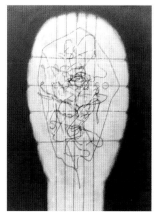

夏小万 《山上的精灵》 布面油画 60×80cm 1989年

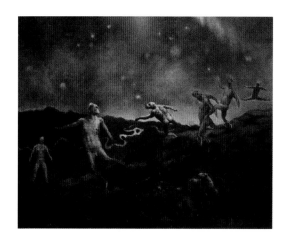

张晓刚 《浩瀚之海》 纸板油画 55×79cm 1989年

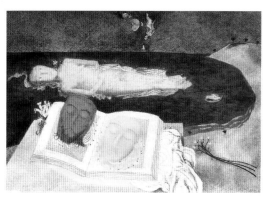

曹 力 《村姑》 布面油画 40×45cm 1989年

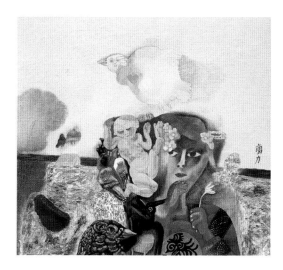

钟鸣《他是他自己-萨特》布面油画 110×170cm

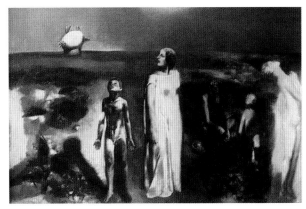

张健君《人类和他们的钟》油画 220×340cm

丁 乙

　　1962年生，1983年毕业于上海市工艺美术学校，1990年毕业于上海大学美术学院，现任教于上海市工艺美术学校。

马保中

　　1965年生于黑龙江省讷河市，1987年考入美术学院油画系。现为职业艺术家。

王玉平

　　1962年生于北京，1989年毕业于北京中央美术学院油画系，现任中央美术学院油画系讲师。

丁 方

　　1956年7月29日出生，现为职业艺术家。

广廷勃

　　出生于辽宁大连，满族。毕业于鲁迅美术学院。现为辽宁画院专业画家。

王怀庆

　　1944年生于北京，1964年毕业于中央美院附中，1969年毕业于中央工艺美院，1981年毕业于中央工艺美院研究生班。1987年至1988年为美国ocu大学访问学者。现为北京画院一级画师，中国美术家协会会员，中国油画学会会员 。

于振立

　　1940年3月生于大连金州区，农民出身。自幼习画。1968年毕业于大连师范学校美术班。1989年结业于中央美术学院油画研修班。其间，曾接受鲁迅美术学院众先生指导。先后在博物馆、文化馆、群艺馆供职。

王广义

　　1957年生于中国哈尔滨市，1984年于浙江美术学院油画系毕业，现为职业艺术家。

王向明

　　1957年生于浙江吴兴。1982年毕业于上海师范大学美术系并留校任教至今。中国美术家协会会员、上海油画雕塑院画师。

王衍如

女，1974年10月生，1997年毕业于湖北美术学院，现任职于《知音》杂志社。

韦尔申

1956年出生，哈尔滨人，1977年考入鲁迅美术学院油画系，毕业后留校任教，1985年考取本院研究生，毕业获硕士学位。现任鲁迅美术学院院长、教授。兼任辽宁省美术家协会副主席，中国学术家协会理事。

毛旭辉

1956年生于四川省重庆市，同年9月随父母移居云南省昆明市。1982年毕业于云南艺术学院美术系油画专业。1983年调入昆明市电影公司任美术师，从事绘制电影海报的工作。1993年留职停薪，成为自由职业画家。1996年在云南艺术学院美术系油画2工作室任教（聘任）至今。现为云南油画艺术委员会委员。云南油画学会理事。

王华祥

1962年生于贵州，1981年毕业于贵州省艺术学校。1988年毕业中央美术学院。现为中央美术学院版画系讲师。

韦启美

1923年出生，安徽安庆人。1947年毕业于中央大学艺术系。1947－1993年在国立北平艺专及中央美院任教。油画系教授、教研组组长、研究生班主任及指导教师。中国美术家协会会员。

邓箭今

1961年出生于广东，1986年毕业于江西景德镇陶瓷学院美术系。现任教于广州美术学院附中，为副教授。

王易罡

1961年出生于黑龙江省齐齐哈尔市，1986年毕业于鲁迅美术学院油画系，获学士学位，并在沈阳大学师范学院美术系任教，1997年调入鲁迅美术学院任副教授至今，1999年兼任沈阳东宇美术馆馆长。

毛焰

1968年出生于湖南省湘潭，1991年毕业于中央美术学院油画系，现任教于南京艺术学院。为中国油画学会理事。

方少华

1962年生于湖北省沙市市。1983年毕业于湖北美术学院油画系。现为华南师范大学美术研究所所长。中国美术家协会会员。

方力筠

　　1963年生于河北邯郸市，1989年于中央美术学院版画系毕业，现为职业艺术家。

艾 轩

　　1969年毕业于中央美术学院附中，1973-1984年在成都军区文化部创作组，1984年到现在为北京画院专职画家。现为中国美术家协会会员，国家一级美术师。

叶永青

　　1958年出生于云南昆明。1982年毕业于四川美术学院油画专业。1993年赴法国进行学术访问，现为四川美术学院副教授，美术教育系色彩教研室主任，中国美术家协会会员。

石 冲

　　1963年生于湖北黄石市，1987年毕业于湖北美术学院油画专业，现为该院油画系副教授。

申 玲

　　1965年出生于辽宁，1985年毕业于中央美院附中，1989年毕业于中央美术学院油画系，1994－1995年就读于中央美院研究生班，现为该校教师。

任 戬

　　1956年生，1987年毕业于鲁迅美术学院，获硕士学位，现任教于大连轻工学院艺术设计学院。

石 磊

　　1961年生于山东省德州，1981年考取河北师范大学美术系，1985年到石家庄壁画雕塑研究所工作，1988年考取湖北美术学院研究生，1991年到湖北省美术院工作，1995年到华南师范大学美术研究所工作。现为副教授，中国美术家协会会员。

申伟光

　　1959年生于河北邯郸市，1976年下乡当知青，1981年于河北轻工业学校美术专业毕业，1988年于南京艺术学院结业，曾任河北邯郸市群艺馆馆员、《河北美术家》编辑、《海南经济报》编辑，1994年居住北京圆明园艺术家村，开始职业画家生涯，1997年建成工作室，居住北京北郊上苑村。

刘大鸿

　　1962年生于山东青岛。1978年考入山东艺术学院美术系油画专业，1981年考入中国美术学院油画系第一工作室，1985年在赵无极大师绘画学习班学习，同年毕业于中国美术学院，即进入上海师范大学艺术学院任教至今。

刘小东

　　1963年11月出生于辽宁金城镇，1980-1984年在中央美术学院附中读中专，1984-1988年在中央美术学院油画系读大学本科。1988-1994年在中央美术学院附中任教。1994-1995年在中央美术学院油画系读硕士研究生，1994年至今在中央美术学院油画系任教。

岂梦光

　　1963年生，1986年毕业于内蒙古师大美术系油画专业，1991年结业于中央美术学院版画系石版画专业。现居于北京。

李天元

　　1965年生于黑龙江省双鸭山市，1980年至1984年在北京中央美术学院附中学习，1984年至1988年在北京中央美术学院壁画系学习，1988年获学士学位，到中央工艺美术学院任教至今，现为讲师。

刘曼文

　　女，1962年出生于哈尔滨，1982年毕业于鲁迅美术学院油画系，1998年赴法国、比利时、荷兰、德国、意大利等国家的美术博物馆进行艺术考察，现为黑龙江省画院专职画家，一级美术师。

孙　良

　　1967年6月生于浙江杭州市。1982年毕业于上海市轻工业高等专科学校美术设计系。现在上海理工大学艺术学院任教。上海油画雕塑院兼职画师。

李正天

　　山东临沂人，祖籍霍丘，1942年12月生于恩施。1962年毕业于广州美术学院附中，1967年毕业于广州美术学院。1984年至1988年在油画系负责教学试点班，同时兼任华南理工大学建筑设计研究院研究生哲学、美学导师，还在广州音乐学院、广东现代歌舞团教授美学。1995年被聘为21世纪中国研究所的教授和名誉所长。

许　江

　　1955年8月出生于福州，1982年于中国美术学院油画系毕业；1988年至1989年在德国汉堡美术学院自由艺术系研修。现任中国美术学院教授、副院长，中国美术家协会理事，中国油画家艺术委员会委员。

李　山

　　1942年1月生于黑龙江兰西，1963年就读于黑龙江大学。1964年7月就读于上海戏剧学院，1968年6月于上海戏剧学院毕业后留本院任教。

李仐武

　　1957年生于武汉，1981年毕业于湖北美术学院，1983年毕业于中央美术学院油画研修班。曾为湖北美术学院教师。现定居美国纽约，为职业艺术家。

李路明

湖南人,1965年12月生。1985年毕业于中国艺术研究院研究生部,获硕士学位。现为中国美术家协会会员,任《实验艺术丛书》主编、湖南美术出版社副社长。

杨克勤

1963年生于新疆。1985年毕业于新疆师范大学美术系油画专业。1993年毕业于中央美术学院油画系研修班。

吴冠中

1919年生,1941年毕业于国立杭州艺专,1946年赴法,进巴黎国立高等艺术学校。中央工艺美术学院教授。

李邦耀

1954年生于武汉,1978年毕业于湖北艺术学院美术系,现为广州华南师范大学美术系副教授。

杨国辛

1951年出生于湖北武汉,1981年毕业于武汉师范学院美术系,1991年毕业于湖北美术学院研究生班,现任职华南师范大学美术研究所,副教授。

吴国全

1957年生于武汉,1983毕业于湖北美术学院。1983－1988年在武汉江汉大学艺术系任教。现为湖北美术出版社任《美术文献》编辑。

杨飞云

1954年出生于内蒙古包头市。1982年毕业于中央美术学院。现任中央美术学院副教授。居于北京。

杨少斌

1963年生于河北省唐山市,1983年毕业于河北轻工业学校美术系,1991年迁入圆明园画家村,1995年迁入北京通县小堡村。

陈丹青

1953年生于上海。1970年初中毕业,分别在赣南、苏北插队落户八年,期间自习绘画。1978年以同等学力攻入中央美术学院油画系研究生班,1980年,留油画系第一工作室任教。1982年初自费赴美国游学,定居纽约,自由职业画家。2000年春,受聘清华大学美术学院,任绘画系第四研究室教授。现定居北京。

陈文骥

　　1954年生于上海，1978年毕业于中央美术学院版画系，现任中央美术学院壁画系副教授。

忻东旺

　　1963年生，1988年毕业于山西省晋中师范专科学校艺术系，1994年结业于中央美术学院油画系助教研修班。现为天津美术学院油画系副教授，中国美术家协会会员。

余友涵

　　1943年7月生于上海，1970年毕业于北京中央工艺美术学院，现在上海工艺美术学校任教。

陈钧德

　　1937年生，浙江镇海籍。现为上海戏剧学院教授，中国油画学会常务理事，中国美协油画艺委会委员，上海油画学会会长。

何　森

　　1968年生于云南，1989年毕业于四川美术学院.

宋永红

　　1966年生于河北曲阳，祖籍山西。1988年毕业于浙江美术学院版画系。1988年任北京市工艺美术学校教师。1997年后为职业艺术家。

陈淑霞

　　女，1963年生于浙江温州，1983年毕业于中央美术学院附中，1987年毕业于中央美术学院。1987年至今任北京工艺美术学校副教授。

何多苓

　　1948年生，1982年毕业于四川美术学院，获硕士学位。现在成都画院工作。

冷　军

　　1963年生，1984年毕业于武汉师范学院汉口分院艺术系。现任武汉画院副院长，国家一级美术师，中国美术家协会会员，中国油画学会会员，湖北美协副主席。

沈晓彤

　　1968年1月生于四川成都，1989年毕业于四川美术学院版画系。现为北京自由艺术家。

周长江

　　1950年生于上海，1978年毕业于上海戏剧学院美术系油画专业，现任上海油画雕塑院艺术委员会主任，一级美术师。兼任中国油画学会理事，上海油画学会秘书长。

罗中立

　　1948年7月生于重庆。1968年于四川美术学院附中毕业。1982年于四川美术学院油画系毕业留校任教。1983年在比利时安特卫普皇家美术学院深造油画，获硕士学位。四川美术学院教授，中国美术家协会常务理事，四川省政协常委。

奉家丽

　　女，1963年4月生于重庆市沙坪坝区，汉族。1986年9月考入四川美术学院油画系。1990年7月毕业于四川美术学院油画系，获文学学士学位。1991年9月考入中央美术学院油画系研修班。1993年3月毕业，从事专职艺术创作至今。

周向林

　　1955年1月生于武汉。1979年考入湖北艺术学院油画专业，1983年毕业留校任教。现为湖北艺术学院教授、院长助理兼油画系主任。

季大纯

　　1968年生，江苏南通人。1993年毕业于中央美术学院油画系四画室。现为职业艺术家。

尚　扬

　　1942年出生，四川开县人。1981年毕业于湖北美术学院，获硕士学位，曾任该院教授、副院长，华南师范大学美术研究所所长。现为首都师范大学现代美术研究所所长、美术系教授、中国油画学会副主席、中国美协油画艺委会委员。

周春芽

　　1955年生，1982年毕业于四川美术学院绘画系，1988年毕业于德国卡塞尔综合大学自由艺术系。现在成都画院工作，任四川省美术家协会副主席，中国油画学会理事。

岳敏君

　　1962年出生于黑龙江，1985年就读于河北师范大学美术系。现为职业艺术家。

金 锋

　　1962年生于上海，1990年毕业于南京师范大学美术系。现任教于常州技术师范学院工业美术系。

张小涛

　　1970年出生于中国四川合川，1996年毕业于四川美术学院油画系，现任教于成都西南交通大学美术系。

金莉莉

　　金莉莉1959年生于浙江。1982年毕业于上海师范大学美术系。现为上海华山职业美术学校教师。上海美术家协会会员。

张 弓

　　1959年生于北京。1993年毕业于中央工艺美术学院，获硕士学位，留校。

张晓刚

　　1958年出生于昆明，1982年毕业于四川美术学院油画系，大学本科，学士学位。现生活工作于北京。

段正渠

　　1958年生于河南，1983年广州美术学院油画系毕业。现为中国美术家协会会员，首都师范大学副教授。

张培力

　　1957年出生于浙江杭州，1984年毕业于浙江美术学院油画系，现为杭州工艺美校讲师。

张红年

　　1947年生于南京，1973年毕业于中央美术学院附中，1984年考入中央美术学院油画系攻读硕士研究生，后赴美国留学。北京画院专职画家。

段建伟

　　1961年出生于河南。1981年毕业于河南大学艺术系，现任职于文心出版社。

钟 飙

1968年出生于重庆，1991年毕业于中国美术学院油画系，任教于四川美术学院油画系。

袁晓舫

1961年生，1986年毕业于湖北美术学院，现任教于该院。

徐 虹

女，1957年11月出生于上海。1985年6月毕业于上海师范大学艺术系油画专业，1991—1992年在中央美术学院美术史论系助教进修班进修。曾为上海美术馆副研究馆员，并在上海美术馆学术部从事馆刊编辑、美术评论和绘画创作。现在中国美术馆工作。

俞晓夫

1950年出生于江苏常州。1978年毕业于上海戏剧学院美术系。现为上海油画雕塑院教授、副院长，中国美术家协会会员。

贾涤非

1957年8月出生于吉林省，1973年至1977年就读于吉林省艺术学校绘画专业，1977年至1979年在吉林艺术学院美术系任教，1979年至1983年就读于鲁迅美术学院油画系，1983年至今在吉林艺术学院美术系任教。现任教授、美术系主任、吉林省美术家协会副主席、中国油画学会常务理事、中国美术家协会会员。

徐晓燕

女，1960年生，1982年毕业于河北师大美术系，油画专业，现居于北京。

袁运生

1937年出生，江苏南通人。1962年毕业于中央美术学院董希文工作室。1980-1982年任教于中央美术学院。1982-1996年为旅美画家。1996年回国任中央美术学院油画系四画室主任。

夏小万

1959年4月生于北京。1982年毕业于中央美术学院油画系第三画室。1982-1984年期间曾就职于机械工业出版社任美术编辑。1984年至今任教于中央戏剧学院舞美系，现为副教授。

徐芒耀

1945年生于上海。1978-1980年为中国美术学院油画系研究生。1980-1998年为中国美术学院油画系教师。1984-1986年被派送法国进修。1991-1993年以访问学者身份赴法国巴黎装饰艺术学院进行学术交流。1997-1998年受邀再次赴法作为访问学者与法国CYAL色彩研究协会进行学术交流。1998年调离中国美术学院，现执教于上海师范大学艺术学院。曾为中国美术学院教授，上海大学美术学院兼职教授，上海师范大学艺术学院院长，教授。

郭 伟

1960年生于四川成都，1989年毕业于四川美术学院版画系。

郭亚善

1983年毕业于湖北艺术学院美术系。现为中国美术协会会员，湖北美术学院副教授。

朝 戈

1957年生于呼和浩特，1978年考入中央美术学院油画系，1982年毕业获学士学位。1985年在中央美术学院进修班学习。1988年开始在中央美术学院第一工作室任教，副教授。

郭 晋

生于1964年，1990年毕业于四川美术学院油画系，现任教于该院。

唐 晖

1968年生，1991年毕业于中央美术学院，现任教于该院。

景柯文

1965年生，1986年毕业于西安美术学院油画系，现任教于该院。

郭润文

1955年出生于广东。1982年毕业于上海戏剧学院舞台美术系。1988年结业于中央美术学院油画助教班。现任教于广州美术学院油画系，副教授，兼任中国油画学会理事、广东美协理事。

曹 丹

1960年生于武汉，1982年毕业于湖北美术学院，获学士学位。1983年在广州美术学院学习视觉传达设计基础课程，现任湖北美术学院副教授、设计系副主任。

喻 红

女，1966年出生，1980-1984年在中央美术学院附中读中专，1984-1988年在中央美术学院读大学本科，1988年至今任教于中央美术学院油画系，1994-1996年在中央美术学院油画系读硕士研究生。

程丛林

　　1954年11月出生于成都。中国美术家协会会员。1971年至1984年先后在成都市艺校《五·七文艺学习班》、四川美术学院、中央美术学院学习绘画。曾任教于四川美术学院、中央美术学院、奥斯纳布名克大学（德国）。现任职四川大学艺术学院。

曾　浩

　　1963年生于中国云南省昆明市，1979-1983年就读于四川美术学院附中，1985-1989年就读于中央美术学院油画系，获学士学位，1989-1993年任教于昆明教育学院，1993-1996年任教于广州美术学院油画系，现为独立艺术家。

蔡　锦

　　女，1965年2月生于安徽省屯溪市。1986年毕业于安徽师范大学美术系。1991年毕业于中央美术学院研修班。现在天津美术学院任教。

傅　泓

　　1968年出生，1997年毕业于湖北美术学院，获硕士学位，曾获罗中立油画奖学金（1996年），现于湖北美术学院油画系任教。

曾梵志

　　1964年12月生于武汉市，1987-1991年就读于湖北美术学院油画系，现为职业艺术家。

管　策

　　1957年生于南京，1981年毕业于南京师范大学美术系，现任教于南京晓庄学院。

舒　群

　　1958年生于吉林省洮南市，1982年毕业于鲁迅美术学院。现就职于西南交通大学美术系。

谢南星

　　1970年生于重庆，1993年毕业于四川美术学院版画系，1994年获四川美术学院版画系硕士学位，现居住成都，任教于西南交通大学美术系。

潘德海

　　1956年生于吉林省，1982年毕业于东北师范大学美术系，现居北京。

魏光庆

1963年出生于湖北黄石，1985年毕业于中国美术学院(原浙江美术学院)油画系，现为湖北美术学院油画系副教授。

(鄂)新登字02号

图书出版编目(CIP)数据

中国当代美术图鉴1979~1999 油画分册/鲁虹主编.
—武汉: 湖北教育出版社, 2001
(中国当代美术图鉴1979~1999丛书)
ISBN 7-5351-2991-9

Ⅰ.中... Ⅱ.鲁... Ⅲ.①美术—作品综合集—中国—1979~1999
②油画—作品集—中国—1979~1999 Ⅳ.J121

中国版本图书馆CIP数据核字(2001)第027945号

中国当代美术图鉴 1979-1999
主编
鲁虹
策划
陈伟
整体设计
山声设计工作室
油画分册
主持人
石冲
责任编辑
夏金钟
责任印制
张遇春
出版发行:湖北教育出版社
地址:武汉市青年路277号 邮编:430015 电话:027-83625580
网址:http://www.hbedup.com
经销:新 华 书 店
制作:武汉达美平面设计有限公司 邮箱:dmdesign@public.wh.hb.cn
印刷:精一印刷(深圳)有限公司 地址:广东省深圳市罗湖区太白路3013号

开本:880mm × 1230mm 1/16
印张:13 印张 3 插页
版次:2001年9月第1版 2001年9月第1次印刷
印数:1 — 3000
书号:ISBN 7-5351-2991-9/J·36
定价:108.00元
(如印刷、装订影响阅读, 承印厂为你调换)